Firewall

Jonas Dahlberg
Andreas Köpnick
Julie Mehretu
Aernout Mik
Julia Scher
Markus Vater
Magnus Wallin
Johannes Wohnseifer

KERBER
EDITION YOUNG ART

3 **Zur Ausstellung** About the Exhibition
Gail B. Kirkpatrick, Andrea Jahn

6 **In vier Schritten durch die Firewall**
Through the Firewall in Four Steps
Martin Henatsch

20 **Der Überwachung widerstehen** Resisting Surveillance
David Lyon

36 **Datensicherheit bei der citeq** Data Security at citeq
Helmuth Gauczinski

39 **vERBINDUNG hERGESTELLT cONNECTION eSTABLISHED**
Evrim Sen

46 # Jonas Dahlberg
Safe Zones
Text: Ralf Christofori

52 # Andreas Köpnick
Das U-Boot-Projekt
Text: Martin Henatsch

62 # Julie Mehretu
The eye of ra
Text: Ralf Christofori

68 # Aernout Mik
Diversion Room
Text: Gail B. Kirkpatrick

78 # Julia Scher
Security by Julia XLVI
Text: Gail B. Kirkpatrick

88 # Markus Vater
Das Netz / Memorial / Empty Space
Text: Martin Henatsch

96 # Magnus Wallin
Anon
Text: Martin Henatsch

106 # Johannes Wohnseifer
Blackbox
Text: Andrea Jahn

114 **Biografien** Biographies
120 **Impressum** Colophon

Zur Ausstellung About the Exhibition

Firewall – ein Wort, das viele Assoziationen wachruft: Bedeutete es vor 25 Jahren hauptsächlich ein reales, sozusagen handfestes Mauerstück, das als Brandschutzmauer vor übergreifenden Flammen schützt, dient es heute als Synonym für Schutzmechanismen in der virtuellen Welt des elektronischen Datensystems. Eine Firewall wird aktiviert, um ein Computersystem vor Viren oder Spionage zu schützen. In der Ausstellung *Firewall* wird diese Terminologie im übertragenen, metaphorischen Sinne verwendet, um die Sicherheitsproblematik in Folge der zunehmenden Digitalisierung unserer Lebenswelt zu thematisieren. Die Möglichkeiten von Internet, Videoüberwachung, E-Mail sowie Mobiltelefonieren führen zu einer fast unvorstellbaren Zunahme an Kommunikations- und Informationsmöglichkeiten. Damit steigt zugleich die Gefahr, dass scheinbar gesicherte Informationen ungewollt oder unbemerkt abgerufen werden. So hat jede Videoüberwachung nicht nur schützenden, sondern auch kontrollierenden Charakter.

Im *The Economist* vom 25. 1. 2003 wurde in dem Artikel *Digital Dilemmas* diese aktuelle Problematik herausgearbeitet: „Der Schutz der Privatsphäre wird ein immenses Problem für die Internet-Gesellschaft sein …", „um uns herum erwächst eine zu allem fähige Gesellschaft permanenter Überwachung, manches Mal mit unserer Mithilfe, meistens ohne unser Wissen. Meinungsumfragen zeigen übereinstimmend, dass sich die Öffentlichkeit einen besseren Schutz der Privatsphäre wünscht und von dessen Erosion tief verunsichert ist (…) Aber wenn sich die Aufregung erst einmal gelegt hat, wird die Öffentlichkeit erneut brav weitere Informationen preisgeben". Verunsichernde Fragen drängen sich auf: Kann es das Private in einer durch hoch differenzierte Kommunikationsstrukturen weltweit verknüpften Gesellschaft noch geben? Auch, wenn sie sich darauf einlässt, der Kontrolle eines ebenso weltweit operierenden Sicherheitsnetzes ausgesetzt zu sein? Müssen wir unser Vertrauen auf eine geschützte Privatsphäre der Sicherheit zuliebe opfern?

Die Ausstellung *Firewall* lenkt ihren Blick weniger auf künstlerische Positionen, die sich der Hightech aufgrund ihrer technischen Potenziale bedienen. Eine Ausstellung, die lediglich aus Bildschirmen und Rechnern besteht, war hier nicht beabsichtigt. Vielmehr ging es darum, zu zeigen, dass sich dieses Thema in seiner grundsätzlichen Fragestellung nicht allein auf dem Feld der so genannten Medien-Künstler abspielt, sondern sich ebenso in den Arbeiten vieler Maler, Bildhauer, Fotografen oder Grafiker finden lässt. Unser Interesse galt deshalb – unabhängig von ihrer technischen Zuordnung – solchen Kunstwerken, die den metaphorischen Gehalt der Firewall evozieren und die das subjektive Empfinden gegenüber einer digital vernetzten Weltordnung von deren psychischen Abgründen bis hin zu spielerischen Varianten zum Ausdruck bringen.

Firewall is a word that calls to mind many associations. 25 years ago it was primarily a real, tangible wall that prevented the spread of fire. Today it is used to describe a virtual protection system in an electronic data system. A firewall is activated to protect a computer system from viruses or espionage. In the Firewall exhibition, this term is used in a figurative, metaphorical sense to discuss the security problems associated with the increasing digitisation of our world. The Internet, video surveillance, email and mobile telephony offer an almost unimaginable increase in possibilities for communication and information provision. There is a concomitant increase in the risk that apparently secure information can be retrieved without our consent or unnoticed. Consequently, video surveillance controls us as much as it protects us.

These problems were pithily presented in an extensive article entitled "Digital Dilemmas" in The Economist on 25 January 2003. "The protection of privacy will be a huge problem for the internet society …", "… a society capable of constant and pervasive surveillance is being rapidly built around us, sometimes with our co-operation, more often without our knowledge. Opinion polls consistently show that the public would prefer more privacy, and is concerned about its erosion (…) But once the fuss is over, the public acquiesces in the surrender of more information." Unsettling questions come to mind. Is privacy still possible in a world connected by such a plethora of communication structures? Even if we allow ourselves to be subject to the control of an equally international security network. Do we have to sacrifice our trust in the protection of privacy in the interests of security?

The Firewall exhibition is concerned less with artistic statements that use sophisticated technology mainly on account of its technical potential. The intention was not to produce an exhibition that consists solely of monitors and computers. The intention was rather to show that the fundamental questions inherent in this subject are not just the preserve of so-called media artists, but also a consideration in the works of many painters, sculptors, photographers or graphic artists. Therefore, we were interested in positions, regardless of their utilisation of high-tech equipment, which evoke the metaphorical content of a firewall and which react subjectively to our digitally networked world order, expressing its darkest aspects or playing with it light-heartedly.

Six of the eight artists invited to contribute have developed works specifically for the exhibition which reflect upon the protective and unsettling factors associated with living in our surveillance society. They

Sechs der acht eingeladenen Künstlerinnen und Künstler haben eigens für das Ausstellungsprojekt Arbeiten entwickelt, die sich den schützenden wie verunsichernden Faktoren des Zusammenlebens in unserer Gesellschaft verschrieben haben. Sie werden erstmalig in der neu zu eröffnenden *Ausstellungshalle zeitgenössische Kunst Münster* präsentiert und anschließend im Württembergischen Kunstverein in einem neuen Kontext zu sehen sein. Sie arbeiten mit künstlerischen Ausdrucksformen, die das elektronische Kommunikationssystem und seine Risiken nicht nur zum Thema machen, sondern selbst von diesem geprägt sind. *Firewall* ist nicht auf eine technische Dimension beschränkt, sondern lotet das Bedürfnis nach Sicherheit in seiner existentiellen, emotionalen und dabei oftmals widersprüchlichen Bedeutung aus.

Die bewusst breit angelegten stilistischen Ausdrucksmöglichkeiten der an *Firewall* beteiligten Künstler finden ihre Entsprechung im Katalog. Auch hier ging es uns darum, eine zu einseitige oder gar technikfixierte Annäherung an das komplexe Thema zu vermeiden. Im Vordergrund stehen die Künstler mit umfangreichen Dokumentationen ihrer Arbeiten und den jeweils dazugehörigen Interpretationen. Die künstlerische Sichtweise auf die Firewall-Thematik wird ergänzt durch den vor allem kunst- und kulturhistorisch orientierten Einführungstext von Dr. Martin Henatsch. Zudem findet sie eine Erweiterung durch die soziologische Perspektive des Kanadiers David Lyon. Er gilt mit seinen Büchern *Surveillance after September 11* und *The electronic Eye: The Rise of Surveillance Society* als einer der führenden Experten zum Thema

öffentlicher Sicherheit und Überwachungstechnik. Darüber hinaus lenkt Helmut Gauczinski die Aufmerksamkeit aus der Sicht des örtlichen IT-Dienstleisters der Stadt Münster auf das konkrete Bedrohungspotenzial, dem die Daten der Bürger dieser Stadt ausgesetzt sind. Das monatlich als Grafik erstellte Protokoll der Virenangriffe auf das Münsteraner Stadtnetz – im Februar 2004 immerhin über 18.000! – dient als aussagekräftiges wie grafisch eindrucksvolles Signet dieser Ausstellung und ziert daher den Umschlag dieses Kataloges.

Gewissermaßen auf der anderen Seite der Firewall bewegen sich die so genannten Hacker. Evrim Sen ist mit dieser Szene wohl vertraut. Sein Text rundet das kleine Panoptikum dieses Kataloges zum Thema Firewall mit der literarischen Metapher eines Trojanischen Pferdes ab. Dabei handelt es sich um ein Computervirus, das in Gestalt eines ferngelenkten Spions in ein fremdes Bürogebäude, alias Netzwerk, eindringt und von dort aus die verzweifelten und scheinbar mehr Unheil als Sicherheit erzielenden Bemühungen der Konzernleitung miterlebt, die ganz damit beschäftigt ist, das unerwünschte Eindringen solcher „kuriosen Personen" zukünftig zu verhindern.

Idee und Konzept für die Ausstellung stammen von Dr. Martin Henatsch, der zudem als Kurator gemeinsam mit uns deren Realisierung mitverantwortet. Ihm unterliegt auch die Redaktion für diesen Katalog. Für seine Inspiration sowie sein unermüdliches Engagement an diesem Projekt sind wir ihm besonders zu Dank verpflichtet.

are premiered in the new Ausstellungshalle zeitgenössische Kunst Münster and will subsequently be exhibited in the Württembergischer Kunstverein in a new context. The artists work with artistic methods which not only allow for thematic reflections on the potential of electronic communication systems and their risks; they, in fact, use artistic forms which are themselves a result of such systems. Firewall is not restricted to a technical dimension. It investigates the need for security in its existential, emotional and often contradictory senses.

The consciously chosen wide range of styles shown in the works by the artists involved in Firewall is also reflected in the catalogue. Here too the intention was to avoid a one-dimensional approach, or one too oriented to technological considerations, when dealing with the complexity of this subject. The primary focus is on the documentation and interpretation of the different works in the exhibition. The artistic reflection upon the theme firewall in the exhibition is augmented in the catalogue with introductory texts by Dr. Martin Henatsch dealing with art and culture historical considerations. To this is added a sociological perspective by the Canadian David Lyon. With his books "Surveillance after September 11" and "The electronic Eye: The Rise of Surveillance Society", he is one of the leading experts on the subject of public

security and surveillance technology. Helmut Gauczinski then draws our attention, from the point of view of the local IT provider of the City of Münster, to the concrete threats facing the data of the citizens of this city. The monthly graph showing virus attacks on the City of Münster's network (over 18,000 in February 2004 alone!) serves as a powerful, graphically striking symbol of this exhibition and is therefore used on the cover of this catalogue.

On the other side of firewalls are the hackers. Evrim Sen is extremely familiar with this sub-culture. His text rounds off the small "Panopticon" of this catalogue on the subject of firewalls with the literary metaphor of a Trojan horse. The text concerns a computer virus that penetrates an office building (i.e. a network) as a remote-controlled spy and experiences the desperate efforts of the company management, apparently creating more chaos than security, to prevent such "strange people" from entering the building without permission in the future.

Idea and concept for the exhibition come from Dr. Martin Henatsch, who, as one of its curators, has been jointly responsible with us for its realisation. He is also the editor of this catalogue. We would like to thank him for his inspiration and his tireless commitment to this project.

Mit *Firewall* wird zugleich die neue *Ausstellungshalle zeitgenössische Kunst Münster* eröffnet. Auf 1.000 Quadratmetern Ausstellungsfläche kann hier das Programm seiner Vorgängerin, der *Städtischen Ausstellungshalle Am Hawerkamp*, unter weitaus besseren Ausstellungsbedingungen fortgesetzt werden.

Der *Württembergische Kunstverein Stuttgart* war bereits mit zwei Ausstellungen (*Plastik,* 1997 und *Colour me blind,* 1999) zu Gast in der *Städtischen Ausstellungshalle Am Hawerkamp*. Dass diese Zusammenarbeit erneut aufgenommen werden konnte – dieses Mal umgekehrt mit einer Münsteraner Produktion, die nach Stuttgart geht – bedeutet die glückliche Fortsetzung einer zarten Verbindung, die wir als Anstoß für weitere Kooperationen sehen möchten.

Eine technisch und handwerklich derartig anspruchsvolle Ausstellung ist nicht ohne einen versierten Ausstellungstechniker denkbar. Für die perfekte Umsetzung aller Wünsche der Künstler wie Ausstellungsmacher hat hier – wie schon so oft am alten Ort, der Hawerkamphalle – Christian Geißler und sein Team gesorgt. Einmal mehr gilt ihm unser Dank für diesen, jeglichen normalen Arbeitsplan sprengenden Einsatz.

Last but not least gilt unser Dank natürlich vor allem den Künstlern. Die vielen Diskussionen, die sie mit uns über das Thema der Ausstellung geführt haben, sowie ihre so unterschiedlichen wie gleichermaßen wunderbaren künstlerischen Arbeiten stellen die Firewall in ein neues Licht. Aber auch die überaus freundliche und unterstützende Kooperation mit den Galerien der Künstler darf nicht unerwähnt bleiben. Hier gilt unser Dank vor allem den Galerien carlier | gebauer, Claes Nordenhake, Schipper & Krome sowie Sies + Höke.

Die teilweise sehr aufwendigen künstlerischen Arbeiten, die für *Firewall* entwickelt wurden, sowie diese Publikation wären ohne die großzügige finanzielle Unterstützung der Kunststiftung NRW als Hauptförderer, die niederländische Kulturförderung Mondriaan Stichting und die schwedische Kunstförderinstitution IASPIS nicht realisierbar gewesen. Schließlich wäre das derzeitige Programm der *Ausstellungshalle zeitgenössische Kunst Münster* gar nicht denkbar, könnte sie nicht auf die kontinuierliche Unterstützung ihres Freundeskreises zählen. Ihm gilt unser ganz besonderer Dank, der bezogen auf *Firewall* zudem weitere Sachleistungen der Firmen Laarmann und NEWI heraushebt.

Dr. Gail B. Kirkpatrick
Leiterin der Ausstellungshalle zeitgenössische Kunst Münster

Dr. Andrea Jahn
Stellvertretende Direktorin des Württembergischen Kunstvereins Stuttgart

Firewall is also the opening exhibition at the new *Ausstellungshalle zeitgenössische Kunst Münster*. Its 1000 square metres of exhibition space ensure that the programme of exhibitions at its predecessor, the *Städtische Ausstellungshalle Am Hawerkamp*, can be continued under far better conditions.

Two exhibitions (*Plastik*, 1997, and *Colour me blind*, 1999) orginating at the *Württembergischer Kunstverein* in Stuttgart had been shown at the *Städtische Ausstellungshalle Am Hawerkamp*. We are delighted to be able to continue this profitable relationship, this time the other way around, with a Münster exhibition transferring to Stuttgart. It is our hope that this will result in even further cooperation.

An exhibition that requires such a sophisticated level of technical skill is inconceivable without an experienced exhibition technician. Christian Geißler and his team have once again, as so often at the Hawerkamphalle, perfectly realised all the wishes of the artists and the curators. We thank him once again for his expertise, which has gone above and beyond what could normally be expected. Last but not least, we, of course, principally thank the artists. The many discussions that they have held with us on the subject of the exhibition, and their works, which are as varied as they are amazing, shed new light on the concept of firewalls. The extremely friendly and supportive cooperation with the artists' galleries also deserves a mention. We would especially like to thank the following galleries: carlier|gebauer, Claes Nordenhake, Schipper & Krome and Sies+Höke. The works of art developed for *Firewall*, some of which were very costly, and this publication would not have been possible without the generous financial support of Kunststiftung NRW as the main sponsor, the Dutch Mondriaan Stichting and the Swedish art sponsorship institution IASPIS. Finally, the current programme of the Ausstellungshalle zeitgenössische Kunst Münster would be inconceivable without the continuous support of its friends. We thank them especially, above all the companies Laarmann and NEWI for additional services in relation to Firewall.

Dr. Gail B. Kirkpatrick
Director of the Ausstellungshalle zeitgenössische Kunst Münster

Dr. Andrea Jahn
Deputy Director of the Württembergischer Kunstverein in Stuttgart

In vier Schritten durch die Firewall
Through the Firewall in Four Steps

Martin Henatsch

Unter einer Firewall (wörtlich Brandschutzmauer) wird eine Sicherheitsschranke eines Computer oder Computer-Netzwerkes verstanden. Eine Firewall ist die einzige Möglichkeit, Unbefugten Zutritt zu den eigenen Daten zu verwehren, eine digitale Tresortür, die vor Diebstahl, Manipulation und Spionage schützen soll. Dies klingt in unserer computergewöhnten Welt inzwischen so selbstverständlich, dass dabei das zugrunde liegende, ursprüngliche Bild einer Feuerwand aus dem Blick verloren gehen könnte; verbindet der Begriff „Firewall" doch zwei ganz gegensätzliche Welten: die archaische Urängste freisetzende Vorstellung einer alles Materiehafte verzehrenden Flammenwand und die nahezu ohne physische Materialität auskommende, sich uns vollkommen abstrakt darstellende, digitale Schutzvorrichtung computerisierter Kommunikationssysteme. *Firewall* nimmt diesen Titel in seiner metaphorischen Dimension, nicht beschränkt auf technische Erläuterungen, sondern als Stellvertreter für ein Symptom, bei dem individuelle Ängste durch übergreifende technische Schutzmaßnahmen bekämpft werden. Exemplarisch sollen hier vier Wege in ihrer unterschiedlichen kulturellen Verwurzelung wie auch in ihrer medialen Reflexion vorgestellt werden; vier „Schritte", bei denen – oftmals als paradoxes Resultat von Sicher-

heitsmaßnahmen – persönliche Schutzwälle der Identität des Einzelnen durchbrochen werden: beim Durchforsten des Internets nach persönlichen Daten, beim Zugriff auf das menschliche Auge als Träger individueller Identität, beim panoptischen Blick der Überwachungskameras auf den gemaßregelten Bürger und schließlich auf den unterschiedlichen Wegen sinnlicher Verunsicherung durch die Kunst in der Ausstellung *Firewall*.

Dem Internet-User auf der Spur

Die Meldungen sind erschreckend. Nahezu unbeachtet von der noch immer unter „Medien-Euphorie" stehenden Öffentlichkeit erreichen uns immer wieder Informationen über gigantische Lauschsysteme, mit denen offenbar weltweit der Telefon- und Datenverkehr abgehört werden kann, über Computersysteme, die es z. B. der amerikanischen Bundespolizei FBI erlauben, jede E-Mail bzw. jeden Klick eines Internet-Users zu erfassen, über Unternehmen, die im Netz ohne Einwilligung der Betroffenen nach Daten jagen und illegal Verbraucherprofile

A firewall is a security barrier for a computer or computer network. A firewall is the only way of preventing unauthorised persons from accessing private data. It is a digital safe door that is intended to protect against theft, manipulation and espionage. This is now taken for granted to such an extent in our computer world that we might easily lose track of the fundamental original image of a firewall. The term actually connects two diametrically opposed worlds. The idea of an all-consuming wall of fire, which provokes primeval fears, and the almost immaterial, fully abstract digital protection device for computerised communication systems. *Firewall* assumes its title in its metaphorical dimension, not limited to technical explanations, but as the representative of a symptom whereby individual fears are overcome using general technical protection measures. To exemplify this, four "steps" in which the personal protection of individual identity is endangered, often as the paradoxical result of security measures, will be considered in the light of their different cultural contexts and the influence of medial factors. The four areas which will be examined are the search for personal data through the Internet, interference with the human eye as the symbolic source of individual identity, the threat of the panoptical eye of surveillance cameras and, finally, the way the artists create a sense of sensual uncertainty with their works in the *Firewall* exhibition.

Tracking Internet Users

The news is shocking. Virtually unnoticed by the public in its media euphoria, we repeatedly hear about gigantic listening systems with which telephone and data traffic can be intercepted throughout the world, computer systems which allow the FBI, for example, to record an Internet user's every email and every click, companies that search the Internet for data without the consent of the persons concerned and collect consumer profiles illegally, etc.[1] There are obviously tools available that make it possible to create almost complete profiles of people. Laws are also adapting to these new opportunities. For example, the Patriot package of laws passed in the USA after the 9/11 attacks grants the FBI greater powers than ever to access such data collections without a search warrant.

The rapid spread of the Internet in industrial countries has resulted in a similar explosion of spy programs, networked surveillance cameras, biometric recognition technology, etc. Never before have companies, authorities and stubborn Internet searchers been able to find out so much about us. The head of the Californian computer firm Sun Microsystems Scott McNealy, a competitor of Microsoft, seems to have put his finger

sammeln etc.[1] Es stehen offensichtlich Werkzeuge zur Verfügung, die es ermöglichen, nahezu komplette Profile von Personen zu erstellen. Auch die Rechtslage passt sich diesen neuen Möglichkeiten an, so erlaubt beispielsweise das in den USA nach den Anschlägen vom 11. September verabschiedete Patriot-Gesetzespaket dem FBI mehr denn je, auf solche Datensammlungen zuzugreifen – ganz ohne Durchsuchungsbefehl.

Die rasante Verbreitung des Internets in den Industrienationen hat eine ebensolche Explosion von Schnüffelprogrammen, von vernetzten Überwachungskameras, biometrischen Erkennungstechniken u. ä. zur Folge. Nie konnten Firmen, staatliche Behörden und hartnäckige Internet-Rechercheure so viel so leicht über einen Menschen herausfinden. Der Chef der kalifornischen Computerfirma Sun Microsystems Scott McNealy – Herausforderer des Computergiganten Microsoft – scheint es auf den Punkt gebracht zu haben: „Sie haben sowieso null Privatsphäre. Finden Sie sich damit ab".[2] Der private Raum also nurmehr ein imaginärer Raum? Dieser auf Wirtschafts- und Computererfahrung basierenden Feststellung entspricht die soziologisch begründete Einschätzung des Kanadiers David Lyon. Um so etwas wie „Privatheit" zu ermöglichen, argumentiert er, benötige man Werte wie Vertrauen, Respekt und Aufmerksamkeit. „Das Schlagwort vom ‚Schutz der Privatsphäre' suggeriert, dass wir hier ein Problem für Individuen haben, zu dem es individuelle Lösungen gibt. In Wahrheit brauchen wir gesellschaftliche und politische Antworten. Wer überwacht denn die Über-

wacher? Wer überwacht diejenigen, die die Kategorien für ‚verdächtig' und ‚unverdächtig' festlegen? Im Augenblick kaum jemand."[3]

Verblüffend an dieser Entwicklung ist das weitgehende Ausbleiben einer kritischen Anteilnahme durch weite Teile der Öffentlichkeit, die bereit sind, diesen Prozess scheinbar willig hinzunehmen. Selbst der jüngste – zwischenzeitlich zurückgezogene – Referentenentwurf, nach dem auch traditionell unter besonderem Vertrauensschutz oder dem Schweigegebot unterstehende Personen, wie z. B. Strafverteidiger, Rechtsanwälte oder Ärzte, in Deutschland abgehört werden dürften, konnte ohne nennenswerte Proteste diskutiert werden.[4] Und dies in einem Land, in dem nur wenige Jahre zuvor – 1987 – eine aus heutigem Rückblick vergleichsweise harmlos scheinende Volkszählung einen tiefen Riss durch die Gesellschaft zog.

Gibt es eine optimale Balance zwischen Freiheit und Sicherheit? Ein weiteres Beispiel für diese Gratwanderung: Bis zu 80% der Mails, die auf den heimischen Computern landen, sind inzwischen Müll: Spam-Mails. Zudem attackiert eine Armee von Würmern, Trojanischen Pferden und Viren unsere Rechner via Internet. Als Lösungen hierfür werden technische Schutzmaßnahmen angeboten. Die inzwischen auch dem Privatnutzer für den Schutz seines Rechners angepriesene Firewall ist eine von ihnen. Unter dem Stichwort „Trusted Computing" wird an fortgeschrittenen Möglichkeiten gearbeitet, den PC bereits ab Werk gegen Angriffe durch Viren, Würmer und Hacker zu immunisieren. Es handelt

on it: "You have zero privacy anyway. Get over it".[2] So is privacy now just a figment of our imagination? This statement, based on experience of industry and computers, is similar to the sociologically based assessment of the Canadian David Lyon. He argues that values such as trust, respect and attentiveness are required to make something like privacy possible. "The slogan 'protection of privacy' suggests that we have here a problem for individuals to which there are individual solutions. In truth we need social and political answers. Who monitors those who monitor us? Who monitors those who specify the categories for 'suspicious' and 'unsuspicious'? Hardly anyone at present."[3]

The surprising element of this development is the general lack of criticism by the majority of the public, which is apparently willing to accept this process. Even the most recent draft bill, now withdrawn, under which persons traditionally subject to special protection of confidentiality or professional secrecy such as defence counsels, lawyers or doctors would have been able to be bugged in Germany, was discussed without significant protest.[4] This was in a country in which only a few years earlier, 1987, a census which looks relatively harmless today deeply divided society.

Is there an optimal balance between freedom and security? Here is another example of this tightrope walk. Up to 80% of emails sent to home computers are spam. Moreover, an army of worms, Trojan horses and viruses attacks our computers via the Internet. Technical protection measures are offered as solutions to these problems. The firewall, now also available to private users to protect their computers, is one of these solutions. Under the slogan "Trusted Computing", advanced ways of immunising PCs in the factory against attacks by viruses, worms and hackers are being developed. These involve an automated firewall that works unnoticed in the background. The core of trusted computing is a chip that is permanently installed in the computer and gives it a unique identity via a software key. The user need not worry about a thing and would be able to trust blindly in the security of his PC. However, even if the user might feel secure in the knowledge that nothing could be changed on his system without his consent, for example when surfing the Internet, this technology would allow third parties, for example providers of programs, banks or insurance companies, to examine the computer remotely. Using encoding technologies, the use of alien programs and documents could be authorised or prevented without the PC owner having any influence: "The processor encodes and decodes data, creates and checks digital fingerprints and checks access rights,

sich hierbei um eine automatisierte und unbemerkt im Hintergrund arbeitende Firewall. Herzstück des Trusted Computing ist ein Chip, der fest im Computer installiert ist und mit Hilfe eines Softwareschlüssels den Rechner eindeutig identifizierbar macht. Der Nutzer soll sich um nichts kümmern müssen, der Sicherheit seines PCs blind vertrauen können. Doch auch wenn sich der Besitzer dann sicher fühlen dürfte, dass an seinem System, z. B. beim Surfen im Internet, nichts mehr ohne seine Zustimmung verändert werden kann, würde durch diese Technik doch zugleich Dritten ermöglicht – z. B. Anbietern von Programmen, Kreditinstituten oder Versicherungen –, den Rechner von außen zu überprüfen. Mit Hilfe von Verschlüsselungstechnologien könnte der Gebrauch von fremden Programmen und Dokumenten zugelassen oder verhindert werden, ohne dass der PC-Inhaber hierauf Einfluss hätte: „Der Prozessor verschlüsselt und entschlüsselt Daten, erzeugt und kontrolliert digitale Fingerabdrücke und prüft Zugangsberechtigungen, unterteilt in ‚Gut' und ‚Böse'. Gut ist erlaubt – also bezahlt –, böse nicht oder nur bedingt".[5] Die ehemalige Universalmaschine Computer wäre damit der alleinigen Verantwortung des Eigners entzogen.[6] Entsprechend konstatieren die Experten: „Ein Maximum an Sicherheit ist nicht mit einem Maximum an persönlicher Freiheit und Datenschutz zu vereinbaren"[7]. Mit der Anstrengung um mehr Sicherheit geht auch das erhöhte Risiko des Verlusts an Freiheit und Autonomie einher.

divided into 'Good' and 'Bad'. Good is allowed, i.e. paid for, bad is not allowed or only conditionally".[5] The former universal computer would no longer be the sole responsibility of the owner.[6] The experts concur: "Maximum security is not compatible with maximum personal freedom and data protection"[7]. Efforts to gain more security are accompanied by an increased risk of loss of freedom and autonomy.

In the Sights: the Eye of the Century

There is a film image that shocked viewers back in 1928 and has lost none of its vividness over time. The shot is of a razor cutting the eye of a girl. Simultaneously a cloud moves through the centre of the moon in formal parallelism. The directions for this scene are as follows: "He (the man who has sharpened the razor; author's note) sighs with pleasure and looks up to the sky. He is smiling slightly … as if he were making a connection between what he sees in the sky and what he sees to the right. (…). A few small, very light, long clouds move towards the moon fairly fast. One passes the centre of the moon. (…) Close-up of an eye. The hand holding the razor cuts through the centre of the eye with the same movement and in the same direction as the small cloud that

Im Visier: das Auge des Jahrhunderts

Ein Film-Bild, das sein Publikum bereits 1928 schockierte und bis heute nichts an Eindringlichkeit verloren hat: Der Schnitt eines Rasiermessers durch das Auge eines Mädchens. Zeitgleich und in formaler Parallelität schiebt sich eine Wolke durch die Mitte der Mondscheibe. In der Regieanweisung hierzu heißt es: „Er (der Mann, der das Rasiermesser geschärft hat; d. Verf.) atmet mit Genuss und richtet seinen Blick zum Himmel. Auf seinem Gesicht ein ganz leises Lächeln (…) als stelle er eine Verbindung her zwischen dem, was er oben und dem, was er rechts sieht. (…). Einige kleine, sehr leichte, lang gezogene Wolken nähern sich ziemlich schnell dem Mond. Eine davon zieht vor der Mitte des Mondes vorbei. (…) Großaufnahme eines Auges. Die mit dem Rasiermesser bewaffnete Hand schneidet das Auge mittendurch, mit der gleichen Bewegung und in derselben Richtung wie die kleine Wolke, die durch die Mitte des Mondes gezogen ist."[8] Der Film, zu dessen bekanntesten Bildern diese Szene gehört, zählt zu den Meisterwerken der

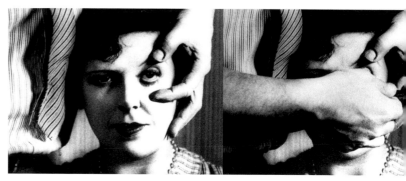

Szenen aus scenes from Luis Buñuel, Salvador Dalí: „Un Chien Andalou", 1929

passed through the centre of the moon."[8] This is one of the most famous scenes in a film that is one of the masterpieces of French cinematic history. Luis Buñuel and Salvador Dalí shot "Un Chien Andalou" as a manifesto of surreal cinema. Although the authors repeatedly protested that their images should not be misinterpreted as direct symbols and declared their images valid only if they "offered no possibility of explanation, even on the most critical examination"[9], this sequence of "unprecedented power"[10] has become part of a long historical process of the representation and interpretation of the eye that has continued up to the reflections of today's mass media; from the Christian presentation of the benevolent and omnipresent eye of God, often garlanded with light, embedded in the triangle of the Trinity, to the allegorical reinterpretation during the Enlightenment at the end of the 18th century. Virtually no other motif in the history of Western art has been used more widely, from the mystical theology of the 15th century to the sign of the omnipresent Trinity in Baroque ceiling painting, to the eye ornamentation with which Gustav Klimt decorates the

französischen Filmgeschichte. Luis Buñuel und Salvador Dalí haben dieses Manifest des surrealistischen Films unter dem Titel „Ein andalusischer Hund" gedreht. Und obwohl die Autoren immer wieder beteuerten, dass ihre Bilder nicht als direkte Symbole misszuverstehen seien und sie ihre Bilder nur dann für gültig erklärten, wenn sie „auch bei kritischster Untersuchung keinerlei Erklärungsmöglichkeiten boten"[9], schrieb sich doch gerade diese Sequenz von „nie dagewesener Durchschlagskraft"[10] in einen langen historischen Prozess der Darstellung und Deutung des Auges ein, der bis zu den Reflexen der heutigen Massenmedien reicht: von der christlichen Vorstellung des wohlwollend segnenden und zugleich omnipräsenten göttlichen Auges – oft strahlenumkränzt in das Dreieck der Trinität eingebettet – bis hin zur allegorischen Umdeutung der Aufklärung am Ende des 18. Jahrhunderts. Kaum ein Motiv in der abendländischen Kunstgeschichte, das eine größere Tradition aufweisen würde: von der mystischen Theologie des 15. Jahrhunderts über das Zeichen der allgegenwärtigen Dreifaltigkeit in der barocken Deckenmalerei, über die Augenornamentik, mit der

Gustav Klimt die Gewänder seiner Damen ziert, die vielfache Verwendung bei den Surrealisten bis schließlich hin zur Gegenwartskunst z. B. bei Rosemarie Trockels Augenprojektion im Deutschen Pavillon auf der Biennale in Venedig 1999; immer stand das Auge, als Spiegel des Herzens, für die Doppelung direkter, persönlicher und fürsorglicher Wachsamkeit einerseits und kontrollierender Macht andererseits; es ist zugleich ein alles erhellendes wie alles wissendes und sehendes Auge.[11] Darüber hinaus unterlag seine Darstellung einer beachtlichen ikonografischen Transformation: vom religiösen zum profanen Symbol, vom Auge im göttlichen Dreieck zum Prisma des Physikers, vom öffentlich verfügbaren Symbol der Offenbarung über das Emblem der Erkenntnis zur Verkörperung des Privaten. Z. B. die Radierung von Daniel Chodowiecki (1787) *Das Auge der Vorsehung*, dessen Motiv sowohl vom Emblem der Französischen Revolution als auch in der um 1880 gezeichneten amerikanischen Dollarnote übernommen wurden, steht für diese moderne Doppelrolle des Auges, als christlich inspirierter Seelenträger wie auch Symbol aufklärerischer Vernunft und zugleich kontrollierender Instanz.

Der Schnitt Buñuels durch das Auge des Mädchens ist mehr als die Konfrontation der bürgerlichen Gesellschaft mit dem avantgardistischen Schock, mehr als eine poetische Umsetzung von Traumbildern des Surrealismus. Dieser Schnitt gilt – trotz einer der surrealistischen Theorie entsprechenden Verneinung ihres Symbolgehalts – dem Glauben an die überlieferte Allmächtigkeit des Blicks, des christlichen wie aufkläre-

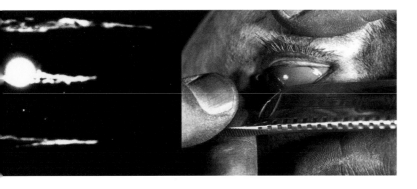

robes of his women, to its frequent use by the surrealists, to contemporary art, for example in Rosemarie Trockel's eye projection in the German pavilion at the Biennale in Venice in 1999. As the mirror of the heart, the eye has always stood for the duality of direct, personal and attentive vigilance on the one hand and controlling power on the other. The eye is all-illuminating, all-knowing and all-seeing.[11] Its representation has also undergone a considerable iconographic transformation from a religious symbol to a profane symbol, from the eye in the holy triangle to the prism of a physicist, from the publicly available symbol of revelation to the emblem of knowledge to the embodiment of privacy. For example the etching by Daniel Chodowiecki (1787) *The Eye of Providence*, the motif of which was the emblem of the French Revolution and adapted for the US dollar note drawn in around 1880, stands for this modern dual role of the eye as the bearer of the soul from Christian tradition and the symbol of Enlightenment reason and also an organ of surveillance and control.

Buñuel's cut through the eye of the girl is thus more than bourgeois society being confronted with the shock of the avant-garde. It is more than the poetic realisation of the dream images of surrealism. Despite the denial of its symbolic content, in line with surrealist theory, this cut is about belief in the traditional omnipotence of the eye, of Christian and Enlightenment seeing. Cutting through the unprotected, radiant eye of a young woman with a razor thus also represents a cultural cut, a cut through the "Eye of the Century"[12]. It was made on the threshold of an era in which cinematic images would become the dominant information medium. With this image, Buñuel demonstrates, with a mixture of devotion and repulsion, renunciation of the unlimited autonomy of the human eye.

Let us move forward in time. Almost 80 years later, the same motif appears again, slightly modified, in a context other than that of art, on the cover of "Newsweek". The viewer is again confronted with a human eye, extremely vulnerable as it fills the entire picture. Again it seems to be the victim of a cut. A glowing yellow line passes through the pupil, albeit vertically. Above this is the title line "Big Brother's Watching. New Technologies And Fears of Terrorism Are Stripping Away Our Privacy. Are We Any Safer?"[13] The headline "Taking a closer look. Governments the

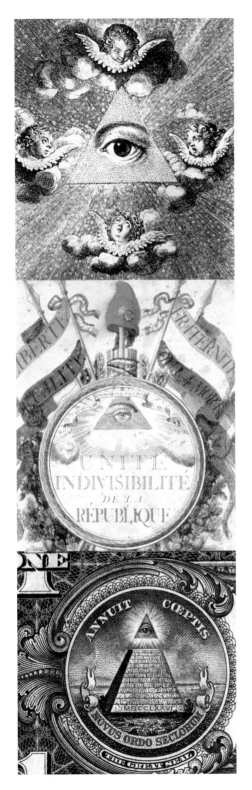

Daniel Chodowiecki,
Das Auge der Vorsehung
The Eye of Providence, 1787
(Ausschnitt detail)

Emblem der Französischen
Revolution emblem of the
French Revolution, 1792
(Ausschnitt detail)

Dollarnote, Entwurf 1880er
Jahre US dollar note drawn
in around 1880
(Ausschnitt detail)

risch vernünftigen Sehens. Der Schnitt mit dem Rasiermesser durch das ungeschützte, strahlende Auge einer jungen Frau bezeichnet somit auch einen kulturellen Schnitt, ein Schnitt von und durch das „Auge des Jahrhunderts"[12]. Er wird vollzogen auf der Schwelle zu einem Zeitalter, in dem das filmische Bild zum bestimmenden Informationsmedium werden sollte. Buñuel demonstriert mit diesem Bild in einer Mischung aus Hingabe und Abscheu die Abkehr von der uneingeschränkten Autonomie des menschlichen Blicks.

Ein Zeitensprung: Knapp 80 Jahre später taucht das gleiche Motiv in leicht veränderter Form erneut auf; außerhalb künstlerischer Zusammenhänge, auf der Titelseite einer der prominentesten amerikanischen Wochenzeitungen, der *Newsweek*. Erneut wird der Betrachter mit einem in seinem bildfüllenden Format ungemein verletzlich wirkenden menschlichen Auge konfrontiert. Wiederum scheint es Opfer eines Schnitts zu werden. Eine glühend gelbe Linie zieht sich – wenn auch in vertikaler Ausrichtung – mitten durch die Pupille. Darüber die Titelzeile: „Big Brother's Watching. New Technologies And Fears of Terrorism Are Stripping Away Our Privacy. Are We Any Safer?"[13] Mit der Überschrift „Taking a closer look. Government the world over are watching citizens like never before. But are we any safer for it?"[14] wird ein Bericht zur weltweit zunehmenden Überwachung der Bürger mittels elektronischer Überwachungsmethoden angekündigt. Das Auge wird erneut in einen emblematischen Zusammenhang mit Schutz, Kontrolle und Überwachung gestellt. Zur Diskussion steht der Einsatz automatischer Speiche-

world over are watching citizens like never before. But are we any safer for it?"[14] announces a report on the growing surveillance of citizens around the world by means of electronic surveillance methods. The eye again becomes an emblem of protection, control and surveillance. The discussion concerns the use of the automatic storage of data that is acquired by means of biometric recognition techniques, for example voice or face recognition and the scanning of fingerprints or the iris as unmistakable identifiers of individuals. The technology for iris scans has become so sophisticated in the last decade that it could make passports and identity cards superfluous. The pattern of the coloured ring around the human pupil has been shown with almost certainty to be unique to each individual. Even better than fingerprints, the iris offers virtually perfect identification. It becomes a proof of identity.

Since 11 September 2001, in particular, iris recognition is now a key technology in the fight against global terrorism. "Our mission is to enable a safer world through iris recognition."[15] "Protecting people through secure identification"[16] is the slogan on the web site of the producer of iris recognition cameras. They can be used to record and compare personal data in seconds, for example at airports. A cut through the eye, an organ that has traditionally assumed an extremely

rung von Daten, die mittels biometrischer Erkennungstechniken gewonnenen werden: z. B. Stimm- oder Gesichtserkennung sowie das Scannen des Fingerabdrucks oder der Iris als unverwechselbare Identifizierungsmerkmale eines jeden Menschen. Die Technologie für den Iris-Scan ist seit einem Jahrzehnt so weit ausgereift, dass sie Personalausweise überflüssig machen könnte, hat sich doch die jeweilige Musterung des farbigen Rings um die menschliche Pupille als mit höchster Wahrscheinlichkeit einmalig herausgestellt. Die Iris bietet deshalb – noch besser als der Fingerabdruck – eine nahezu perfekte Identifizierungsmöglichkeit, sie wird zum Ausweis der Identität.

Insbesondere nach dem 11. September 2001 gilt die Iris-Erkennung nun als eine Schlüsseltechnologie für den Schutz vor globalem Terrorismus. „Es ist unsere Mission, die Welt durch Iris-Erkennung sicherer zu machen."[15] oder „Schutz der Menschen durch Sicherheits-Identifikation"[16], heißt es entsprechend auf der Website des Produzenten für die dafür notwendigen Erkennungskameras. Über sie können in kürzester Zeit Personaldaten z. B. am Flughafen erfasst und abgeglichen werden. Der Schnitt durch das Auge, ein Organ, das traditionell einen außerordentlich hohen Rang auf der Skala des Schreckens, des Gewissens, der Macht einnimmt,[17] ist erneut zum zentralen Sinnbild für die Veränderung von Wahrnehmungsgewohnheiten erklärt.

Zwar ist die Aufnahme der Kamera – auf dem Titelbild der Newsweek als schneidend gelber Lichtstrahl dargestellt – im Gegensatz zum messerscharfen Schnitt bei Buñuel für die körperliche Integrität des Menschen völlig harmlos, hingegen steht nun die Identität des Betroffenen in Frage. Konnte das Auge bis dahin als nur in einer Richtung funktionierendes Wahrnehmungsorgan des Einzelnen zur Außenwelt gelten, so steht es nun im Gegenzug auch als untrüglicher Ausweis für den Blick von außen zur Verfügung. Ein anonymes Auftreten als unkontrollierbare Privatperson würde mit dem großflächigen Einsatz einer solchen Technologie unmöglich gemacht. Die persönlichste aller Schnittstellen, das Auge – über Jahrhunderte als Spiegel der Seele des Menschen verstanden – verliert einen Teil ihrer Integrität. Es wird für den technisierten Blick von außen lesbar, ohne jegliche Chance eine

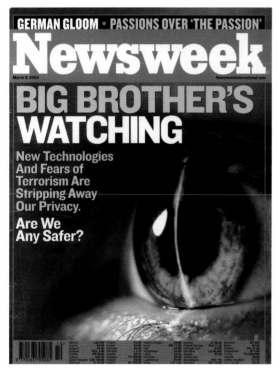

Newsweek International, March 8, 2004

high position on the scale of horror, conscience and power,[17] has again been declared the central symbol of a change in perception habits.

The camera's shot, shown on the cover of Newsweek as a cutting yellow ray of light, may be completely harmless for the physical integrity of the human body unlike Buñuel's razor cut, but this time it is the identity of the subject that is at issue. Whereas the human eye previously functioned solely as an organ of perception by the individual in one direction, now it is also available as an unmistakeable proof of identity for an external eye in the opposite direction. Anonymous existence as an uncheckable private individual would be rendered impossible with the widespread use of such technology. The most personal of all interfaces,

the eye, for centuries considered the mirror of the soul of human beings, is losing part of its integrity. It is becoming legible to a mechanical external eye with no opportunity of placing a "firewall" in between. The "Eye of the 21st Century" seems to have been transferred to the other side, to that of the mechanical eye of the scanner, the automated camera. The independence and omnipotence of the human eye are experiencing a second decisive incision in the name of security. And yet even its developers have fundamental doubts about the usefulness of this technology. "It is an illusion to think iris scans could prevent terrorism. A suicide bomber is not going to be enrolled on the database."[18]

Panoptical – Watching the Citizens

In 1787 the English legal philosopher Jeremy Bentham published his ideas for a new type of prison. He called his revolutionary model the *Panopticon* or *Inspection House*.[19] The pioneering principle, for which Bentham sought sponsors in vain during his lifetime, is extremely simple. A watchtower with wide windows is erected in the centre of an annular building. The outer ring, several storeys high, is divided into cells, each of which has two windows, one to the outside and one to

„Firewall" dazwischenzuschalten. Das „Auge des 21. Jahrhunderts" scheint auf die andere Seite, auf die des apparativen Blicks des Scanners, der automatisierten Kamera übertragen worden zu sein. Unabhängigkeit und Allmacht des menschlichen Blicks erfahren einen zweiten entscheidenden Einschnitt, im Namen der Sicherheit. Und doch ist die Sinnhaftigkeit dieser Technologie selbst bei ihren Entwicklern mit grundlegenden Zweifeln verbunden: „Es ist eine Illusion zu glauben, Iris-Scanner könnten Terrorismus verhindern. Ein Selbstmordattentäter wird sich nicht zuvor in eine Datenbasis eintragen."[18]

Panoptisch – der Blick auf den Bürger

1787 veröffentlichte der englische Rechtsphilosoph Jeremy Bentham seine Ideen für einen neuen Gefängnistyp. Dieses bisherige Vorstellungen revolutionierende Modell nannte er *Panopticon* oder *Inspection House*.[19] Das bahnbrechende Prinzip, für das Bentham zeit seines Lebens vergeblich Geldgeber suchte, ist denkbar einfach: Im Zentrum eines ringförmigen Gebäudes wird ein von breiten Fenstern durchbrochener Wachturm errichtet. Der äußere, mehrere Stockwerke hohe Ring ist unterteilt in Zellen mit je zwei Fenstern, eines nach außen,

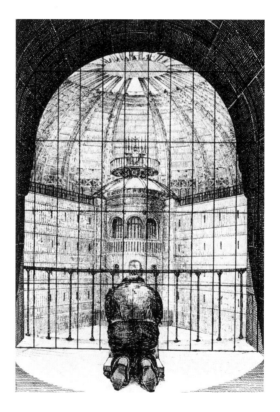

Links left: Zeichnung von drawing by Willey Reveley nach after Jeremy Bentham: Gerneral Idea of a Penitentiary Panopticon, 1791

Rechts right: N. Harou-Romain, Plan für Strafanstalt plan for a prison, 1840. Ein Häftling verrichtet in seiner Zelle sein Gebet vor dem zentralen Überwachungsturm. A prisoner says his prayers in his cell in front of the central watchtower.

the inside, facing the tower. Using clever lighting, a warder in the tower can easily see into all the cells without being observed by the inmates. "Each cage is a small theatre in which each player is alone, completely individualised and permanently visible. The panoptical system creates room units that allow continuous visibility and recognition."[20] The surveillance functions without those being surveyed being able to see whether they are being observed. The watching is asymmetrical. The person under observation is the object of information, never the subject of communication. "Visibility is a trap."[21] A permanent state of visibility of the prisoner is created that entails perfection of the power thus expressed. The significance of Bentham's plans lies in this automation of the exertion of power, in its transfer to the machinery. Nowhere else is

all-encompassing observation as an instrument of power in the creation of public order manifested more clearly than in this architectural seminal idea of the modern age.[22]

The broad adoption of the idea of the Panopticon[23] in recent years is primarily a result of the fundamental studies by the French philosopher Michel Foucault in his book "Discipline and Punish: The Birth of the Prison", which first appeared in 1975. In this book, Foucault analyses Bentham's architectural ideas as an expression of new forms of political power. In the "panoptical scheme"[24] expressed in it, he sees a generalisable model of discipline predestined not only to spread through society but also to become perfectly integrated in any desired function,

eines nach innen auf den Turm gerichtet. Aufgrund raffinierter Lichtführung ist es von dort aus einem Aufseher leicht möglich, Einblick in alle Zellen zu gewinnen, ohne selbst dabei beobachtet werden zu können. „Jeder Käfig ist ein kleines Theater, in dem jeder Akteur allein ist, vollkommen individualisiert und ständig sichtbar. Die panoptische Anlage schafft Raumeinheiten, die es ermöglichen, ohne Unterlass zu sehen und zugleich zu erkennen."[20] Die Kontrolle funktioniert, ohne dass die Kontrollierten sehen können, ob sie beobachtet werden. Der kontrollierende Blick ist asymmetrisch. Der unter Beobachtung Stehende ist Objekt einer Information, niemals Subjekt einer Kommunikation. „Die Sichtbarkeit ist eine Falle"[21], indem ein permanenter Sichtbarkeitszustand des Gefangenen geschaffen wird, der eine erhebliche Perfektionierung der darin zum Ausdruck kommenden Macht bedeutet. In dieser auf die Apparatur übertragenen Automatisierung der Machtausübung liegt die Bedeutung der Pläne Benthams. Nirgends manifestiert sich der alles erfassende Blick als ordnungspolitisches Machtinstrument deutlicher als in dieser architektonisch gestalteten Leitidee der Moderne.[22]

Die breite Rezeption der Idee des Panopticons[23] während der letzten Jahren ist vor allem auf die grundlegenden Untersuchungen des französischen Philosophen Michel Foucault in seinem 1975 erstmalig erschienenen Buch „Überwachen und Strafen. Die Geburt des Gefängnisses" zurückzuführen. Foucault analysiert darin die architektonischen Überlegungen Benthams als Ausdruck neuer politischer Herrschaftsformen. Er sieht in dem darin zum Ausdruck kommenden „panopti-

schen Schema"[24] ein verallgemeinerbares Disziplinarmodell, welches nicht nur dazu prädestiniert war, sich im Gesellschaftskörper auszubreiten, sondern sich zugleich perfekt in jegliche gewünschte Funktion – z. B. Erziehung, Heilung, Produktion, Bestrafung – zu integrieren. Neben dieser Reflexion bei Foucault hat das Prinzip des Panopticons gerade während der letzten 30 Jahre mit der enormen Ausbreitung angewandter Überwachungstechnologien eine außerordentliche Karriere in der modernen Überwachungsgesellschaft vollzogen. Immer mehr öffentliche Bereiche stehen nun unter der Kontrolle von Überwachungskameras. Über Webcams können rund um die Uhr selbst private Räume eingesehen werden. Vom Echolon oder deren perfektionierten Nachfolgesystemen der amerikanischen National Security Agency wird behauptet, sie könnten gar flächendeckend und systematisch einen Großteil der Telefonate, Faxe und E-Mails, zumindest aber den satellitengesteuerten Kommunikationsverkehr abfangen.[25] „Big brother without a cause?" titelte BBC News am 6. Juli 2001 einen Bericht über das weltraum-

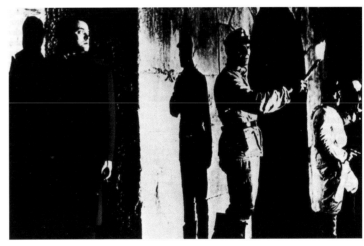

The Third Man, 1949

for example in the areas of education, health care, production and punishment. In addition to Foucault's ideas, the principle of the Panopticon has been applied extensively in the last 30 years as a result of the enormous spread of applied surveillance technologies in our modern surveillance society. Increasing numbers of public areas are now subject to surveillance camera control. Even private spaces can be viewed 24 hours a day via webcams. Echolon or its perfected successor systems used by the US National Security Agency are allegedly able to systematically intercept a large proportion of telephone calls, faxes and emails over a wide area, at the very least satellite-controlled communication traffic.[25] "Big brother without a cause?" was the title of a BBC News report on 6 July 2001 on a space-based listening system, originally used by the United Kingdom and the USA to observe military activities in the Eastern Block. Millions of items of data, telephone calls or emails can be filtered and checked anonymously, unnoticed and generally without the knowledge of many thousands of potential victims. The result is a complex network of interests which, even in the face of potential terrorist threats, for the most parts has no clearly defined fronts.

Over a decade after the end of the Cold War, the subject of espionage has unexpectedly become topical again, although under completely

different conditions. Direct man to man observation, as portrayed by Carol Reed's 1949 masterpiece "The Third Man", is no longer the primary focus. Nor does the heroic smuggling of spies, direct shadowing of suspects or secret conspiracy lead to the detection of secret data. We supply the data ourselves via the network that holds the new world together, the world wide web. Although the methods may have changed, the terminology is similar. Even artificial intelligence research has high-tech search and spy programs, called "agents", that navigate the network openly or secretly for private and State customers.

Security and at the same time the right to privacy, understood as the individual right to be left alone[26], or unfettered freedom of expression are rapidly becoming incompatible. In his study of modern "surveillance society", the Canadian sociologist David Lyon transferred Foucault's

gestützte, ursprünglich der angloamerikanischen Kontrolle militärischer Aktivitäten des Ostblocks dienende Lauschsystem, mit dem Millionen von Daten, Telefonaten oder E-Mails gefiltert und kontrolliert werden können: anonym, unbemerkt und unter weitgehender Ahnungslosigkeit Abertausender potentiell Betroffener; ein unüberschaubares Interessensgeflecht, das – selbst angesichts terroristischer Gefahrenpotentiale – weitgehend ohne klare Fronten bleibt.

Ein gutes Jahrzehnt nach Ende des Kalten Krieges hat das Thema Spionage an unerwarteter Brisanz gewonnen, wenn auch unter völlig veränderten Bedingungen. Nicht mehr die direkte Mann-zu-Mann-Observierung, wie sie beispielsweise der Filmklassiker *The Third Man* 1949 in der Regie von Carol Reed meisterhaft ins Bild setzte, steht im Vordergrund; weniger das heldenhafte und genrebildende Einschleusen von Spionen, das direkte Beschatten, die heimliche Konspiration führt an die Quellen geheimer Daten. Über das die neue Welt zusammenhaltende Netz, das World Wide Web, liefern wir sie selbst Freihand. Und so unterschiedlich die Methode, so vergleichbar die Terminologie: Auch die Künstliche-Intelligenz-Forschung hat ihre Hightech Such- und Spionageprogramme, die offen oder verdeckt für private wie staatliche Auftraggeber durch das Netz navigieren können, „Agenten" getauft.

Sicherheit und Anspruch auf Unantastbarkeit von Privatheit – verstanden als das individuelle Recht, allein gelassen zu werden[26] – bzw. freier unkontrollierter Meinungsäußerung geraten in einen schwer auflösbaren Widerspruch. Der kanadische Soziologe David Lyon vollzog in seiner Untersuchung der aktuellen „Überwachungsgesellschaft" die Übertragung der Foucault'schen Analyse des Panoptischen auf den heutigen technologischen Stand. Seine bohrende Frage gilt den Möglichkeiten einer Eingrenzung der computergestützten Überwachung, bevor diese vollends die Grenzen des Undemokratischen, Zwanghaften, Unpersönlichen oder gar Unmenschlichen überschreiten.[27]

Die elektronischen Überwachungsapparate des beginnenden 21. Jahrhunderts erweisen sich als perfektionierte Fortsetzung des im 18. Jahrhundert entwickelten panoptischen Prinzips: automatisiert, unsichtbar und unter Einsatz eines ubiquitären Überwachungsblicks. Von großen Teilen der Gesellschaft als sicherheitsverheißende Technologie gewünscht und mit sozialem Vorteil assoziiert, titelte *Die Zeit* vom 31. Juli 2003 entsprechend: „Der Bürger wird rundum überwacht – und findet nichts dabei." Entgegengesetzt zu der in George Orwells 1949 erdachten schwarzen Vision (*1984*) einer staatlichen Totalüberwachung des „Big Brothers" ist das aktuelle Phänomen eben nicht auf einen zentralen, gar böswilligen Diktator zurückzuführen. „Nicht der Große Bruder beobachtet uns, sondern viele kleine Brüder."[28] Statt eines Überwachungsstaates bringe uns die Überwachungsgesellschaft dazu, den Verlust an überwachungsfreien Schutzräumen als Frucht eigener Überzeugung anzusehen.

analysis of the Panopticon to the technological situation today. His poignant main concern deals with the possibilities of limiting computer-based surveillance before it completely exceeds the limits of the undemocratic, coercive, impersonal or even inhuman dimensions.[27]

The electronic surveillance apparatus of the start of the 21st century is proving to be the perfected continuation of the panoptical principle developed in the 18th century. Automated, invisible and ubiquitous surveillance: Surveillance technology is desired and considered beneficial for society by large parts of society because it promises security. The German weekly *Die Zeit* carried the following headline on 31 July 2003: "We are being watched all the time – and no one minds." Unlike George Orwell's 1949 dark vision (*1984*) of total State surveillance by "Big Brother", the current phenomenon is not attributable to one central evil dictator. "We are not being watched by Big Brother, but by many little brothers."[28] Instead of a surveillance State, the surveillance society causes us to see the loss of surveillance-free protective areas as the fruit of our own conviction.

An individual's attitude to security and definition of its necessity are increasingly some of the decisive factors in the constitution of personal individual or political identity. "Who am I" is associated increasingly closely with "How secure do I feel?". As a result the limits of privacy are violated from a need for security that is individually motivated but politically encouraged. Everything is becoming public and transparent. Personal barriers, the firewall of private identity, are threatened again by the digital application of the panoptical principle.[29]

Into the Chinese Foreign Ministry with Art

How do the artists approach the concept firewall? How do they deal with the cultural history of this subject, dealt with here only fragmentarily? This catalogue cannot, of course, offer encyclopaedic coverage of this either expansive field.[30] However, the exhibition brings together a few representative artistic perspectives, very different in terms of both style and content, dealing with the balance between the need for security and unlimited, i.e. unobserved, freedom of movement.

In terms of style, the painter Julie Mehretu and the media artist Andreas Köpnick could hardly be more different. They are, however, united in their similar thematic positions and by their use of political,

Das Verhältnis zur Sicherheit, die Definition ihrer Notwendigkeit, stellt sich immer mehr als einer der entscheidensten Faktoren in der Konstituierung der persönlich individuellen oder politischen Identität heraus. „Wer bin ich" – wird immer enger mit der Frage nach: „Wie sicher fühle ich mich?" verbunden. So werden die Grenzen der Privatheit aus einem individuell motivierten, jedoch politisch geschürten Sicherheitsbedürfnis heraus überschritten: Alles wird öffentlich, transparent; möglichen Schutzwällen, der Firewall privater Identität droht durch die digitale Anwendung des panoptischen Prinzips eine erneute Auflösung.[29]

Mit der Kunst ins Chinesische Außenministerium

Wie gehen die Künstler mit dieser Fragestellung nach dem Prinzip Firewall um? Wie stellen sie sich zu der hier bruchstückhaft angeführten kulturellen Tradition des Umgangs mit dem Thema? Auch hier kann dieser Katalog keine enzyklopädische Bandbreite bieten.[30] Dennoch führt die Ausstellung stellvertretend einige – stilistisch wie inhaltlich sehr verschiedene – künstlerische Perspektiven auf die jeweils unterschiedlich erlebte Balance zwischen dem Bedürfnis nach Sicherheit und uneingeschränkter d. h. unbeobachteter Bewegungsfreiheit zusammen.

Stilistisch unterschiedlicher könnten die Ansätze der Malerin Julie Mehretu und des skulptural arbeitenden Medienkünstlers Andreas Köpnick kaum sein. Doch beide eint nicht nur die gleiche Fragestellung, sondern

zudem der Zugriff auf politische, ja militärische Bilder bei ihrem jeweiligem Umgang mit der Thematik. Julie Mehretu knüpft in ihrem wandgroßen Bild sehr direkt an den ikonografischen Traditionsstrom der Darstellung des allmächtigen Auges. Auch bei ihr kommt es zu der Verquickung von segnendem Kraftstrom und kontrollierender Wahrnehmung. Doch sie spitzt diese Mischung zu: Das Auge selbst ist kaum mehr sichtbar, es besteht nur noch aus einem weißen Energiezentrum; der von ihm ausgehende Energiestrom – eine Konfusion aus organischen Wolkengebilden und konstruktivistischen Lineaturen – ist von bedrohlicher Gewalttätigkeit. Das Gleichgewicht hat sich verschoben. Das gütige Auge hat seine Unschuld verloren und wird zur Metapher des militärischen Auges, ja des Schlachtenbildes, so dass sich sein Interpret an „hochtechnologisierte Militäroperationen, die aus der Luft … ihre gezielten Treffer setzen"[31] gemahnt fühlt. Mehretus Bild ist ein virtuos mit tuschartigem Pinselzug in Szene gesetztes Schlachtenbild; eine dramatisierende Herausstellung jenes Ortes, an dem die entscheidenden Schlachten – mit und gegen die Firewall – heute geführt werden: der Ort der Überwachung im Fokus des technisierten Blicks, des panoptischen Auges der im Weltraum stationierten Satelliten wie der Informations- und Propaganda-Medien auf der Erde.

Andreas Köpnicks technisch komplizierter Einsatz eines Modell-U-Bootes wirkt zu der traditionellen Gattung der Malerei Mehretus geradezu kontrapunktisch. Und doch ist auch hier die Koppelung eines sehenden Auges mit militärisch technologischen Allmachtphantasien

even military images. In her wall-sized picture, Julie Mehretu poignantly continues the iconographic tradition of portraying the omnipotence of the eye. Her picture too combines a benevolent force with monitoring perception. However, she intensifies this mixture. The eye itself is almost invisible. It consists of nothing more than a white energy centre. The energy flowing from it, a confusion of organic cloud shapes and constructivist lines, is threateningly violent. And abruptly the balance shifts. The benevolent eye loses its innocence and becomes a metaphor for a military eye, for the image of a battle, so that its interpreter is reminded of "high-tech military operations that hit their targets from the air"[31]. Mehretu's picture is a virtuoso battle picture created with watercolour brushstrokes, a dramatisation of the place where the decisive battles, with and against the firewall, are fought today. It visualizes the place of surveillance defined by the technological eye, the panoptical eye of the satellites orbiting in space and the information and propaganda media on Earth.

Andreas Köpnick's technically complicated use of a model submarine seems to be the very opposite of the traditional form of Mehretu's painting. However, here too the subject is the linking of a seeing eye with fantasies of omnipotence via military technology. Submarines are

invisible secret weapons, equipped with high-tech detection instruments, or "eyes". As closed and extremely autonomous units, they are ideal, almost undetectable fortresses, places of maximum security, particularly in the safety of the water. However, for all the apparent placidity with which Köpnick's boats travel the "expanses" of their tanks, their "eyes" have long since been subject to Buñuel's cut. The perceptive powers of these boats are revealed to be nothing more than self-admiration. In the end their cameras only film themselves, despite the Internet link-up. The promise of panoptical vision as a guarantee of security turns out to be absurd navel-gazing.

If Mehretu's and Köpnick's works deal with their subject matter on a very similar iconographic or metaphorical basis, despite the great differences in technique, Julia Scher's installation directly confronts modern social reality. Her artistic high-security section is half sculpture, half objet trouvé-like quotation in which the viewer is directly involved. The viewer becomes a component of the installation, the object affected by its prison-like, electronically equipped cage ensemble. As soon as you have entered, you are beguiled by Scher's friendly voice: "Firewall is here, welcoming you … Now! Please, come inside … thank you for coming! Your body juices are important to us, here deep inside Firewall

zum Thema gemacht. U-Boote gelten als die unsichtbare Geheimwaffe, ausgestattet mit hochtechnisierten Wahrnehmungsinstrumenten – „Augen". Als geschlossene und in einem hohen Maße autonome Einheit bilden sie gerade im Schutze des Wassers ideale und zudem kaum wahrnehmbare Festungen, Orte größtmöglicher Sicherheit. Doch bei aller scheinbar gelassener Friedfertigkeit, mit der Köpnicks Boote die „Weiten" ihrer Aquarien durchfahren, ist auch an ihrem „Auge" der Buñuel'sche Schnitt längst vollzogen, entpuppt sich doch die Wahrnehmungsfähigkeit dieser Boote als reine Selbstbespiegelung, nimmt doch deren Kamera trotz internetgesteuerter Koppelung immer nur das eigene Profil auf. Das Versprechen des panoptischen Blicks als Sicherheitsgarantie, hier entlarvt es sich als absurde Nabelschau.

Argumentieren Mehretu und Köpnick in ihrer Kunst trotz unterschiedlichster Techniken auf sehr vergleichbarer ikonografischer oder metaphorischer Basis, so führt Julia Schers Installation direkt in die aktuelle gesellschaftliche Realität. Ihr künstlerischer Hochsicherheitstrakt ist halb Skulptur, halb objet-trouvé-artiges Zitat, in das der Betrachter direkt einbezogen wird. Er wird zum Bestandteil der Installation, zum betroffenen Objekt ihres gefängnisartigen, elektronisch aufgerüsteten Käfigensembles. Kaum eingetreten, wird man von Schers freundlicher Stimme umgarnt: „Firewall is here, welcoming you … Now! Please, come inside … thank you for coming! Your body juices are important to us, here deep inside Firewall … This wall is breaking … this wall … is breaking. This wall … has fallen. These walls are bending … Now! You

are being surveyed, by cameras in Area #5." Unmerklich und voll säuselnder Freundlichkeit saugt diese „Firewall" ihren Nutzern den Lebenssaft aus den Adern. Selbst auf den Monitoren, auf denen Bilder von Webcams aus aller Welt eingespielt werden, findet man sich sehr bald selbst als weltweit abrufbares Objekt – Opfer? – einer panoptischen Maschinerie: „This wall … has fallen." Eingesperrt oder ausgesperrt, geschützt oder gefangen? Sicherheit und/oder beängstigende Kontrolle? Diese Kardinalsfragen von *Firewall* sind in dem künstlerischen Hochsicherheitstrakt von Julia Scher unmittelbar und eindringlich zu erleben.

Vergleichbar im Spiel mit der Erwartungshaltung des Betrachters die methodische Vorgehensweise des Schweden Jonas Dahlberg: Auch er zitiert längst gängige Alltagssituationen und überführt sie durch deren Überspitzung in eine bohrende Infragestellung der Sicherheitsversprechen durch optische Kontrolle. In den intimsten Bereich einer öffentlichen Ausstellungshalle, dort, wo jeder auf sich selbst konzentriert die Tür hinter sich verschließen möchte, hat der Künstler Überwachungskameras installiert: in den Damen- und Herrentoiletten. Doch auch hier ein subtiles Spiel mit der Realität der Überwachungskameras im öffentlichen Raum. Zwar ist – vergleichbar mit dem Blick auf den Kontrollschirmen des Pförtners einer dunklen Parkgarage – auf einem außerhalb der Toiletten installierten, öffentlich einsehbaren Monitor sichtbar, wie der Kamerablick auf Toilettenschüsseln und Waschbecken fällt. Doch derjenige, der sich von so viel Kontrolle nicht abschrecken

… This wall is breaking … this wall … is breaking. This wall … has fallen. These walls are bending … Now! You are being surveyed, by cameras in Area #5." Imperceptibly and full of purring friendliness, this "Firewall" sucks the juice of life from the veins of its users. Even on the monitors, that display images from webcams from around the world, you soon see yourself as the object (victim?) of panoptical machinery, available for download worldwide. "This wall … has fallen." Locked in or locked out, protected or imprisoned? Security and/or frightening control? These essential questions posed by *Firewall* can be experienced with immediate, vivid effect in Julia Scher's artistic high-security section.

The methodical approach of Jonas Dahlberg from Sweden is comparable in the way it plays with the expectations of the viewer. He also quotes long-familiar everyday situations and transfers them, by overintensifying them, to a probing questioning of the promises of security through optical control. The artist has installed surveillance cameras in the most intimate area of a public exhibition hall, where everyone wants to close the door behind them and do what they came to do, in the toilets. However, this is also a subtle play on the reality of surveillance cameras in public spaces. Similarly to the way the monitors of a

security guard in a dark underground car park, a monitor installed outside the toilets shows everyone a view of the toilet bowls and washbasins inside. However, anyone who is not frightened off by so much surveillance will discover to their relief inside that the cameras are directed only at perfectly detailed miniature models of the actual toilet area. The feeling of security or surveillance is revealed once more as the result of a technical device creating an illusion. As in Bentham's Panopticon, it is not the actual surveillance of the inmates but the expectation of such surveillance that determines the efficiency of the machinery exerting power.

Where Dahlberg and Scher, even Köpnick and Mehretu, focus on the social and political implications of the external security construct of a firewall with their artistic representations of an observation apparatus taken to absurd lengths, Aernout Mik and Magnus Wallin concentrate on the internal barriers of human identity. In Aernout Mik's room, you are never sure whether you are observing, being observed from the neighbouring room or are just standing opposite your own mirror image. The viewer is both object and subject of an almost unfathomable surveillance situation in two almost identical room compartments in which normal order appears to have been set aside. Although the surveillance

lässt, wird im Inneren erleichtert feststellen, dass die Kameras lediglich auf detailgetreue Miniaturmodelle des realen WC-Bereiches gerichtet sind. Das Gefühl von Sicherheit oder Kontrolle entlarvt sich einmal mehr als Resultat eines illusionsstiftenden technischen Apparates. Wie im Panopticon bei Bentham ist nicht der real stattfindende Blick auf den Insassen, sondern dessen Erwartung ausschlaggebend für die Effizienz der machtausübenden Maschinerie.

Stehen bei Dahlberg und Scher, selbst Köpnick und Mehretu, mit der künstlerischen Umsetzung eines bis zur Absurdität gesteigerten Beobachtungsapparates die sozialen und politischen Implikationen des äußeren Sicherheitskonstrukts einer Firewall im Vordergrund, konzentrieren sich Aernout Mik und Magnus Wallin auf die inneren Schutzwälle menschlicher Identität. Niemals ist man sich in dem Raum von Aernout Mik sicher, ob man gerade überwacht, aus dem Nachbarraum betrachtet wird oder nur seinem eigenen Spiegelbild gegenübersteht. Der Betrachter ist Objekt wie Subjekt einer nahezu undurchschaubaren Überwachungssituation in zwei fast identischen Raumabteilen, in denen die Ordnung der Normalität außer Kraft gesetzt zu sein scheint. Obwohl die Überwachungskamera in diesem Raum beständig surrend den Raum abtastet, vermittelt Mik dem Betrachter ein Gefühl der Unsicherheit. Und trotz aller Verwirrung wirkt die Situation merkwürdig vertraut. Wie ein fernes Traumbild taucht ab und zu hinter der Projektion des eigenen Kamerabildes ein weiterer Raum auf; versonnen und völlig entspannt sitzt dort eine Person im Sessel.

An diesem gar nicht so fernen Ort scheint die Welt sicher zu sein. Realität oder Illusion? Sicherheit, die Firewall: bei Aernout Mik eine Frage innerer, psychischer Disposition.

Auch Magnus Wallins Videoanimation für zwei Projektoren zeichnet das Spiegelbild einer inneren Vision, bzw. verallgemeinernd ein gesellschaftliches Psychogramm. Das unheimliche Auge einer Überwachungskamera zieht seine Kreise durch die Korridore eines menschenleeren Archivs oder Laboratoriums: verschlossene Türen, leere Regale, Reihen von ungenutzten Arbeitstischen. Ein Ort der Ortlosigkeit, überall und nirgendwo, hermetisch von außen abgeriegelt und von beängstigender Verlassenheit. Ein Raum unter Hochsicherheitsbedingungen und zugleich grenzenloser Anonymität. Was soll hier überhaupt noch überwacht werden? Doch trotz ständiger Kameraüberwachung scheinen die Dinge außer Kontrolle geraten: Ein Skelettarm greift ins Leere und wird von einem rasenden Rollstuhl befreit, eine Wirbelsäule marschiert an den Magazinschränken vorbei, durch die endlos scheinenden Gänge rumpeln merkwürdige Steineier, als ob deren Existenzberechtigung darin bestünde, die überwachende Linse der Kamera zu beschäftigen. Unter dem scheinbar perfekten Schutz der Sicherungsanlagen nimmt die Welt skurrile Lebensformen an. Wallin zeigt eine Welt mit einem ausgefeilten Schutzsystem ohne eigentliche Existenzberechtigung.

Johannes Wohnseifer und Markus Vater stellen der politisch oder psychologisch argumentierenden Sprache ihrer Kollegen in der Aus-

camera continuously scans the room, Mik puts the viewer in a situation in which nothing seems to be safe or certain. But despite all the confusion, the situation seems to be strangely familiar. Like a distant dream image, another room appears occasionally behind the projection of the camera image. A person sits in it in an armchair, lost in thought and completely relaxed. In this none too distant place, the world seems to be safe. Reality or illusion? For Aernout Mik, security (the firewall) is a question of our internal mental state.

Magnus Wallin's video animation for two projectors also reflects an inner vision, or in general terms a social psychogram. The sinister eye of a surveillance camera moves in circles through the corridors of an uninhabited archive or laboratory, past closed doors, empty shelves and rows of unused desks. It is an anonymous place, everywhere and nowhere, hermetically sealed from the outside and alarmingly desolate. A room subject to high-security conditions and yet boundlessly anonymous. What is the point of surveillance here? And yet, despite continuous camera surveillance, things appear out of control. A skeleton arm grasps at empty space and is liberated by a speeding wheelchair. A spinal column marches past the store cupboards. Comical stone eggs rumble through the apparently endless corridors as if their very

existence depended on occupying the monitoring lens of the camera. Under the apparently perfect protection of the security systems, the world assumes absurd life forms. Wallin shows a world with a sophisticated protection system without any reason for existence.

Johannes Wohnseifer and Markus Vater counter the political or psychological arguments of their colleagues in the exhibition with humorously sarcastic analysis of firewalls. Both entirely avoid the use of high-tech gadgetry. What Johannes Wohnseifer offers in his sculptural course around the "Blackbox" as a minimalist cube at the centre of his barrier of playground equipment, Apple-Macintosh computer packaging cast in concrete and enlarged, equally legendary Playstation consoles is an hommage to the cultural memory of a computerised society. The orange "Black Box", that can be entered only on all fours, turns out to be a safe containing memories of the emergence of computer culture. In it, Wohnseifer presents computer graphics of the legendary pop-rock group "Kraftwerk", who, as the forerunners of Techno and House music, sang about the possible dangers of electronic databases back in the 80s: "Interpol und Deutsche Bank, FBI und Scotland Yard, Flensburg und das BKA, haben unsere Daten da" (Interpol and Deutsche Bank, FBI and Scotland Yard, etc. have our data). This artist leads the

stellung die humorvoll sarkastische Analyse der Firewall entgegen. Beide kommen dabei ganz ohne Hightech aus. Was sich bei Johannes Wohnseifer in seinem skulpturalen Parcours rund um die *Blackbox* als Zentrum seines Schutzwalls aus Spielplatzgerüsten, in Beton gegossenen Apple-Macintosh Computerverpackungen und den vergrößerten ebenso legendären Playstation-Konsolen als minimalistischer Kubus darbietet, ist eine Hommage an das kulturelle Gedächtnis einer computerisierten Gesellschaft. Die orangefarbene, nur im Kriechgang zu betretende *Black Box* stellt sich als Tresor der Erinnerung an die Entstehung der Computerkultur heraus. Wohnseifer präsentiert darin Computergrafiken der legendären Rock-Pop-Gruppe *Kraftwerk*, die als Vorläufer der Techno- und House-Musik in ihren Songs bereits in den 1980er Jahren die möglichen Gefahren elektronischer Datenbänke besangen: „Interpol und Deutsche Bank, FBI und Scotland Yard, Flensburg und das BKA, haben unsere Daten da". Dieser Künstler führt den Besucher in die computerisierte Welt des Surfens und Spielens, in eine Computerwelt, in dem keine „Firewall" diesen Spaß verderben darf.

Während Wohnseifer die Hardware der Internetgeneration zum Auslöser seiner Kulturkritik wählt, hat Markus Vater den Prototyp des Computerspielers, den Hacker selbst in seinem tryptichalen Ensemble aus zwei bemalten Holztafeln und einem Memorial unter die Lupe genommen. Auch Vater nähert sich dem Thema respektlos, mit ironischem Unterton und unter Einbeziehung kunsthistorischer Versatzstücke. Erneut beweist dabei die Malerei, dass auch dieses klassische Medium Antworten auf

die drängenden selbst technisch bedingten Fragen unserer Welt zu geben vermag: Vater interpretiert in einer für ihn charakteristischen Mischung aus Comic und malerischen Verve das Verhältnis Mensch und World Wide Web. Mit bissig ironischem Unterton setzt er seinem Diptychon ein Sperrholz-*Memorial* für einen Hacker entgegen. Dort wird in krakeliger Schrift auf armselig wirkendem Sperrholz der Größenwahn eines Hackers festgehalten: „Tonight I hacked into the computer of the Chinese Foreign Ministry and replaced everywhere the word *revolution* with the word *chocolate*". So leicht können ehemals hehre Werte und mit ihnen ganze Gebäude an Identitäts- und Sicherheitsvorstellungen vom Sockel gestoßen werden! Wunschdenken und Realität vermischen sich zu einer fiktiven Welt. Im Kampf gegen die Firewalls fremder Netzwerke ist der Hacker aussichtslos gefangen in einer grenzenlosen, aber anonymen und emotionslosen Welt. Sie tritt an die Stelle eines ehemaligen Schutzkonzeptes, an die Stelle des Glaubens an ein sehnsuchtserfülltes Jenseits. Markus Vater zeigt in seinem Bild *Das Netz* den einsamen, jeglichen Schutz beraubten Menschen, den er den endlosen Weiten des Weltraums entgegenstellt – oder ist es nur das Web, das Netz der neuen Welt?

1 Vgl. z. B. Thomas Fischermann: Großer Bruder im Netz. Jeder Klick hinterlässt eine Spur – zur Freude von Polizei, privaten Firmen und Datendieben, in: Die Zeit, 4. Dez. 2003, S. 12 f.
2 Zit. nach: Thomas Fischermann: Die Piraten des 21. Jahrhunderts, in: Die Zeit, 4. Dez. 2003, S. 13

visitor into the computerised world of surfing and gaming, a computer world in which no "firewall" may spoil the fun.

While Wohnseifer chooses the hardware of the Internet generation as the trigger for his cultural criticism, Markus Vater scrutinises the prototype of the computer gamer, the hacker, in his triptychal ensemble of two painted wooden panels and a memorial. Vater also approaches the subject without respect, with an ironic undertone, incorporating visual fragments from the history of art. Once again painting proves that it can as a traditional medium also provide answers to the urgent, even technology-related questions of our world. Vater interprets the relationship between human beings and the world wide web with his characteristic mixture of comic-based art and painterly verve. With a viciously ironic undertone, he counterpoints his diptych with a plywood *Memorial* to a hacker. The memorial records in scribbled writing on low-quality plywood the megalomania of a hacker: "Tonight I hacked into the computer of the Chinese Foreign Ministry and replaced everywhere the word *revolution* with the word *chocolate*". It is that easy to knock down formerly noble values, and, with them, entire structures of illusions of identity and security! Wishful thinking and reality commingle to create a fictitious world. In his struggle against the firewalls protecting networks,

the hacker is hopelessly trapped in a boundless but anonymous and emotionless world. It takes the place of a former ideology offering a sense of protective security, the belief in a longed-for hereafter. In his picture *Das Netz*, Markus Vater portrays a lonely person, robbed of all protection, against the infinity of space – or is it just the web, the network of the new world?

1 Cf., for example, Thomas Fischermann: Großer Bruder im Netz. Jeder Klick hinterlässt eine Spur – zur Freude von Polizei, privaten Firmen und Datendieben, in: DIE ZEIT, 4 Dec. 2003, p. 12 f.
2 Quoted from: Thomas Fischermann: Die Piraten des 21. Jahrhunderts, in: DIE ZEIT, 4 Dec. 2003, p. 13
3 David Lyon in an interview with Thomas Fischermann, in: Gegenseitige Aufrüstung. Technik allein schützt nicht: Wer überwacht die Überwacher, in: DIE ZEIT, Nr. 38, 2002, p. 27
4 A draft bill presented in July 2004 by the German Ministry of Justice provided for acoustic surveillance of the living space of individuals under an obligation of professional secrecy, for example defence counsels, priests or doctors, for purposes of criminal prosecution if they are "suspected of participation in a crime, aiding and abetting, obstructing criminal justice or receiving stolen goods" and the interest in obtaining information is greater than the importance of the confidential relationship, for example between a defence counsel and the accused to whom he is talking. Cf. Herbert Prantl, Gesetzentwurf von Justizministerin Zypries. Großer Lauschangriff soll noch größer werden, in: www.Sueddeutsche.de, 06. 07. 2004

3 David Lyon in einem Interview mit Thomas Fischermann, in: Gegenseitige Aufrüstung. Technik allein schützt nicht: Wer überwacht die Überwacher, in: Die Zeit, Nr. 38, 2002, S. 27

4 Ein im Juli 2004 vom Deutschen Justizministerium vorgelegter Referentenentwurf sah vor, dass eine akustische Wohnraumüberwachung zu Zwecken der Strafverfolgung auch bei Berufsgeheimnisträgern, z. B. Strafverteidigern, Pfarrern oder Ärzten vorgenommen werden dürften, soweit sie „der Beteiligung an der Tat oder Begünstigung, Strafvereitelung oder Hehlerei verdächtig sind" und das Interesse am Aushorchen größer ist, als das Gewicht des Vertrauensverhältnisses z. B. eines Strafverteidigers zu seinem beschuldigten Gesprächspartner. Vgl. Herbert Prantl, Gesetzentwurf von Justizministerin Zypries. Großer Lauschangriff soll noch größer werden, in: www.Sueddeutsche.de, 6. 7. 2004

5 Vgl. COM 6/2004: Der Spion im PC, S. 38 ff.

6 Vgl. Matthias Spielkamp: Endlich sicher, in: Die Zeit, Nr. 20, 6. 5. 2004, S. 32

7 Horst Ohligschläger: Der Preis der Sicherheit, in: COM. Computer & Internet, 6/2004, S. 3

8 Ausst. Kat. Buñuel! Auge des Jahrhunderts, Kunst- und Ausstellungshalle der Bundesrepublik Deutschland, Frankfurt am Main 1994, S. 375

9 Michael Schwarze, Buñuel, Reinbek bei Hamburg, 1993, S. 33

10 Yasha David, in: Ausst. Kat. Buñuel! Auge des Jahrhunderts, a. a. O., S. 10

11 Vgl. Werner Hofmann, in: Ausst. Kat. Europa 1798, Hamburger Kunsthalle 1989, S. 27

12 Vgl. Pontus Hulten in: Ausst. Kat. Buñuel! Auge des Jahrhunderts, a. a. O., S. 8

13 Newsweek International, March 8, 2004, Titelseite

14 Ibid., S. 44 ff.

15 „Our mission is to enable a safer world through iris recognition.", zit. nach: Fred Guterl, William Underhill: Taking a Closer Look, in: Newsweek International, March 8, 2004, S. 46

16 „Protecting people through secure identification", vgl. www.iridiantech.com

17 Vgl. Georges Bataille: Das Auge, Documents, Paris, Nr. 4, S. 215–218, zit. nach Ausst. Kat. Buñuel! Auge des Jahrhunderts, a. a. O., S. 134

18 „It is an illusion to think (iris scans) could prevent terrorism. A suicide bomber is not going to be enrolled on the database." John Daugman, Prof. für Mathematik an der Cambridge University, Patentinhaber für die Iris-Scan-Technologie, zit. nach: Newsweek, March 8, 2004, S. 44 ff.

19 Vgl. Jeremy Bentham: Panopticon; or, the Inspection House: containing the Idea of a new Principle of Construction applicable to any Sort of Establishment, in which Persons of any Description are to be kept under Inspection; and in particular to Penitentiary-Houses, Prisons, Houses of Industry, Work-Houses, Poor-Houses, Manufactures, Mad-Houses, Lazarettos, Hospitals, and Schools; with a Plan of Management adaptet to the principle: in a Series of Lettres, written in the year 1787, from Crecheff in White Russia, to a friend in England. By Jeremy Bentham. Dublin, printed: London, reprinted 1791

20 Michel Foucault: Überwachen und Strafen. Die Geburt des Gefängnisses, Frankfurt am Main 1994 (1976), S. 257

21 Ibid., S. 257

22 Vgl. David Lyon: The Electronic Eye. The Rise of Surveillance Society, Polity Press, Cambridge 1994, S. 65

23 Vgl. z. B. David Lyon: The Electronic Eye, 1994 oder Ausst. Kat. CTRL Space. Rhetorics of Surveillance from Bentham to Big Brother, ZKM Karlsruhe, MIT Press 2002

24 Michel Foucault: Überwachen und Strafen, S. 267

25 Vgl. Duncan Campbell: Inside Echelon. The History, Structure, and Function of the Global Surveillance System Known as Echelon, in: Ausst. Kat. CTRL Space, 2002, S. 158 ff.

26 Vgl. David Lyon: The Electronic Eye. The rise of surveillance society, Cambridge 1994, S. 14

27 Vgl. ibid., S. IX

28 Die Zeit, 31. Juli 2003 Nr. 32, S. 1

29 Vgl. David Lyon: The Electronic Eye, S. 180 ff.

30 Weitere Positionen hierzu bietet der die gleichnamige Ausstellung dokumentierende Katalog CTRL Space. Rhetorics of Surveillance from Bentham to Big Brother, 2002

31 Ralf Christofori: Julie Mehretu, in diesem Katalog auf S. 62

5 Cf. COM 6/2004: Der Spion im PC, p. 38 ff.

6 Cf. Matthias Spielkamp: Endlich sicher, in: Die Zeit, Nr. 20, 6. 5. 2004, p. 32

7 Horst Ohligschläger: Der Preis der Sicherheit, in: COM. Computer & Internet, 6/2004, p. 3

8 Exhibition Catalogue for Buñuel! Auge des Jahrhunderts, Kunst- und Ausstellungshalle der Bundesrepublik Deutschland, Frankfurt am Main 1994, p. 375

9 Michael Schwarze, Buñuel, Reinbek bei Hamburg, 1993, p. 33

10 Yasha David, in Exhibition Catalogue for Buñuel! Auge des Jahrhunderts, as above, p. 10

11 Cf. Werner Hofmann, in: Exhibition Catalogue for Europa 1798, Hamburger Kunsthalle 1989, p. 27

12 Cf. Pontus Hulten in Exhibition Catalogue for Buñuel! Auge des Jahrhunderts, as above, p. 8

13 Newsweek International, March 8, 2004, cover

14 Newsweek International, March 8, 2004, p. 44 ff.

15 "Our mission is to enable a safer world through iris recognition.", quoted from: Fred Guterl, William Underhill: Taking a Closer Look, in: Newsweek International, March 8, 2004, p. 46

16 "Protecting people through secure identification", cf. www.iridiantech.com

17 Cf. Georges Bataille, Das Auge, Documents, Paris, Nr. 4, pp. 215–218, quoted from Exhibition Catalogue for Buñuel! Auge des Jahrhunderts, as above, p. 134

18 "It is an illusion to think (iris scans) could prevent terrorism. A suicide bomber is not going to be enrolled on the database." John Daugman, Professor of Mathematics at Cambridge University, patent holder for iris scan technology, quoted from: Newsweek International, March 8, 2004, p. 44 ff.

19 Cf. Jeremy Bentham: Panopticon; or, the Inspection House: containing the Idea of a new Principle of Construction applicable to any Sort of Establishment, in which Persons of any Description are to be kept under Inspection; and in particular to Penitentiary-Houses, Prisons, Houses of Industry, Work-Houses, Poor-Houses, Manufactories, Mad-Houses, Lazarettos, Hospitals, and Schools; with a Plan of Management adaptet to the principle: in a Series of Letters, written in the year 1787, from Crecheff in White Russia, to a friend in England. By Jeremy Bentham. Dublin, printed: London, reprinted 1791

20 Michel Foucault: Überwachen und Strafen. Die Geburt des Gefängnisses, Frankfurt am Main 1994 (1976), p. 257

21 Michel Foucault: Überwachen und Strafen, p. 257

22 Cf. David Lyon: The Electronic Eye. The Rise of Surveillance Society, Polity Press, Cambridge 1994, p. 65

23 Cf., for example, David Lyon: The Electronic Eye, 1994 or Exhibition Catalogue for CTRL Space. Rhetorics of Surveillance from Bentham to Big Brother, ZKM Karlsruhe, MIT Press 2002

24 Michel Foucault: Überwachen und Strafen, p. 267

25 Cf. Duncan Campbell: Inside Echelon. The History, Structure, and Function of the Global Surveillance System Known as Echelon, in: Exhibition Catalogue for CTRL Space, 2002, p. 158 ff.

26 Cf. David Lyon: The Electronic Eye. The Rise of Surveillance Society, Cambridge 1994, p. 14

27 Cf. David Lyon: The Electronic Eye, p. IX

28 Die ZEIT, 31 July 2003 Nr. 32, p. 1

29 Cf. David Lyon: The Electronic Eye, p. 180 ff.

30 Further positions on this can be found in the exhibition catalogue for CTRL Space. Rhetorics of Surveillance from Bentham to Big Brother, 2002

31 Ralf Christofori: Julie Mehretu, in this catalogue on p. 62

Der Überwachung widerstehen Resisting Surveillance

David Lyon (Auszüge und deutscher Erstabdruck aus extracts and German first printing from "Surveillance after September 11")

Die Konsequenzen der Überwachung im Anschluss an den 11. September bieten einen guten Anlass, erneut über das Thema Überwachung nachzudenken und – so glaube ich – ihr auch zu widerstehen. Der Ausbau bereits existierender Systeme hat die Tendenzen hin zu einer Kultur der Überwachung und des Misstrauens verstärkt. Zum Glück konnten einige der erwünschten Ergebnisse einer forcierten Überwachung nicht realisiert werden, während andere ungeplante Konsequenzen bereits heute zum Vorschein kommen.

In den vergangenen Jahren war Überwachung zunehmend durch algorithmische, technologische, präventive und klassifizierende Maßnahmen bestimmt. Das Netz sozialer Kontrolle wurde zum einen in jeder Hinsicht erweitert, zum anderen engmaschiger gezogen und damit wurden auch Verdachtskategorien aufgebaut. Dadurch, dass verstärkt individuelles Verhalten in den Focus der Kontrolle gerückt ist, wurden Vertrauen und soziale Solidarität in ihrer Wertigkeit in Frage gestellt. Gleichzeitig erhalten diejenigen mehr Macht, die diese Systeme veranlassen, ohne jedoch einer höheren Rechenschaftspflicht unterzogen zu werden. All diese Merkmale haben sich seit dem 11. September verstärkt.

Als ich vor einigen Jahren begann, zum Thema Überwachung zu forschen und zu schreiben, nahm ich mir vor, das Thema weder von einem paranoiden noch von einem unreflektiert beschwichtigenden Standpunkt aus zu betrachten. Ich vertrat – und vertrete noch immer – die Auffassung, dass Überwachung immer beides sein kann: sozial notwendig und wünschenswert, doch zugleich immer auch ambivalent bleiben wird. Die Gefahren und Risiken, die Überwachung begleiten, sind so bedeutsam wie ihr Nutzen. Wo immer ich merkte, dass Menschen überängstlich reagierten, plädierte ich für eine umsichtigere Analyse. Dort hingegen, wo man beschwichtigte, versuchte ich zu zeigen, dass Überwachung tatsächliche Auswirkungen auf das Leben von Menschen bezüglich ihrer Chancen und Wahlmöglichkeiten haben kann, die durchaus sehr negativ sein können.

Seit dem 11. September ist das Pendel jedoch so heftig zwischen den Polen Fürsorge und Kontrolle ausgeschlagen, dass ich mich veranlasst sehe, verstärkt eine kritische Haltung einzunehmen. Obwohl ich immer noch dafür eintrete, dass die Einstellung zur Überwachung ambivalent sein sollte, zwingen mich eine Reihe von Beispielen der Überwachung im frühen 21. Jahrhunderts zu der Erkenntnis, dass eine behutsame Gegenargumentation nicht mehr ausreichend ist. Stellen sich doch einige Fälle als schlichtweg inakzeptabel heraus, da sie unmittelbar die

The surveillance consequences of 9/11 provide an opportunity to rethink surveillance and also, I believe, to resist it. Thus far, already existing systems have been reinforced, increasing the tendency for cultures of control and of suspicion to be augmented. At least some of the intended outcomes of intensified surveillance are unlikely to be realized, whereas the unintended consequences are already appearing.

In the past few years, surveillance has become algorithmic, technological, pre-emptive, and classificatory, in every way broadening and tightening the net of social control and subtly stretching the categories of suspicion. It thus tends to undermine trust and, through its emphasis on individual behaviors, to undermine social solidarity as well. At the same time, it augments the power of those who institute such systems, without increasing their accountability. All these features have been amplified since 9/11.

Several years ago, when I first started researching and writing about surveillance, I endeavored to maintain an appropriate stance that was neither paranoid nor complacent. I argued (and still do) that surveillance of some kind is both socially necessary and desirable but that it is always ambiguous. The dangers and risks attending surveillance are

as significant as its benefits. In contexts where I felt people were being alarmist and shrill I cautioned restraint and pleaded for more careful analysis. In contexts where complacency seemed to reign I tried to show that surveillance has real effects on people's life-chances and lifechoices that can at times be very negative.

Since 9/11, however, the pendulum has swung so wildly from "care" to "control" that I feel compelled to turn more robustly to critique. While I still insist that attitudes to surveillance should be ambivalent, the evidence discussed in this book obliges me to observe that oblique dissent will no longer do. Some instances of early twenty-first-century surveillance are downright unacceptable, as they directly impugn social justice and human personhood. They help to create a world where no one can trust a neighbor, and where decisions affecting people and polity are made behind closed doors or within "smart" systems.

This is not merely a negative critique, however. Major challenges confront the world following 9/11. There is a need for positive suggestions about other ways forward. The challenges, I suggest, are analytical, political, and technological. That is, the challenges affect how the social world after 9/11 is understood; how it is ethically judged and what are

soziale Gerechtigkeit und die Menschenwürde angreifen. Sie schaffen eine Welt, in der kein Mensch seinem Nachbarn mehr traut und in der Entscheidungen, die einzelne Menschen wie das gesamte politische System betreffen, hinter verschlossenen Türen oder gar von „intelligenten" Systemen gefällt werden.

Es geht dabei allerdings nicht um eine ausschließlich negative Kritik. Seit dem 11. September steht die Welt vor großen Herausforderungen. Positive Vorschläge für einen anderen Weg nach vorn sind gefragt. Die Herausforderungen sind analytischer, politischer und technologischer Art. Sie bestimmen, wie die soziale Welt nach dem 11. September wahrgenommen wird, wie und unter welchen Handlungsprioritäten sie moralisch bewertet wird. In welcher Weise sollen die Menschen mitentscheiden können, welche Technologien eingesetzt werden? Unsere Welt ist seit dem 11. September komplexer, instabiler und riskanter geworden. Aber genau das sind Gründe, sich zu engagieren und nicht, sich zurückzuziehen.

Die losen Fäden zusammenführen

Überwachung war bereits vor dem 11. September in den meisten Ländern der Welt ein zentraler, hoch entwickelter sozialer Prozess. Moderne Gesellschaften sind Überwachungsgesellschaften, lange bevor sie von digitalen Technologien abhängig waren, aber erst recht seit ihrer umfas-

senden Computerisierung. Praktiken und Prozesse der Überwachung wurden durch eine vernetzte Kommunikation bereits vor dem 11. September ausgebaut, und der Wandel beschleunigt sich. So wurden immer mehr Kameras in städtischen Ballungsräumen installiert, nicht nur in Großbritannien und Europa, sondern auch in Nordamerika und Asien. Eine der Auswirkungen des 11. September ist, dass die Umsetzung von Überwachungsstrategien immer schneller voranschreitet, z. B. in Form von „Neighbourhood watch"-Informanten und von neuen Technologien wie dem „Internet tracking".

Es gibt eine Reihe von Beispielen, die zeigen, dass bereits existierende Trends in unseren Gesellschaften durch den 11. September lediglich verstärkt wurden, insbesondere die Kultur der Angst, der Kontrolle, des Verdachts und der Geheimniskrämerei. Die erste, die Kultur der Angst, konnte durch die Medien mit Leichtigkeit verstärkt werden, was direkt nach dem 11. September besonders deutlich wurde. Die „irrationalen" Angriffe, offensichtlich von „außerhalb", bedeuteten, dass „niemand wirklich sicher war". Die endlosen Fernsehwiederholungen der einstürzenden WTC-Türme trugen dazu bei, Ängste zu schüren und entzogen jeglichem Widerstand gegenüber Überwachungseinrichtungen seine Berechtigung. Die zweite, die Kultur der Kontrolle, ist keine Verschwörung der Mächtigen. Vielmehr haben die Mächtigen bestimmte Formen sozialer Entwicklungen für sich ausgenutzt, indem sie sowohl den „Bürger als Konsumenten" als auch dessen privatisierte Mobilität einer Form kommerzialisierter Kontrolle unterworfen haben.

taken to be priorities for action; and how people might participate in deciding what technologies are adopted. The world is even more complex, unstable, and risky after 9/11. But those are reasons for engagement with it, not withdrawal.

Drawing Threads Together

Surveillance as a central social process was already highly developed in most countries of the world before September 11, 2001. Modern societies are surveillance societies, even before they depend on digital technologies, but more fully so after computerization. Surveillance practices and processes were already being augmented by networked communication systems before 9/11, and change was accelerating. More and more surveillance cameras were being installed in urban areas, for example, not only in Britain and other European countries, but in North America and Asia as well. In many ways, however, the effect of 9/11 has been to accelerate the adoption of surveillance practices, such as Neighborhood Watch informers, and technologies, such as internet tracking. The attacks triggered intensified surveillance in many spheres.

Current evidence suggests that already existing trends in contemporary society are being reinforced since 9/11, especially the cultures of fear, control, suspicion, and secrecy. The first, fear, is easily amplified by the mass media, which was clearly seen just after 9/11 itself. The "irrational" attacks, apparently "from outside," mean that "no one is safe." The endless replays of WTC footage themselves helped foster fear and eroded resistance to new surveillance regimes. The second, control, as David Garland has eloquently argued, is not a conspiracy of the powerful. Rather, those in power have capitalized on certain social developments, especially the rise of the consumer-citizen and of privatized mobility, to institute forms of commodified control. These depend on calculating risks and on seeking information through surveillance.

The culture of suspicion follows from the first two. It is a consequence of dependence on a multitude of tokens of trust rather than on direct relations of trust, and of course it has been exacerbated by 9/11. The fear produced by the New York attacks, undermines trust in a peculiarly vicious way. Finally, the culture of secrecy has always been a temptation of bureaucratic departments and governments, and it flies in the face of democratic practices. It too has mushroomed since 9/11.

Eine Kultur des Misstrauens ist die Folge der ersten beiden. Sie ist die Konsequenz aus der Abhängigkeit von einer Vielzahl von Zeichen des Vertrauens, nicht aber des Vertrauens selbst. Der 11. September hat dies noch verstärkt. Die Angst, die durch die Angriffe in New York erzeugt wurde, hat auf perfide Weise jegliches Vertrauen untergraben. Und letztlich hat die Kultur der Geheimniskrämerei immer schon Bürokratien und Regierungen in Versuchung geführt; ein Umstand, der für jede Demokratie einen Schlag ins Gesicht bedeutet. Diese Art der Geheimniskrämerei gelangte nach dem 11. September zu einer wahren Blüte.

Das Ganze entbehrt nicht einer gewissen Ironie. Die Gesetze, die im Zuge des 11. September erlassen wurden, beziehen sich nicht nur auf Bereiche, die schon längst durch existierende Gesetze abgedeckt worden waren, sondern dürften sehr wahrscheinlich keinen einzigen weiteren Terrorakt verhindern, dafür jedoch jede Menge unerwünschter und nicht geplanter Nebeneffekte nach sich ziehen. Das Gleiche gilt für jene Technologien, die eingesetzt wurden, um das Risiko einer Wiederholungstat zu minimieren. Viele sind für diese Aufgabe einfach nicht geeignet, während sie bedauerlicherweise eine ganze Reihe anderer Konsequenzen geradezu fördern. Natürlich ist es verständlich, dass Notfall-Ermächtigungen, schnell durchgepeitschte Gesetze und übereilt installierte Technologien Fehler aufweisen, doch darüber hinaus wohnt ihnen eine unfreiwillige Ironie inne. Es zeigt sich nämlich, dass die tatsächliche Situation der Angriffe missverstanden wird (wie z. B.

hinterhältig intelligente Terroristen ihre Angriffe planen, oder warum solchen vernetzten Angriffen nicht mit konventionellen zentralistischen Antworten Herr zu werden ist). Verlassen wird sich vielmehr weiterhin auf die althergebrachten Lösungen, technologische Mittel sowie schärfere Kontrollen, angewandt auf möglichst viele Bereiche.

Der Trend zur Überwachung hat sich seit dem 11. September verfestigt, speziell der zur sozialen Sortierung. Zahlreiche öffentliche Debatten über das „racial profiling" machen dies deutlich, doch eigentlich geht es dabei um mehr. Die Diskriminierung gegen jene, die als Muslime/ Araber definiert werden, ist allgegenwärtig. Darin zeigt sich einer der heimtückischsten Folgen des 11. September, vor allem deshalb, weil hier ein genereller Verdacht mit ausgesuchten ethnisch-religiösen Gruppen in Verbindung gebracht wird. Soziale Sortierung oder Auslese entlarven sich immer mehr als vordergründigste Ziele von Überwachung. Diverse Gruppierungen können als Terroristen kategorisiert werden und alle möglichen Aktivitäten, wie z. B. normale Unterhaltungen, sind als verdächtig auslegbar. Um solche Aktivitäten zu klassifizieren, werden menschliche Beobachter eingesetzt, aber erst durch den Einsatz von Computern gewinnt ihre Interpretation tatsächlich an Macht.

Ein weiterer Trend auf dem Weg zu einer Intensivierung der Überwachung ist die bessere Integration und Kombination der bereits existierenden Systeme. Dies war schon lange eines der gemeinsamen Ziele von Entwicklern der technischen Systeme und den Managern

Irony repeatedly rears its head in this book. The laws passed in the wake of 9/11 often cover ground already covered by existing law, are unlikely to succeed in their stated aims of making terrorist attacks less likely, but are highly likely to have effects not explicitly intended by them. Similarly with new technological measures geared to minimizing risks of repeat attacks. Many are poorly suited to their purposes, while being lamentably conducive to other consequences. Of course, it is understandable that emergency powers, quickly-passed legislation, and hurriedly-installed technologies will have flaws, but the ironies of initiatives following 9/11 go beyond these. They hint at a lack of understanding of actual situations (how devious intelligent terrorist plotters are likely to be, or why networked attacks are not amenable to conventional centralized responses, for example). And they rely on time-honored solutions, technical fixes, and tighter controls, applied across the board.

Surveillance trends have solidified after September 11, especially those of social sorting. The much-publicized debates over "racial profiling" places this in high relief, but the issues are broader than this. Negative discrimination toward those defined as "Muslim/Arabs" is certainly occurring. This is one of the most insidious results of 9/11, not least be-

cause it connects suspicions with particular ethnic and religious groups regardless of on-the-ground realities. But social sorting is even more evident than before as a foreground feature of surveillance. All kinds of group may be included in the "terrorist" category, and all kinds of activity, including casual chat, may be construed as suspicious. Such classification frequently takes place using human observers, but it becomes far more powerful when computer-assisted.

Other surveillance trends have also been accented since 9/11. One is the trend towards system integration. This is a goal that has long been shared by both technical system designers and by organization managers. The principle permits data – in this case personal data – to be shared across a range of departments or sections that today are typically networked. Searches and retrieval from remote sites are relatively straightforward. System integration always militates against the principles of fair information handling. This is because such principles create friction in the system, slowing down disparate record linkages and refusing access to certain data. Yet integration performs many functions of centralization, such that power may in fact be more concentrated, even though it appears geographically to be dispersed. The so-called surveillance assemblage, which loosely links numerous data-sets and

verschiedenster Organisationen. Sie erlaubt es, Daten zwischen verschiedenen heutzutage typischerweise untereinander vernetzten Dienststellen und Organisationen auszutauschen. Doch die Vernetzung der Systeme verletzt immer auch die Prinzipien eines fairen Umgangs mit den Informationen. Solche Prinzipien neigen dazu, Störungen in den Systemen zu verursachen, Verbindungsprozesse einzelner Daten zu verlangsamen oder verhindern gar den Zugang auf bestimmte Daten. Gleichzeitig führt eine solche Integration zu Zentralisierungsprozessen, in denen sich Macht, auch wenn sie geografisch verstreut erscheint, konzentrieren kann. Dieses Überwachungs-Sammelsurium, welches zahlreiche Datensammlungen und Informationsquellen miteinander verbindet, ist selbst zwar nicht hierarchisch, bietet jedoch keinen Hinweis darauf, dass die Pyramide der Macht der Vergangenheit angehört.

Und nicht zuletzt hat sich die Überwachung seit dem 11. September mit erhöhter Geschwindigkeit und Effizienz globalisiert. Persönliche Daten queren freier als je zuvor Grenzen, werden zwischen Flughafenbehörden, der Polizei oder den Geheimdiensten ausgetauscht. Bereits vorhandene Datenströme, insbesondere solche, die über das Internet laufen, werden immer häufiger überprüft. Wenn Globalisierung ihren Ursprung der modernen Entwicklung schuldet, dass Prozesse aus der Distanz heraus in Gang gesetzt und vollzogen werden können, dann war Überwachung von vornherein ein globalisiertes Phänomen. Die Aufmerksamkeit gegenüber persönlichen Daten aus Management- und Kontrollprozessen erstreckt sich – dank neuer Kommunikationstechno-

logien – zunehmend über Zeit und Raum. In der Praxis bedeutet dies eine Verschiebung hin zu „de-lokalisierten Grenzen". Die neuen Technologien verlagern die Informationssuche im Rahmen globalisierter Überwachung aus ihren physischen Begrenzungen heraus.

Es ist wichtig, an dieser Stelle einen Schritt zurückzutreten, um zu sehen, dass das, was als Sicherheit-durch-Überwachung vorgebracht wurde, bereits seit Jahren in vielen Polizeiapparaten, Verwaltungen und Verbrauchersystemen existiert. Der 11. September hat lediglich eine Beschleunigung und Intensivierung des Prozesses hin zu einer Überwachungsgesellschaft bewirkt, die sich bereits im Alltagsleben abzuzeichnen beginnt. Wissenschaftler, Filmemacher, Künstler und politische Aktivisten haben schon seit längerem darauf hingewiesen, dass es sich hierbei um mehr als nur einen vernachlässigenswerten Grund zur Sorge handelt. Auch ohne den 11. September waren Entwicklungen im Bereich der Überwachung umstritten, auch ungeachtet der Tatsache, dass es hierfür kaum politische Wortführer gab.

sources of information, may not itself be hierarchical, but this does not mean that power-pyramids are a thing of the past.

Last but not least, surveillance is being effectively globalized, a process that has been gathering speed since September 11. Personal data of all kinds are flowing more freely across borders, especially via the internet – are subject to more and more checks and monitors. But if globalization originates in that very modern process of doing things at a distance, then it is clear that surveillance was set to be globalized from the start. The focused attention on personal details for management and control which comprises surveillance stretches increasingly over time and space, courtesy of new communication technologies. In terms of everyday practices, this touches directly on the "delocalized border." New measures move the information search away from the literal border as surveillance is globalized.

It is important to step back again and recall that much of what has been brought forward as security-through-surveillance was already present in the policing, administrative, and consumer systems of countries around the world, but especially in the global north. 9/11 prompted an acceleration and an intensification of shifts toward surveillance soci-

eties that were already very visible in social life. Scholars, film-makers, artists, and political activists were already seeking to show that some trends were more than a minor cause for concern. Even without 9/11, surveillance trends were emerging as a contested site, despite the fact that they had few political champions.

The lens of 9/11 responses also helps us see what sorts of direction are taken when states of emergency are declared and panic regimes take over. As we start to focus on this aspect of surveillance, some things seem scarcely credible. Certainly they appear contradictory. In the USA especially, the rush toward tight control appears to be reminiscent of highly authoritarian regimes of which the USA has been highly critical in the past. And the relentless hunt for enemies within is uncannily like that which occurred during the McCarthy era, only now "terrorists" with particular ethnic backgrounds rather than "communists" with particular national sympathies are the target. When surveillance turns ordinary citizens into suspects it is time for serious stocktaking. Such

Aus der Perspektive der Antworten auf den 11. September können wir nachvollziehen, in welche Richtung die Entwicklung geht, wenn Ausnahmezustände ausgerufen werden und Panik regiert. Insbesondere in den USA rufen die ergriffenen Maßnahmen der schärferen Kontrollen Erinnerungen an jene autoritären Regime wach, denen die USA bisher immer sehr kritisch gegenüberstanden. Und die heute erbarmungslose Jagd auf alle „Feinde" im Inneren, gleicht in vielem der Hetze der McCarthy-Ära. Nur werden jetzt „Terroristen" mit einem besonderen ethnischen Hintergrund gesucht und nicht mehr „Kommunisten" mit einer bestimmten nationalen Sympathie. Wenn durch Überwachung unbescholtene Bürger zu Verdächtigen werden, ist es an der Zeit für eine ernsthafte Bestandsaufnahme.

Den Herausforderungen ins Auge sehen

Es gibt drei große Herausforderungen für all jene, die sich den Überwachungskonsequenzen des 11. September widersetzen wollen: Sie müssen die soziale, die politische und die technologische Dimension verstehen lernen.

Unter der ersten Dimension verstehe ich die sozialwissenschaftliche Analyse. Zweitens stehen in einer Welt, in der eine Politik der Information in den Mittelpunkt gerückt ist, dringende ethische Entscheidungen an. Und drittens ist es unabdingbar, die technologischen Dimensionen

der Überwachung nach dem 11. September nachvollziehen zu lernen, um abschätzen zu können, was überhaupt in einer Welt los ist, in der Gruppen und Individuen identifiziert, geortet, überwacht, verfolgt und verwaltet werden.

Die soziale Frage

Der 11. September hat die Notwendigkeit für neue Erklärungsmuster und Konzepte nicht hervorgerufen, wohl aber hat er gezeigt, wie dringend sie jetzt benötigt werden. Überwachung muss heute immer auch als Prozess sozialer Auslese verstanden werden, welcher vor allem ausschließende Konsequenzen beinhaltet. Die Beobachtung anderer wird zunehmend systematisch betrieben, eingebettet in ein System, das nach vorgegebenen Kriterien ordnet und mit dem Stempel „Risiko" oder „Chance" versieht. Eine solche Klassifizierung bestimmt schließlich die Lebenschancen von Menschen (im Sinne Max Webers) sowie ihre Wahlmöglichkeiten. Überwachung ermöglicht es, Menschen in neue und flexible soziale Klassen einzuordnen.

Eine der zentralen Fragen ist, wie Personen von Überwachungssystemen „erfunden" werden und welche Konsequenzen dies hat. Wenn unser Daten-Ich, welches durch die elektronischen Systeme zirkuliert, dazu beiträgt zu entscheiden, welche Art der Behandlung wir von Versicherungen, der Polizei, den Sozialbehörden, unseren Arbeitgebern oder

social self-examination seems appropriate in the light of the apocalyptic aspects of 9/11 and the surveillance that is being established in its wake. Responses to 9/11 disclose already existing trends and simultaneously hint at a reckoning, a judgment. Normative approaches, already implicitly present in analysis and theory, need to be highlighted. It is one thing to be made aware of situations where freedoms are being constrained, human rights neglected, and people are suffering needlessly for things they have not done and for deeds they never contemplated; it is another to suggest what to look out for as warning signs as new measures are proposed, what sorts of alternative are appropriate, and why some kinds of response are preferable to others.

Meeting the Challenges

Three major challenges confront those who would resist the surveillance consequences of September 11: grasping their social, political, and technological dimensions. By the first I refer especially to analysis done in the social sciences. Secondly, there are pressing ethical choices in a world where the politics of information are moving to center stage. And thirdly, understanding the technological dimensions of

surveillance, especially after 9/11, is vital to any appraisal of what is going on in the world of identifying, locating, monitoring, tracking, and managing individuals and groups.

The Social Question

September 11, 2001 did not create the need for fresh concepts and new explanatory tools, but it does show how urgently they are needed now. Surveillance has to be understood today as social sorting, which has exclusionary consequences. Watching others has become systematic, embedded in a system that classifies according to certain pre-set criteria, and sorts into categories of risk or opportunity. These categories relate in turn to suspicion or to solicitation – and many others in between – depending on the purposes for which the surveillance is done. Such classification is very important to people's life-chances (as Max Weber would have put it) and choices. Surveillance is becoming a means of placing people in new, flexible, social classes. How persons are "made up" by surveillance systems, and with what consequences, is a vital question. If the "data double" that circulates through electronic systems does help to determine what sorts of treatment we receive from insurance companies, the police, welfare departments, employers,

Marketing-Firmen erfahren, dann handelt es sich um mehr als nur unschuldige elektronische Signale. Es ist daher von großer Bedeutung zu verstehen, wie diese Codierungs-Systeme im Einzelnen funktionieren.

Uneinigkeit und Streit um Klassifikationen sind nichts Neues. Neu ist, dass diese Klassifikationsprozesse automatisiert sind und für eine Reihe von Aufgaben innerhalb vorherrschender Formen des Riskomanagements benutzt werden. Macht über diese Klassifikationsschemata zu haben, wie Pierre Bourdieu argumentiert, ist von zentraler Bedeutung in der sozialen Welt. Recht trägt mit dazu bei, diese Klassifikationen zu codieren. Technologie unterstützt dies, indem sie das menschliche Element zurückdrängt und mit digitaler Hilfe die Macht über Klassifikationen erleichtert. Recht und Technologie erscheinen einigen vielleicht weit hergeholt, aber ihre Wirkung entfaltet sich lokal, in Beziehungen und persönlich. Bourdieu hat es folgendermaßen zusammengefasst: „Das Schicksal von Gruppen ist mit den Worten verbunden, die sie beschreiben." Die Bedeutung dieses Satzes könnte nicht zutreffender für all jene Menschen sein, die zuallererst als „Araber", „Muslime" oder „Terroristen" gesehen werden. Überwachungspraktiken ermöglichen völlig neue Formen der Ausgrenzung, die nicht nur die ausgewählten Gruppen von jeglicher sozialer Teilhabe abschneiden, sondern es auf so subtile Weise tun, dass sie oftmals kaum wahrzunehmen ist. In der Tat erlaubt es die automatisierte Überwachung, Distanz zwischen Privilegierten und Armen zu halten – zwischen denen, die „sicher" sind und jenen, die „verdächtig" erscheinen. Ausgrenzung wird hier zu einer

Herrschaftsform, in der sich alte und tiefe Spannungen widerspiegeln. Es mag aber auch eine Form der Ausgrenzung sein, eine Art Aufgabe, die es anderen Gruppen leichter macht, einfach daran vorbeizusehen und unbehelligt davon ihren eigenen Weg zu gehen. So genannte Systeme der sozialen Verteidigung zur Identifikation geächteter Personen funktionieren in gleicher Weise wie die „bevorzugte Kunden"-Systeme, die privilegierte Personen schützen.

Diese Sichtweise unterscheidet sich von vielen der Argumente, die sonst im Zusammenhang mit Überwachung herangezogen werden. Besonders in den USA wird Überwachung vor allem als eine Gefahr für die Privatsphäre gesehen. Leitartikler und Aktivisten wenden sich gegen Initiativen wie DARPAs „Total Information Awareness" als Super-Schnüffel-Maßnahme, die vor allem unsere persönlichen Freiheiten gefährden. Das aber bedeutet, die tatsächliche Macht von Überwachung falsch auszulegen und zu unterschätzen. Überwachung zuallererst als Gefährdung für persönliche Freiheitsräume zu sehen, ist hochgradig ichbezogen. Diese Sichtweise verkennt die Rolle, die Überwachung als Mechanismus sozialer Einteilung spielt. Persönliche Daten zu verarbeiten, um Menschen in verschiedene Gruppen einzuteilen, bedeutet einen sehr weit gehenden Eingriff in ihre Lebenschancen und Wahlmöglichkeiten. Darum ist es so wichtig, die soziale Analyse von Überwachung zu verstehen. Das gilt erst recht nach dem 11. September.

or marketing firms, then it is far from an innocent series of electronic signals. This is acutely true if ethnic, religious, or other contentious characteristics help comprise that data image. It also means that understanding how the coding systems work is also of utmost importance. Struggles over classification are not new. What is new today is that classification processes are being automated, and used for a wide variety of tasks within increasingly dominant modes of risk management. Power over classificatory schemes, as Pierre Bourdieu argues, is central to the meaning of the social world. Law contributes to the codifying of classifications, as we saw with regard to definitions of terrorism. But technology buttresses this by removing further the human element, and by digitally facilitating the power of separation. Law and technology may seem remote to many, but their effects are felt locally, relationally, personally. As Bourdieu says: "The fate of groups is bound up with the words that designate them." This could hardly be more true than for those today who are viewed first as "Arabs," "Muslims," or "terrorists." Surveillance practices enable fresh forms of exclusion that not only cut off certain targeted groups from social participation, but do so in subtle ways that are sometimes scarcely visible. Indeed, the automating of surveillance permits a distance to be maintained between those who are privileged and those who are poor, those who are "safe" and those

who are "suspect." This may be exclusion as domination, where the categories of outcast reflect deep and long-term tensions. But it may also be exclusion as abandonment in which the way is eased for some simply to "walk by on the other side." So-called social defense technologies work the same way to keep out the proscribed persons as "fast-track" "preferred customer" technologies work to protect privilege.

This is a different kind of argument than is often made about surveillance. Especially in the USA, surveillance is often thought to be a threat to privacy. Editorial writers and activists complain about initiatives such as DARPA's Total Information Awareness as "supersnoop" schemes that imperil personal freedoms. But this is to misconstrue and underestimate the power of surveillance. To think of surveillance primarily as endangering personal spaces of freedom is highly individualistic. It also misses the point about surveillance contributing to social sorting mechanisms. To process personal data in order to classify groups is to affect profoundly their choices and their chances in life. This is why the *social* analysis of surveillance is so essential to a proper understanding. And it is even more vital after 9/11. Although 9/11 has brought some questions to the fore, in the twenty-first century surveillance affects everyone all the time. Its intensity varies from country to country and from

Auch wenn der 11. September einige Fragen neu auf die Tagesordnung gesetzt hat, betrifft Überwachung im 21. Jahrhundert alle Menschen und dies zu jeder Zeit. Ihre Intensität variiert von Land zu Land und Institution zu Institution, hat aber zunehmend generelle Bedeutung. Dadurch, dass die Kategorie „Terrorist" zu den bereits existierenden hinzugefügt wurde, ist die Aufmerksamkeit von den routinierten und alltäglichen Aufgaben dieser Systeme abgelenkt. Für die meisten Menschen haben Sicherheit und Risiko wenig mit Terrorismus zu tun. Zu Hause prägen viel eher die Launen des Arbeitsmarktes, die Schuldenlast und das Zerbrechen von Beziehungen das Verständnis von Risiko. Für Regierungen, die Wege suchen, um Sorgen über Armut und Ungleichheit in ihren eignen Ländern und in der Welt zu zerstreuen, stellt die Terrorismus-bezogene Überwachung allerdings eine exzellente Tarnung dar.

Und noch eine Warnung: Es sind nicht nur die Technologien, die die Überwachung ausmachen. Auch ganz normale Menschen spielen eine Rolle im Überwachungsprozess. Wie bedeutend diese Rolle ist, hängt einerseits davon ab, wieviel sie über die Überwachungssysteme wissen und andererseits, wie sie auf die Überwachung selbst reagieren. Macht hat soziologisch auch immer mit ökonomischen Faktoren zu tun. Weitere Aspekte der Macht hängen mit dem gesellschaftlichen Status zusammen. Macht ist immer eine soziale Beziehung, die jederzeit herausgefordert werden kann und wird. Aber Macht ist auch eine Ressource. Je mehr Macht auf Daten aufbaut – einsehbare Informationen über Gruppen und Individuen, die abgeglichen werden können, um bestimmte

Personen herauszufiltern –, um so mehr wird Überwachung zu einer politischen Angelegenheit. Wenn Anthony Giddens richtig liegt, dann entsteht eine „Dialektik der Kontrolle" in Beziehung zu jeder der Schlüsselachsen der Macht, die sich in der modernen Welt herausgebildet haben. Und wenn Überwachung zu einer jener zentralen Achsen wird, dann stellt sich die Frage, welche Art von Gegenwehr man sich zu ihren negativen Merkmalen vorstellen kann oder welche man fördern sollte.

Die Zustimmung zur Überwachung ist alltäglich. Die meiste Zeit über akzeptieren die Menschen aus den verschiedensten Gründen Überwachung. Es ist ein allgemein akzeptierter Umstand in einer modernen Welt, dass wir einen PIN-Code in einen Bankautomaten eingeben müssen, unseren Führerschein der Polizei oder unsere Krankenkassenkarte im Krankenhaus vorzeigen müssen. Wir nehmen an, dass unser Arbeitgeber, die Telefongesellschaft und unser „Frequent Flyer Club" eine Nummer für unsere Daten haben und unsere Namen in den Wählerverzeichnissen für die Landes- und Bundeswahlen stehen. Wir nehmen ebenfalls an, dass die Vorteile – Sicherheit, Effektivität, Gefahrlosigkeit, Belohnungen, Annehmlichkeiten – den Preis wert sind, dafür in Überwachungssystemen aufgenommen, verwaltet, geprüft, gehandelt und ausgetauscht zu werden. Sobald sich der normale Bürger mit der Überwachung einverstanden erklärt, bestätigt sich die Ordnung dieser Systeme und „normalisiert" die Menschen (wie Foucault sagen würde). Seit dem 11. September hat sich diese Akzeptanz verstärkt, für viele gerade aufgrund des zusätzlichen „Angst-Faktors".

agency to agency but it is increasingly generalized. The addition of "terrorist" categories to those already in operation dramatically deflects attention away from the routine and mundane operation of such systems. For most people, most of the time, insecurity and risk have precious little to do with anything as terrifying as terrorism. In homes and local communities it is items like the vagaries of the job market, the burden of debt, and the fracturing of relationships that constitute risk. For governments seeking to distract concern over poverty and inequality in their own countries and abroad, anti-terrorist surveillance provides an excellent decoy.

Another important caution: surveillance is not merely about new technologies. Ordinary people play a role within the surveillance process. The power of surveillance varies with circumstances, with the knowledge of the system held by its subjects, and with the responses that people make to the fact of being under surveillance. Sociologically, much power relates to economic factors; the rich tend to rule. Other aspects of power relate to status, to groups active in their pursuit of political goals, or to personal information held by those who have access to it. Power is always a social relationship, and it is always contested or contestable. But power is also a resource. The more that power relates

to data – retrievable information about groups and individuals that can be cross-checked to filter out particular persons – the more surveillance becomes, in principle, a political matter. If Anthony Giddens is correct, a "dialectic of control" tends to emerge in relation to each of the key axes of power that have developed in the modern world. If surveillance is becoming a central such axis, then what kinds of opposition to its negative features can be anticipated or encouraged?

Compliance with surveillance is commonplace. Most of the time, and for many reasons, people go along with surveillance. It is a taken-for-granted fact of the modern world that we have to give our PIN at the bank machine, our driver's license to police, our health card number at the hospital. We assume that our employer, telephone company, and frequent flyer club will have a number for our records, and that when we vote in national or municipal elections our names will be listed. We assume that the benefits – security, efficiency, safety, rewards, convenience – are worth the price of having our personal data recorded, stored, retrieved, cross-checked, traded, and exchanged in surveillance systems. As ordinary subjects go along with surveillance, so the order constructed by the system is reinforced, and persons are "normalized" (as Foucault would say) by the system. Since September 11, compli-

Zustimmung bewirkt eine unabsichtliche Ironie, wie die vielen Beispiele zeigen, in denen wir uns mit Überwachung auseinander setzen müssen. Obwohl Sozialwissenschaftler noch immer zu wenig darüber wissen, wie die Menschen auf ihre permanente Überwachung reagieren, sollen einige Beispiele erwähnt werden. Menschen bringen Kategorien durcheinander, wenn sie sich selbst nicht in den Beschreibungen von Fragebögen wiederfinden. Teenager versuchen mit den Kameras in Shopping Malls zu spielen oder ihnen aus dem Weg zu gehen. Personen, die einem „Routine-Check" unterzogen werden sollen, versuchen sich zu verweigern – „Ich werde nicht in ein Glas pinkeln". Angestellte würden die Überwachung von Tastenanschlägen oder Kameras in der Kantine als eine Grenzüberschreitung ansehen. Konsumenten nutzen technische Mittel um Spams auf ihrem E-Mail-Konto zu verhindern. In jedem dieser Fälle geht es nicht darum, Überwachungssysteme per se zu verhindern, sondern sich gegen spezielle Aspekte zu wehren.

In einigen dieser Fälle wehren sich Individuen gegen die Überwachung, in anderen sind es ganze Gruppen von Menschen. Eine individuelle Gegenwehr ist wichtig, aber erst wenn Bewegungen entstehen, die sich einer Überwachung oder einzelner Aspekte von ihr widersetzen, wird Gegen-Überwachung zu einem ernst zu nehmenden sozialen Phänomen. Während der vergangen Dekaden entstanden eine Reihe von Gruppen, die es sich zur Aufgabe gemacht haben, die Macht der Überwachung herauszufordern, oftmals im Namen einer geschützen Privatsphäre oder von Bürgerrechten. Einige Fälle wurden zu „causes célè-

bres", so wie der Vorschlag, einen „Clipper Chip" zu konstruieren, der es Regierungen erlauben würde, verschlüsselte Nachrichten zu entziffern, oder der Aufschrei gegen Lotus' „Household Marketplace"-Software, die es ermöglichen sollte, persönliche Daten nach Postleitzahlen geordnet in großem Stil zu verkaufen. Beides hat in den USA einige Jahre vor dem 11. September stattgefunden. Was immer seitdem passiert ist, baut auf diesen Präzedenzfällen auf.

Aber es gibt noch einen anderen tiefer greifenden Grund, Überwachung zu hinterfragen. Die eben gestellten Fragen gehen davon aus, dass aufgrund der Zunahme der Technologisierung der Überwachung, diese auch auf technologischem Feld bekämpft werden sollte. Damit aber werden die zunehmend dominierenden Bedingungen akzeptiert und nicht der Diskurs von Überwachung selbst in Zweifel gezogen. Zeigt sich doch, dass neue Technologien in die soziale Praxis von Institutionen und somit in das alltägliche Leben

ance has been even more marked, for many, with the additional "fear factor." At the same time, as we shall see, challenges have also appeared, the long-term consequences of which have yet to be seen.

Compliance may not be unwitting, as is seen from the many examples of negotiating surveillance that occur from day to day. Although as yet social scientists know all too little about how people respond to being constant subjects of surveillance, some examples of negotiating it may be mentioned. Subjects may confound the categories when they do not recognize themselves in the descriptions of any number of questionnaires. Teenagers may play up to or evade the cameras in the shopping mall. People required to go through a "routine check" ordeal may refuse – "I ain't going to pee in no jar." Employees may draw the line at public displays of keystrokes or at cameras in canteens or washrooms. Consumers may find technical means of preventing spam arriving in the email inbox. In each case, it may not be that the whole surveillance system is in question, but rather that some aspect of it is challenged.

In some of the above cases, questioning surveillance is just an individual matter, whereas in others, groups may be collectively involved. Individual refusals do count, but when groups and movements emerge that

are committed to resisting surveillance or some aspects of it, then counter-surveillance becomes a more serious social phenomenon. Over the past couple of decades, a number of groups have appeared that make it their business to challenge the power of surveillance, most often in the name of privacy or of civil rights. Some issues have become causes ce´le`bres, such as the proposal to create a "Clipper Chip" that would give a key to government to unlock encryption codes, or the outcry against Lotus "Household Marketplace" software that would have made personal data by zipcodes available for sale on a massive scale. Note that both these occurred in the USA, and both several years before 9/11. What has happened since builds on those precedents.

eingebunden sind. Von den Führungsentscheidungen bei DARPA bis hin zu alltäglichen Überlegungen, mit Kreditkarte oder in bar zu zahlen, ein Gespräch mit einem Mobiltelefon zu führen oder eine E-Mail zu verschicken, immer implizieren diese Abwägungen auch sozio-technologische Dimensionen. Wir konnten auch beobachten, dass die technologischen Lösungen sich oftmals selbst erzeugen und als die offensichtlichen und einzigen Lösungen präsentiert werden. Diese Lösungen haben einen kreislaufartigen Effekt, in dem immer mehr Systeme immer mehr Unsicherheit produzieren, die dann die Notwendigkeit für immer mehr Systeme schaffen. Und allzu leicht geraten sie dadurch in eine Monopolstellung.

Eine eindimensionale Sicht ist hoffnungslos mangelhaft. So genannte Systeme der sozialen Verteidigung und situativen Kriminalitätsprevention, die während der vergangenen 30 Jahre entstanden sind und die nun für einige als einzige Mittel gegen den Terrorismus gelten, bedeuten einen sozialen Rückschritt. Sie verstärken soziale Spaltungen durch

ihre Einteilungen und entheben der moralischen Verantwortung, indem sie die tatsächlichen Probleme auf Risiko und dessen Eindämmung verengen. Sie verhindern so schon im Ansatz jegliche Diskussion. Darum habe ich darauf gedrungen, nicht nur die instrumentellen, sondern auch die Dimensionen sozialen Lebens zu berücksichtigen.

Für eine neue Politik

Die politische Herausforderung ist mit sozialer Analyse eng verbunden bzw. geht aus dieser hervor. Dieser Zusammenhang hat zahlreiche Aspekte, bei denen ich mich hier auf drei beschränken werde. Der erste ist die grundlegende politische Herausforderung, hervorgerufen durch die Überwachungsmaßnahmen als Antwort auf den 11. September. Die Idee einer freien demokratischen Teilhabe an einer offenen Gesellschaft wird ernsthaft attackiert. Der zweite Aspekt hat mit der „Dialektik der Kontrolle" zu tun. Es stellt sich die Frage, woher die politische Verantwortung für sich verändernde und erneuerte Überwachungspraktiken kommen soll. Der dritte Aspekt beschäftigt sich mit der „Politik des Codes". Der darin enthaltenen Frage nach der Macht von Information und Kommunikation kommt eine Schlüsselrolle für die Politik im 21. Jahrhundert zu.

Ob im Licht nicht ordnungsgemäßer Verfahren, nicht einsehbarer Entscheidungen von Politikern und Richtern, der tendenziösen Definition

ing over the past 30 years, and which now appear to many as the only viable solution to terrorism, are socially regressive. They tend to reinforce social divisions through social sorting, remove questions of moral responsibility by reducing the real issues to risk and containment, and render true debate a non-starter. This is why I have also stressed the need to consider not just the instrumental, but also the dimension of social life that we might call solidarities.

Engaging a New Politics

The political challenge connects with the social analytical challenge, and indeed flows out of it. It has many aspects, and here I touch on just three. The first is the basic political challenge presented by the surveillance aspects of responses to 9/11. The idea of free democratic participation in an open society is under assault. The second has to do with the "dialectic of control" and raises the question of where leadership will come from in mitigating and reshaping surveillance practices. The third concerns the "politics of the code." This is a key aspect of politics in the twenty-first century, centering on the power of information and communication.

There is another, deeper, reason for questioning surveillance, however. The kinds of question just addressed tend to assume that because technological surveillance is growing, it is on these terms that it should be countered. But this is to accept the increasingly dominant terms of reference rather than doubting that discourse itself. This book has shown how in fact new technologies are socially embedded in the practices of institutional and everyday life. From executive decisions made in DARPA to mundane choices about whether to use a credit card or cash, a cellphone call or an email, the socio-technical is always in view. Or should be. We have also seen how the technological "solutions" tend to be self-augmenting and to be presented as the obvious ones. They have a rachet effect in which more systems breed more insecurity which creates a new need for more systems. And all too easily they seem to insinuate themselves into a monopoly position.

This cyclops vision is desperately deficient. So-called social defense technologies and situational crime prevention that have been proliferat-

eines „Terroristen" oder dem autoritären Gehabe der Verwaltungen in ihrem Krieg gegen den Terrorismus: die Demokratie ist nach dem 11. September in ernste Schwierigkeiten geraten. Normale Bürger wie Verdächtige zu behandeln und ihnen gleichzeitig abzuverlangen, ihre Nachbarn auszuhorchen, ist kein vertrauensförderndes Rezept für den politischen Prozess. Wenn man Sicherheit und militärische Sorgen nach vorn auf die politische Agenda setzt, geht das notwendigerweise auf Kosten von Freiheit und Demokratie. Die beiden Paare können nicht gleichberechtigt nebeneinander existieren, zumindest nicht unter den Bedingungen der gegenwärtigen Herrschaft eines Überwachungsstaates. Die Versuche, Grenzkontrollen zu verstärken, um unerwünschte Fremde abzuweisen, könnten sehr effektiv die Türen vor den tatsächlichen Bedürfnissen der Welt außerhalb und innerhalb dieser Grenzen verschließen.

Ulrich Beck weist auf die Verschanzung der Überwachungsstaaten hin, und schlägt wie viele andere eine Alternative vor: kosmopolitische Staaten. Sie zeichnen sich durch Solidarität mit Ausländern innerhalb und außerhalb nationaler Grenzen aus. Diese Staaten verbinden Selbstbestimmung mit Verantwortlichkeit für Einheimische und nicht-einheimische Andere. Daher: „Kosmopolitische Staaten kämpfen nicht nur gegen den Terror, sondern gegen die Ursachen des Terrors" (Ulrich Beck).

Die kosmopolitische Re-Vitalisierung des Staates ist eine der Herausforderungen, welche sich aus der gefährlichen Drift hin zu einem Über-

wachungsstaat ergibt. Eine andere ist es herauszufinden, welche Koalition von Gruppen die Macht existierender Überwachungsmechanismen zu zügeln vermag. Wenn Arbeiterbewegungen gegen die Macht kapitalistischer Unternehmen aufstanden, feministische Bewegungen gegen moderne Formen des Patriarchats, grüne Bewegungen gegen den Industrialismus, dann stellt sich nun die Frage, welche Bewegungen sich gegen die neuen Formen der Überwachung entwickeln werden.

In dem Bewusstsein, dass der 11. September neue Grundprinzipien der Überwachung schuf, zusammen mit einem Klima von Angst und Unsicherheit, sind eine Reihe von Bürgerrechtsbewegungen und Datenschutz-Kommissionen aktiv geworden, ihre Kritik und Opposition gegen die aus den Anschlägen resultierenden Technologien und Praktiken zu formulieren, so z. B. das „Electronic Privacy Information Center" (EP'IC) und die „American Civil Liberties Union" (ACLU). „Privacy International" leistet bereits seit Jahren unschätzbare Arbeit, das Anwachsen der Überwachung zu dokumentieren und mit Greenpeace-artigen Aktionen medienwirksam auf die gröbsten Verstöße hinzuweisen. „Liberty" in Großbritannien und „Statewatch" für Europa im Allgemeinen spielen eine ähnliche Rolle. Und auch den staatlichen Stellen, die sich um Datenschutz und Informationsfreiheit kümmern, kommt eine wichtige Rolle zu.

Es ist kein Zufall, dass sich die Aktivitäten vieler Gruppen seit dem 11. September massiv verstärkt haben. In vielen Ländern wurde die Über-

Whether seen in the lack of due process, the closeddoor decisions of judges and politicians, the tendentious definitions of "terrorist," or the sheer authoritarianism of administrations engaged in the war on terrorism, democracy is in trouble after 9/11. Treating ordinary citizens as suspects, and simultaneously inciting them to spy on their neighbors, is an unlikely recipe for confidence in the political process. Placing security and military concerns at the top of the political agenda necessarily displaces freedom and democracy. They cannot coexist as equal priorities, at least under the current "surveillance state" regimes that are emerging. The attempt to tighten border security to keep out all manner of aliens may effectively close the door on the real needs of both the world outside and the world within.

Ulrich Beck notes the entrenchment of surveillance states after 9/11 but, like several others, he also advances an alternative: cosmopolitan states. These are characterized by solidarity, with foreigners inside and outside national borders. They would connect self-determination with responsibility for national and non-national Others. Thus: "Cosmopolitan states struggle not only against terror, but against the causes of terror."

The revitalizing of the state is one challenge presented by the current dangerous drift towards surveillance states. Another is to discover what coalition of groups could tame existing surveillance power. If labor movements arose against the power of capitalist corporations, feminist movements against modern forms of patriarchy, and green movements against industrialism, then what countervailing movements arise against surveillance?

Recognizing that 9/11 provides new rationales for surveillance, along with a climate of fear and uncertainty, civil liberties groups and privacy commissions have been active in their critique and opposition to practices and technologies arising as a result of the attacks. Thus the Electronic Privacy Information Center (EPIC) and the American Civil Liberties Union (ACLU) have been prominent in voicing their unhappiness with new measures, as have similar groups in other countries. Privacy International continues its invaluable work of documenting the growth of surveillance around the world, and of using Greenpeace-type publicity stunts to draw attention to the most blatant abuses. Liberty, in the UK, and Statewatch, in Europe more generally, play a cognate role. Also, government bodies that oversee dataprotection and privacy have an important role.

wachung erheblich intensiviert, für mehr Sicherheit und auch im Einklang mit bereits vorhandenen politischen Vorstellungen. So wie „Statewatch" zu einer Stimme der Kritik in Europa wurde, so formierten sich andere Gruppen wie das japanische „Network Against Surveillance Technology" (NAST) und die aufkeimenden australischen „City State"-Aktivitäten als Opposition gegen Post-11. September-Entwicklungen der Überwachung. Besonderes Interesse verdient die ansteigende Unruhe gegenüber Überwachungsmaßnahmen in Japan. Obwohl nicht direkt verbunden mit Entwicklungen nach dem 11. September, gab es 2002 massiven Widerstand gegen die Einführung eines nationalen Computer-Registrierungssystems für alle Bürger sowie ungewöhnlichen zivilen Ungehorsam in Japan. Die Stadt Yokohama erklärte, sie würde nur eine freiwillige Registrierung unterstützen. Kokubunji verweigerte schlichtweg ihre Kooperation und hielt daraufhin eine „Abschaltungs-Zeremonie" ab. Und sogar in den USA, wo es für eine Zeit lang so schien, als würden die emotionalen Reaktionen nach dem 11. September alle Kritik ersticken, haben einige Städte – u. a. Berkeley, Cambridge und Ann Arbor – gegen das Patriot-Gesetz gestimmt. Es ist wichtig zu sehen, wie viel bereits auf lokaler Ebene durch Widerstand erreicht werden kann. Die Stärkung der Zivilgesellschaft sowie informeller Vereinigungen sind wichtige Alternativen zu einer eher als distanziert erscheinenden rationalisierten Risikogesellschaft.

Da immer mehr Systeme mit Algorithmen arbeiten, um den sozialen Ausleseprozess zu automatisieren, ist anzunehmen, dass das Bewusstsein für die Schlüsselstellung von Software-Protokollen steigen wird. So geheimnisvoll Software-Codes auch aussehen mögen, sie sind niemals neutral, niemals unschuldig. In ihnen zeichnen sich die Wünsche und Ziele derer ab, die die Systeme entworfen und implementiert haben. Hierin geben sie ihre Kategorien preis.

Technologische Bürgerrechte

Die dritte große Herausforderung für alle, die sich mit der Überwachung befassen, speziell nach dem 11. September, ist technologischer Art. Nach meinem Verständnis ist die Technologie Teil des menschlichen Verlangens, die Ressourcen der Erde weise und fair zu nutzen. Auch Überwachungstechnologien fallen in diese Rubrik, solange sie eine angemessene Balance zwischen Fürsorge und Kontrolle gewährleisten.

Die Herausforderungen der Technologien beinhalten verschiedene Aspekte. Auf der Ebene, die sofort ins Auge fällt, müssen sich jene, die Technologien gegen den Terrorismus verantworten, der alten kniffeligen Frage nach den möglichen Konsequenzen stellen. Es ist eine schwierige Frage, da bis zum endgültigen Einsatz einer Technologie einige Aspekte immer vollkommen unbekannt bleiben. Nur ist es nach der Implementierung häufig zu spät, um möglichen Schaden wieder gut zu machen. Was wir brauchen, ist ein wachsames Bewusstsein für die möglichen Konsequenzen, um die Systeme mit beschränkenden Komponenten

It is no accident that the activities of these groups have been strongly augmented since 9/11. In many countries surveillance has been intensified in the quest for security – but also in line with previous policy goals. So while Statewatch has appeared as a voice of dissent in Europe, other groups such as the Japanese Network Against Surveillance Technology (NAST) and the nascent Australian "City-State" activities, have been formed to unite opposition to post-9/11 surveillance developments. It is particularly interesting to note the rising disquiet about surveillance in Japan. Although not directly related to post-9/11 developments, major protests and uncharacteristic civil disobedience followed the introduction of the national computerized registry of citizens in 2002. Yokohama City declared that it would only support a voluntary registry, while Kokubunji simply refused to cooperate. They held a "disconnecting ceremony." Even in the USA, where for a while it appeared that emotional responses would drown dissent, several cities – including Berkeley, Cambridge, and Ann Arbor – have voted to defy the PATRIOT Act. It is significant how much may be achieved at a local level. Civil society and informal associations are an important alternative to the remoteness of rationalized risk societies.

As more systems are algorithmic, automating the social sorting processes, so awareness of the crucial role of software protocols is likely to rise. However arcane technical software codes may appear, they are never neutral, never innocent. They refer to the desires and purposes of those designing and implementing the systems, and will express their categories.

Technological Citizenship

The third major challenge confronting all who are concerned about surveillance, especially after 9/11, is technological. Remember, doing technology is not a foolish error. As I understand it, technology is part of the human calling to use wisely and fairly the earth's resources. Surveillance technologies themselves fall within this rubric as long as a just and appropriate balance is maintained between care and control.

The technology challenge has several aspects to it. At the most immediate level, those involved directly in technological efforts to combat terrorism – and any other perceived evil – have to confront the old conundrum of the likely effects of their work. It is a conundrum because

auszustatten. Vereinigungen wie die „Computer Professionals for Social Responsability" waren sich dieser Thematik seit langem bewusst. Denn wenn die soziale Auslese ein zentraler Aspekt von Überwachung ist, dann sollten, um möglichen Schaden zu minimieren, die Gefahren unfairer Behandlung und vorurteilhafter Kategorisierungen herausgestellt werden.

Aber gerade dort, wo mächtige Unternehmen mit mächtigen Regierungsstellen zusammenarbeiten, haben all jene es schwer, gehört zu werden, die für mehr technologische Vorsicht plädieren. Dabei sind es gerade diese Stimmen, die in Zeiten wie diesen gehört werden müssten.

Auf einer tiefer liegenden Ebene muss erkannt werden, dass die technologischen Herausforderungen nicht länger nur von Technologen und Politikern angegangen werden dürfen. Es geht nicht nur darum, dass diese Themen zu wichtig sind, um sie allein diesen beiden Gruppen zu überlassen, sondern darum, dass diese Herausforderungen uns alle in unserem alltäglichen Umfeld betreffen. Die Entwicklung von technologischen Bürgerrechten ist gerade dort nötig, wo die Verantwortlichkeiten und Privilegien – und auch Rechte –, die mit dem Leben in einer mit Technologie durchzogenen Gesellschaft verbunden sind, ein Thema für moralisches Nachdenken und politische Praxis sind. Ein solcher Prozess, wenn er erfolgreich sein soll, erfordert ein fundamentales Umdenken.

Die globalisierten Länder, speziell die USA, überschlagen sich derzeit darin, neue Gesetze zu verabschieden und Technologien des Misstrauens zu installieren. Derzeit werden Kulturen des Misstrauens und der Kontrolle gesetzlich abgesichert und automatisiert. Die Praxis unverhältnismäßiger Ermittlungen nimmt ungeahnte Ausmaße an, wenn einzelne Haftbefehle nun unter dem Patriot Act fast grenzenlose Fahndungen erlauben, gleich ob online oder offline. Wie könnten Alternativen aussehen? Langdon Winner schlägt vor, dass „das Design technischer Systeme, die lose zusammenhängen und verzeihend sind, so strukturiert sein soll, dass Fehler bald auftauchen und schnell zu reparieren sind". Weitere Wege in die Zukunft sind für Winner lokale und erneuerbare Energieressourcen, die nicht wie unter ständigen globalen Risiken stehen. Technologien, die von lokalen Personen betrieben werden, schaffen Vertrauen und reduzieren die Abhängigkeit von risikobehafteten Machtstrukturen.

Wenn solche Vorschläge irgendeinen Effekt haben sollen, dann müssen wir, die wir unter dem Einfluss westlicher Lebensstile stehen, dem modernen instrumentellen Ansatz von Technologien den Rücken zukehren. Er muss ersetzt werden durch ein hermeneutisches Verfahren. In einer solchen Sichtweise sind Technologien Formen des Lebens, die in eine soziale Praxis eingebettet sind, so dass die Zusammenhänge und Funktionen von Technologien in ständigem Austausch stehen. Unsere Abhängigkeit von der Technologie bedeutet, dass die Beschäftigung mit Technologie als Brot und Butter aller alltäglichen Aktivitäten gesehen

until some system is installed and working at least some of its effects are unknown. But after it is installed, it may be too late to undo any potential damage. What is needed at this level is a keen awareness of the likely consequences, such that limiting measures can be built into the system. Groups such as Computer Professionals for Social Responsibility have been cognizant of these issues for some time. When social sorting is central to surveillance, the dangers of unfair treatment and prejudicial categorization should be highlighted so that potential damage can be minimized.

But when powerful corporations are working with powerful government departments, and where there is public fear and political resort to fixes, those who speak for technological caution are likely to be voices crying in the wilderness. And yet in times like these it is precisely such voices that are needed.

At an even deeper level, it has to be acknowledged that the technological challenge is no longer merely one for technologists or for politicians to confront. It is not only that these matters are too important to be left to those people alone, but also that the challenge of technology is now one that involves everyone, in the intimate routines of everyday life. The

development of technological citizenship is called for, where the responsibilities and the privileges – and perhaps rights – associated with living in a world suffused with technology are a matter for ethical reflection and political practice. Such a process, if it is to succeed, will require some fundamental shifts in thinking.

The countries of the global north, especially the USA, are currently falling over themselves to pass laws and install technologies of mistrust. The cultures of suspicion and control are being legislated and automated. The notion of unreasonable search is blowing in the winds of change as single warrants now permit searches with few limits, online or offline, under the US PATRIOT Act. What would alternatives look like? Langdon Winner suggests that "designing technical systems that are loosely coupled and forgiving, structured in ways that make disruptions easily borne, quickly repaired," makes a lot of sense. He goes on to list local, renewable energy resources, rather than global ones that are always at risk, technologies operated locally by people who are known personally, and reducing dependence on risk-laden powers wrested from nature as parallel ways forward.

If such proposals are to have any effect, those of us influenced by

werden muss. Das gilt für das Geschäftsleben ebenso wie für unser häusliches, kommerzielles, rechtliches und natürlich politisches Leben.

Um wieder auf den Boden der Tatsachen zu gelangen, muss der nächste Schritt sein, zu fragen, ob die Technologie tatsächlich den demokratisch definierten Zielen hilft oder sie eher unterminiert. Oder werden Technologien einfach der öffentlichen Kontrolle entzogen? Wer ist tatsächlich verantwortlich für die Überwachungssysteme und welche demokratischen Prozesse haben sie ermöglicht? Wer entscheidet über die Kategorien? Diese Dinge werden in der Regel vor Ort entschieden, in so genannten privaten Runden von Universitäten, Unternehmen oder Regierungsabteilungen. Ein technologisches Bürgerrecht verlangt aber nicht nur die Auseinandersetzung mit den Begrenzungen und Regulierungen der Technologien – insbesondere der Überwachungstechnologien –, sondern auch die Entwicklung neuer Systeme, z. B. von Systemen, welche die Privatsphäre besser zu schützen vermögen.

Die Frage nach der Bedeutung von Technologie ist zumindest im Westen eine Herausforderung, da damit einige grundlegende kulturelle Ansprüche über die Macht der Technologie in Frage gestellt werden. David Noble argumentiert zum Beispiel, dass sich hierin ein tief sitzendes religiöses Projekt offenbart – besonders in den USA –, welches Transzendenz mittels Technologie zu erreichen sucht. James Carey nennt es das „technologisch Erhabene", der Traum einer durch Technologie perfektionierten Welt, besonders durch Informations- und Kommu-

nikationstechnologien. Der Technologie unter diesen Umständen zu widerstehen, mag einigen als Blasphemie oder Sakrileg erscheinen. Solange ein solch technizistisch geprägter Ansatz vorherrscht, erscheint seinen Vertretern in der Tat jede Kritik abwegig, wenn nicht geradezu pervers.

Jenseits von Verdächtigung und Geheimniskrämerei

Die Überwachungsmaßnahmen nach dem 11. September drohen das Netz der Verdächtigungen auszuweiten und die Geheimniskrämerei zu vertiefen. Im Namen von „Sicherheit" und „Risiko" werden alle möglichen Praktiken eingeleitet, die verdunkeln, wo die tatsächlichen Probleme liegen. Machtfragen werden umgangen; besonders die Macht einiger, andere zu klassifizieren und sie zu besonderen Zwecken herauszufiltern oder gesellschaftlich auszuschließen, entzieht sich einer kritischen Diskussion. Wenn man bedenkt, welche Bedeutung Klassifikationskategorien für die Vergabe von Ressourcen und Belohnungen im 21. Jahrhundert haben werden, ist davon auszugehen, dass sie zum zentralen soziologischen Untersuchungsgegenstand werden. Kategorien des Verdachts und des Misstrauens waren bereits ein Mittel der Klassifikation vor dem 11. September, aber ihre Bedeutung nimmt seitdem rasant zu.

western ways will have to turn our backs decisively on the modern instrumental approach to technology. It will have to be exchanged for a more hermeneutical understanding. In the latter view, technologies are "forms of life," embedded in social practices, such that contexts and functions of technology are in constant interplay. Our radical dependence on technology, at least in the global north, means that doing technology has to be seen as part and parcel of all the activities of everyday life. This includes professional, domestic, commercial, legal, and, of course, political life.

To bring this back to earth, the next step is to ask whether technology is serving democratically defined goals or undermining them. Or are technologies simply being removed from public oversight? Who is actually accountable for surveillance systems, and what are the democratic processes that establish this? Who decides on the categories? Such matters may be worked out at very local levels, via what are sometimes called "privacy audits" in universities, firms, or government departments. Beyond this, technological citizenship demands not only a concern with limiting and regulating technologies – especially surveillance technologies in this case – but also in designing new systems. So-called privacy-enhancing technologies have a role to play here.

The question of technology is also a challenge that, at least in the West, confronts some profound cultural claims about the power of technology. David Noble, for example, argues that a deep-seated religious project is expressed – notably in the USA – of transcendence through technology. James Carey calls it the "technological sublime," the dream of a world perfected through technology, especially information and communication technologies. To resist technological developments, then, may be, to some, tantamount to sacrilege or blasphemy. When the technicist approach is privileged, questioning it seems quirky if not perverse. It is the voices of prophets that cry in the wilderness, witnessing to the state of the world and to the light of another way. And prophets often get silenced.

Beyond Suspicion and Secrecy

Surveillance after September 11 threatens to widen the net of suspicion and to deepen the darkness of secrecy. In the name of "security" and "risk" all manner of practices and processes are set in train that serve to obscure what is really going on. Questions of power are thus occluded, especially the power of some to classify others and to single

Auch die Geheimniskrämerei verbreitet sich wieder als modus vivendi im „Krieg gegen den Terrorismus". Der Effekt einiger Technologien ist, dass sie Entscheidungen – speziell klassifikatorische Entscheidungen – weniger sichtbar sein lassen. Die Zunahme von Geheimniskrämerei ist beabsichtigt, die Nebeneffekte nicht oder zumindest nicht so offensichtlich. Die Gefahr von Korruption ist immer gegeben, wenn Macht unter dem Deckmantel von Geheimnissen ausgeübt wird, und, wie Sissela Bok meint, diese Geheimnisse aus sich selbst immer weiter nähren. Die Macht wird erhöht, die Verantwortung jedoch nicht und bedarf dabei zugleich einer immer größeren Geheimhaltung. Bei den digitalen Aspekten dieser Geheimniskrämerei denke ich vor allem an die Art und Weise, in der Automationsprozesse dazu tendieren, diese Systeme undurchschaubar zu machen, insbesondere für die Menschen, die am meisten von ihnen abhängen.

Die Förderung von Verdächtigungen und Formen der Geheimniskrämerei sind unmoralisch und gegen jede politische Kultur gerichtet. Zusammengenommen werden sie Vertrauen zerstören und jegliche Diskussion verhindern. Schlüsselthemen auf Risikomanagement und Sicherheitsinteressen zu reduzieren, wird dazu führen, dass Risikoprofile auf Beziehungen, Institutionen und Orte angewendet und, wo immer es möglich ist, Antworten automatisiert werden. Deshalb konzentrieren sich viele Anstrengungen auf Grenzkontrollen, Personalausweise oder SmartCards. Damit werden alle Bedenken sozialer und rechtlicher Umstände beiseite geschoben und mit ihnen die Fragen

nach Macht und Rechtsprechung sowie nach jenen vielfältigen Gründen, die Individuen und Gruppen dazu veranlassen, Grenzen zu überqueren. Für einige Länder hat das ganz besondere Folgen. Würden im Zuge der Umsetzung des amerikanischen Vorschlages zu einer „Perimeter Continental Security" – einem kontinentalen Außensicherheitskonzept – darin enthaltene Änderungen der Ein- und Ausreisebestimmungen umgesetzt, würden sich die amerikanisch-kanadischen Beziehungen erheblich verändern.

Der Trend zu neuen Formen von Risikomanagement und den damit verbundenen Sicherheits- und Überwachungspraktiken zeigte sich bereits vor dem 11. September. Doch sie wurden seitdem immer weiter und vor allem kritiklos aufgewertet. Der subtile, aber schwer wiegende

them out for special treatment or for exclusion. In the twenty-first century, official classifications were already likely to become a central sociological concern, given their importance for the distribution of resources and benefits. The categories of suspicion were but one means of classification before 9/11, but their range is now rapidly growing.

As for secrecy, it is being explicitly established again as a modus vivendi in the interests of a "war against terrorism." But it is also an effect of using certain technologies which render decisions – especially classificatory decisions – less visible. The first is intended, the second is not, or at least less obviously so. At least some risk of corruption and irrationality is present when power is wielded under cover of secrecy, and, as Sissela Bok argues, such secrecy feeds on itself. It increases power without increasing accountability, but often requires more secrecy as greater power accumulates. As for the digital aspects of secrecy, what I have in mind is the ways in which automation tends to make systems opaque, especially to those most affected by them.

These cultures of suspicion and of secrecy are antiethical and anti-political. Their combined effect is to inhibit trust and to close down discussion. The reduction of key challenges to risk management and security means that risk profiles are applied to relationships, institutions, and places, and, wherever possible, to automate responses. This is why such a heavy emphasis is being placed on border controls and identity documents including smart cards. But this removes any concerns with social and legal contexts, with questions of jurisdiction and power, and the complex reasons individuals and groups might have for crossing borders. It also has implications for specific countries. In the case of the American proposal for "perimeter continental security" US-Canadian relationships would change significantly if common entry and exit policies were established.

Prozess sozialer Klassifikation besitzt reale Risiken, die jedoch in der vorherrschenden Sprache des Risikomanagements unsichtbar und irrelevant werden. Die vorgeblich wissenschaftliche Grundlage des Risikomanagements verleiht ihm Glaubwürdigkeit, nimmt ihm aber auch jene Bedeutungen, die für die meisten Menschen wichtig sind – nämlich dass sie aus Fleisch und Blut sind und tatsächlich an bestimmten Orten leben. Verfahren der Kategorisierung, die sich weder um die tatsächliche Person, noch um Orte kümmern, erscheinen unschuldig, haben aber in der Tat konkrete Konsequenzen für Menschen und deren Orte. Und weil die Abläufe dieser Prozesse oftmals nicht für den normalen Bürger zugänglich und nachvollziehbar sind, verbleiben sie in der Sphäre technologischer Bürokratie, die hierfür jedoch relativ wenig Verantwortung übernimmt.

Reaktionen auf „Terrorismus" können leicht autoritäre Tendenzen hervorrufen, die, wie Hannah Arendt sehr scharfsinnig bemerkt hat, letztendlich auch nur vom Terror handeln. Ich meine nicht, dass gegenwärtige politische Maßnahmen in irgendwelchen Ländern, die von der Anti-

Terrorismus-Debatte beeinflusst sind, selbst auf Terror aufgebaut sind. Arendt war vor allem an den Wurzeln und Ursprüngen totalitärer Herrschaft im 21. Jahrhundert interessiert. Sie vertrat die Meinung, dass diese sehr viel mit dem Glauben an sich selbst nährende Mythen zu tun haben. Und es gibt gerade jetzt jede Menge solcher Mythen, die dazu benutzt werden, eine unfaire und verantwortungslose Politik zu rechtfertigen: so zum Beispiel den Mythos garantierter Sicherheit oder risikofreier Überwachung. Aber Arendts Arbeit ist noch in anderer Hinsicht relevant. Craig Calhoun erinnert uns daran, dass Arendt den Totalitarismus im Privatbereich der Familien und der Individuen stattfinden sah, deren moderne Machtformen Foucault bereits beschrieb. Übersetzt in die Praktiken der Überwachung heute heißt das: Die Gefahren sind zum Greifen nah.

Die Gefahren der Überwachung stecken in den kleinen alltäglichen Routinen. Die Überwachung nach dem 11. September ist für uns alle von Bedeutung. Oder besser: Es drängen sich Fragen auf, die auch gestellt werden sollten. In welcher Art Welt wollen wir leben? Festung Amerika? Hochsicherheits-Europa? Anfang 2003 war eine der brennendsten Fragen, ob die USA und seine Verbündeten den Irak angreifen sollten, um Saddam Hussein zu vertreiben. Da aber der Krieg gegen den Terrorismus an mehr als an einer Front geführt wird, sollten sich die Bürger fragen, ob sie den Krieg auch in ihrer Heimat unterstützen wollen. Wenn nicht, warum fordern wir dann nicht alternative Ansätze, die nicht nur das Netz der Verdächtigungen erweitern, Ängste schüren, eine

Unfortunately, trends towards risk management and related security and surveillance practices were already emerging before 9/11. They have been bolstered all the more unquestioningly since. The subtle but serious processes of social classification carry with them real "risks" that are rendered invisible and irrelevant when the language of risk management is dominant. The supposedly scientific basis of risk management lends it credibility but strips it of meanings that matter to most people – that they are embodied persons who inhabit specific places. Modes of categorizing that pay little or no attention to actual persons and places may seem innocent but in fact have consequences for those people and those places. Yet because the workings of those processes are often beyond the reach of those ordinary people, they remain in relatively unaccountable spaces of bureaucracy or technology.

Responses to "terrorism" may all too easily give rise to totalitarian tendencies which, as Hannah Arendt astutely pointed out, are ultimately

about terror. I am not suggesting that current policies in any countries affected by the anti-terrorist rhetoric are themselves based on terror. Arendt herself was concerned with the seeds and germs of twentieth-century totalitarianism. She held that they had much to do with belief in self-serving myths. Today, there are myths in abundance, such as guaranteed security or risk-proof surveillance, which are used to justify unfair and unaccountable policies. But Arendt's work is relevant in another way too. As Craig Calhoun reminds us, Arendt saw totalitarianism working directly on and within the private lives of families and individuals, which modern form of power Foucault has taught us so much about. Translated into today's surveillance practices, the dangers are palpable.

It is in the mundane routines of everyday life that the effects, the dangers, of surveillance appear. Surveillance after 9/11 raises questions for all of us. Or rather, it prompts questions that ought to be asked. What kind of world do we want to live in? Fortress America? Maximum Security Europe? In early 2003 the burning question was, should the US and her allies attack Iraq to oust Saddam Hussein? But just as the war on terror is fought on more than one front, so too ordinary citizens should ask themselves, do we support the "war" in the "homelands"? If

Kultur der Kontrolle zementieren und uns zweifelhafte Überwachungstechnologien als probates Allheilmittel verkaufen?

Viele Menschen nehmen die Möglichkeiten wahr, ihrer Kritik an den neuen Technologien Gehör zu verschaffen. Warum brauchen wir Videokameras im Schulbus? Warum sollen Datenbanken der Regierung persönliche Daten enthalten, „nur für den Fall"? Aber solche Fragen, so gut sie auch sind, rufen wieder andere hervor. Wer immer mit persönlichen Daten arbeitet, sollte die Frage der Rechenschaftspflicht offen angehen und denen, die aus irgendeinem Grund ausgesondert wurden, eine Mitteilung über ihre Kategorisierung machen.

Die Überwachungsmaßnahmen haben uns seit dem 11. September vor immense Herausforderungen gestellt: allen voran die Auseinandersetzung mit der uns verschlossenen Welt sozialer Ausgrenzung sowie dem Umgang mit der Zunahme klassifikatorischer, heimlicher Machtstrukturen. Die Idee, Frieden und Wohlstand durch Wissenschaft und Technologie zu schaffen, kam in der Renaissance auf und wurde durch die Europäische Aufklärung vorangetrieben. Das Streben nach zunehmender Sicherheit begründete die oben erwähnten Mythen und führte zu den Schwierigkeiten, denen wir jetzt gegenüberstehen. Problematisch ist, dass Renaissance und Aufklärung zugleich eine Umkehr der Prioritäten möglich machten. Eine angemessene Ethik beginnt mit dem Verständnis für den Anderen. Soziale Fürsorge beginnt mit der Akzeptanz – nicht Verdächtigung – des Anderen. Solch eine Ethik existiert natürlich

nicht in einem kulturellen Vakuum. Sie wächst auf dem Boden gemeinsamer Visionen einer wünschenswerten Welt. An solchen Visionen scheint es heute allerdings zu mangeln, wenn die Medien die Geschichte verharmlosen und Politiker vor allem mit der Sicherheit der Gegenwart beschäftigt sind. Versuche, Frieden und Sicherheit technisch zu konstruieren, werden zum Normalzustand in einer Welt erhöhter Angst und gestutzter Hoffnungen. Diese „Ordnungs"-Mentalität hat die Neigung, andere Wege in einer Weise auszuschließen, als würden sie gar nicht existieren.

Jacques Ellul hat einmal, als er über das Schicksal antiker Städte wie Babylon und Niniveh nachdachte, gesagt, dass diese sich ebenfalls abkapselnden Kulturen „geschützt waren gegen Angriffe von außen durch ein auf Mauern und Maschinen basierendes Sicherheitssystem." Gibt es denn jemals etwas Neues auf dieser Welt?

not, why not request or promote alternative approaches to security than those that simply stretch the net of suspicion, further foster the mood of fear, entrench the culture of control, and commodify dubious surveillance technologies as their antidotes?

Many people do have opportunities to let contrary opinions be heard about new technologies, just as views on unnecessary or unfair laws can be expressed in messages to papers or politicians. Why are those video cameras needed on the school bus? Why should government databases contain personal information, "just in case"? But such questions, though good, beg others. Those who work where personal data is handled should be bold about demanding accountability, and about the need for those who are classified for whatever purpose to be informed about and involved in the creation of categories.

Surveillance after September 11 places before us some momentous challenges. Above all is the challenge of how to confront a closed-off world of social exclusion and how to resist the rise of classificatory, clandestine power. During the Renaissance the idea took root that peace and prosperity could be engineered through science and technology, and this idea was bolstered by the European Enlightenment.

Since then, the attempted engineering of security has become a key priority, spawning the myths mentioned above, and contributing to the very difficulties we now face. The problem is that the Renaissance and Enlightenment encouraged an inversion of priorities. As I hinted at the start of this book, an appropriate ethic begins by hearing the voice of the Other. And social care starts with acceptance – not suspicion – of the Other. Such an ethic does not exist in a cultural vacuum, however. It grows like green shoots in the soil of shared visions of desired worlds. But such visions seem in short supply today, when history is downplayed by mass media and securing the present preoccupies politicians. Attempts to engineer peace and security have become the default position in a world of amplified fears and truncated hopes. This "fixing" mentality also tends to close off other options, as if they did not exist.

Jacques Ellul once noted, reflecting on the fate of ancient cities such as Babylon and Nineveh, that these cultures were closed, too, "protected against attacks from the outside, in a security built up in walls and machines." Is there anything new under the sun?

Datensicherheit bei der citeq Data Security at citeq

Helmuth Gauczinski

citeq – Informationstechnologie für Kommunen

Die citeq ist der führende IT-Dienstleister für Kommunen im Münsterland. Auf den zentralen Rechnern der citeq befinden sich die Daten von Stadt- und Kreisverwaltungen und somit eine Menge an höchst sensiblen Informationen: von den personenbezogenen Daten der Einwohner über Sozialhilfedaten bis hin zu den Daten der technischen Ämter, also zum Beispiel den Vermessungs- und Katasterdaten.

Datensicherheit – das Konzept

Direkte Angriffe auf den städtischen Datenbestand hat es bislang nicht gegeben. Aber die citeq teilt natürlich das Schicksal aller Internet-Benutzer und ist den Attacken von Computerviren und -würmern ausgesetzt, die häufig nach dem Gießkannenprinzip erfolgen. Meistens haben diese nur ein Ziel: sich schnell im Internet zu vermehren, um dann irgendwo und irgendwie Schaden anzurichten. Oft reicht jedoch auch schon die weltweite Verbreitung seines ansonsten harmlosen „Kunstwerks", um den Hacker mit klammheimlicher Freude zu erfüllen. Allgemein kann festgestellt werden, dass die Zahl der Virenangriffe in den vergangenen Jahren konstant zugenommen hat. Allein der Transport der riesigen Menge an Virendaten durch das Internet hat aufgrund der daraus resultierenden notwendigen infrastrukturellen Maßnahmen

erhebliche Kosten bei Providern und deren Kunden verursacht. Das Datennetz der citeq in Münster ist in besonderer Weise sicherheitstechnisch geschützt. So sind beispielsweise die Serversysteme räumlich getrennt auf mehrere Gebäude verteilt und Alarmaufschaltungen bei Polizei und Feuerwehr minimieren das Gefährdungspotenzial der besonders abgesicherten Systemräume. Neben diesen Maßnahmen zum „körperlichen" Schutz der System- und Netzwerkinfrastruktur werden auch erhebliche Anstrengungen unternommen, um die „logische" Integrität der Datenbestände zu gewährleisten.

Dabei stellt der Internetzugang die größte Gefahrenquelle dar. Zur Absicherung des Netzes ist daher die Einrichtung einer so genannten „demilitarisierten Zone (DMZ)" obligatorisch. In diesem besonderen Netzsegment werden die eingehenden Daten aus dem Internet vor der Weiterleitung in das Produktivnetz von den zentralen Sicherheitsdiensten geprüft.

Eine Firewall untersucht entsprechend eines komplexen Regelwerkes den gesamten eingehenden Datenstrom und verhindert, dass Hacker von außen Zugriff auf das Datennetz nehmen können. Alle eingehenden Mails werden vom Mailserver der citeq mit einer Anti-Virensoftware auf mögliche Bedrohungen untersucht, um infizierte Mails sofort zu verwerfen.

citeq – Information Technology for Municipalities

citeq is the leading IT service provider for municipalities in the Münster area. citeq's central computers contain the data of city and district administrations and thus a lot of highly sensitive information, from the personal data of citizens to income support data to the data of technical offices, for example survey and land register data.

Data Security – the Concept

So far there have been no direct attacks on municipal data. However, citeq naturally shares the fate of all Internet users and is at risk from computer viruses and worms, which frequently attack according to the "principle of indiscriminate all-round distribution". They usually have just one aim, to multiply fast on the Internet in order to cause damage anywhere and anyhow. However, the worldwide distribution of an otherwise harmless "work of art" is often enough to fill a hacker with glee.

In general, it can be said that the number of virus attacks has constantly increased in recent years. Just transporting the huge quantity of "virus data" via the Internet has caused providers and their customers to incur considerable costs on account of the infrastructure measures that need to be introduced.

The citeq data network in Münster has special security protection. For example, the server systems are distributed between several buildings and alarm links to the police and fire brigade minimise the potential danger to the specially protected system rooms.

In addition to these measures for the physical protection of the system and network infrastructure, considerable efforts are also made to guarantee the logical integrity of the data.

Internet access represents the greatest source of danger. To protect the network, it is therefore essential to establish a so-called demilitarised zone (DMZ). In this special segment of the network, incoming data from the Internet is checked by the central security services before being forwarded to the production network.

A firewall examines the entire incoming data flow using a complex set of rules and prevents hackers from accessing the data network from outside.

All incoming emails are checked for possible threats by the citeq mail server with antivirus software in order to delete infected emails immediately.

In addition to these protection mechanisms at the central Internet access point, antivirus software is also active on each of citeq's 50 file servers and each of the 3000 workstation PCs in Münster's municipal

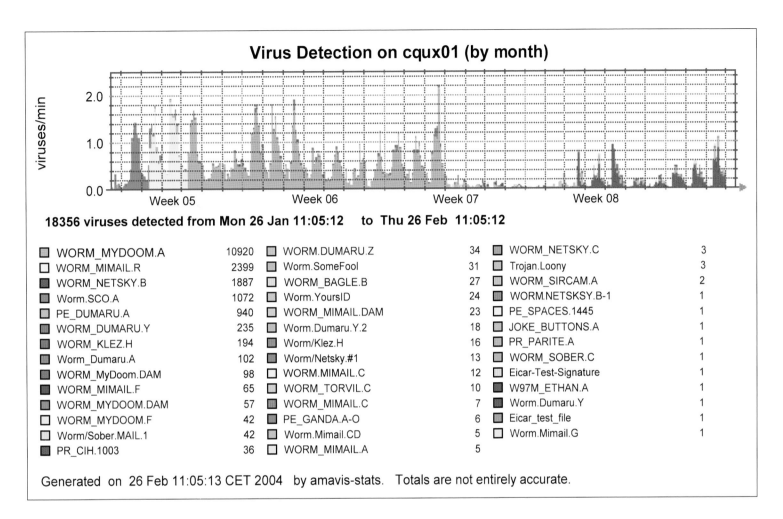

Virus Detection on cqux01 (by month)

viruses/min

2.0

1.0

0.0

Week 05 Week 06 Week 07 Week 08

18356 viruses detected from Mon 26 Jan 11:05:12 to Thu 26 Feb 11:05:12

☐ WORM_MYDOOM.A	10920	☐ WORM.DUMARU.Z	34	☐ WORM_NETSKY.C	3	
☐ WORM_MIMAIL.R	2399	☐ Worm.SomeFool	31	☐ Trojan.Loony	3	
☐ WORM_NETSKY.B	1887	☐ WORM_BAGLE.B	27	☐ WORM_SIRCAM.A	2	
☐ Worm.SCO.A	1072	☐ Worm.YoursID	24	☐ WORM.NETSKSY.B-1	1	
☐ PE_DUMARU.A	940	☐ WORM_MIMAIL.DAM	23	☐ PE_SPACES.1445	1	
☐ WORM_DUMARU.Y	235	☐ Worm.Dumaru.Y.2	18	☐ JOKE_BUTTONS.A	1	
☐ WORM_KLEZ.H	194	☐ Worm/Klez.H	16	☐ PR_PARITE.A	1	
☐ Worm_Dumaru.A	102	☐ Worm/Netsky.#1	13	☐ WORM_SOBER.C	1	
☐ WORM_MyDoom.DAM	98	☐ WORM.MIMAIL.C	12	☐ Eicar-Test-Signature	1	
☐ WORM_MIMAIL.F	65	☐ WORM_TORVIL.C	10	☐ W97M_ETHAN.A	1	
☐ WORM_MYDOOM.DAM	57	☐ WORM_MIMAIL.C	7	☐ Worm.Dumaru.Y	1	
☐ WORM_MYDOOM.F	42	☐ PE_GANDA.A-O	6	☐ Eicar_test_file	1	
☐ Worm/Sober.MAIL.1	42	☐ Worm.Mimail.CD	5	☐ Worm.Mimail.G	1	
☐ PR_CIH.1003	36	☐ WORM_MIMAIL.A	5			

Generated on 26 Feb 11:05:13 CET 2004 by amavis-stats. Totals are not entirely accurate.

Diese Grafik verdeutlicht, dass im Zeitraum eines einzigen Monats insgesamt mehr als
18.000 Viren am Internetzugang der citeq in Münster abgefangen werden konnten.
Teilweise wurden dabei pro Minute im Schnitt zwei bis drei Viren vom Virenscanner erkannt
und verworfen. This diagram shows that in just one month a total of more than 18,000
viruses were intercepted at citeq's Internet access point in Münster. At times, two to three
viruses a minute on average were recognised and deleted by the virus scanner.

Neben diesen Schutzmechanismen am zentralen Internetzugang ist zusätzlich auf jedem der 50 Fileserver der citeq und jedem der 3000 Arbeitsplatz-PC in der Stadtverwaltung Münster eine Anti-Virensoftware aktiv, um zu verhindern, dass Viren über mobile Datenträger (Floppy-Disk, CD/DVD) sozusagen von innen in das Netz gelangen könnten.

Datensicherheit – die Kosten

Sicherheit kostet Geld. Dies gilt natürlich auch im IT-Umfeld. Der Betrieb von Firewallsystemen und Virenscannern bedeutet einen erheblichen finanziellen Aufwand für die Bereitstellung der dazu notwendigen Hard- und Software. Diese Systeme müssen besonders häufig den wachsenden Anforderungen angepasst werden, was zur Folge hat, dass die Reinvestitionszyklen entsprechend kurz gewählt werden müssen. Kostenintensiv ist aber vor allem die laufende Betreuung der eingesetzten Sicherheitssoftware. Allein die Auswertung der Warn- und Alarmmeldungen bedeutet schon einen erheblichen Arbeitsaufwand. Doch insbesondere das regelmäßige Auftauchen von ständig neu entstehenden Sicherheitslücken macht eine permanente Aktualisierung der Anti-Virensoftware auf allen Client- und Serversystemen erforderlich und führt zu hohen Personalkosten.

An den Fall eines flächendeckenden „erfolgreichen" Eindringens eines Virus in das Datennetz der citeq möchte man gar nicht denken. Würden trotz aller getroffenen Maßnahmen zur Datensicherung und -wiederherstellung die Datenbestände infiziert und beschädigt, wären die damit verbundenen Ausfallzeiten und die Aufwände zur Wiederherstellung des konsistenten Datenbestandes eine mittlere Katastrophe für die Kommunen und damit auch für viele Bürger im Münsterland.

Datensicherheit – das Fazit

Die Bedrohung durch Hacker, Viren und Würmer macht einen immensen Aufwand an Sicherheitstechnologien nötig. Das verursacht hohe finanzielle Investitionen, die von den Kommunen und damit von den Bürgern zu tragen sind. Es ist daher verwunderlich, dass das Hacken fremder Computer sowie die Verbreitung von Viren und Würmern oft als Kavaliersdelikt angesehen wird. Noch immer betrachtet die Öffentlichkeit die Attacken von Hackern als eine Art Online-Computerspiel. Für die Betreiber von Computernetzwerken bleibt nur die Hoffnung, dass die Entwickler von Anti-Virensoftware auch zukünftig mit ihren anonymen Herausforderern an unzähligen Computern überall in der Welt Schritt halten können. Sonst gibt es irgendwann ein böses Erwachen.

administration to prevent viruses from penetrating the network "from the inside" via portable data media (floppy disks, CD/DVD).

Data Security – the Costs

Security costs money. Naturally, this also applies in the IT environment. The operation of firewall systems and virus scanners entails considerable expense for the provision of the necessary hardware and software. These systems must be adapted very frequently to the increasing requirements, which means that the reinvestment cycles must be correspondingly short. However, it is the continuous monitoring of the security software employed that is particularly cost-intensive. Evaluation of warning messages and alarm messages alone involves a great deal of work. The regular emergence of new gaps in security, in particular, means that it is permanently necessary to update antivirus software on all client and server systems, which leads to high personnel costs. A comprehensive "successful" penetration of the citeq data network by a virus is a possibility that most people would rather not think about. If, despite all the measures taken to protect and restore data, the data were infected and damaged, the resulting downtime and the cost of restoration of consistent data would represent a medium-sized disaster for the municipalities and thus also for many citizens in the Münster area.

Data Security – the Conclusion

The threat posed by hackers, viruses and worms means that extensive security technology is necessary. This results in high financial investment that must be paid for by the municipalities and thus by the citizens. For this reason, it is surprising that hacking into other people's computers and the distribution of viruses and worms are often regarded as trivial offences. The public still considers attacks by hackers to be a type of online computer game. For the operators of computer networks, the only hope is that the developers of antivirus software will continue to keep up with their anonymous challengers at innumerable computers throughout the world. Otherwise there will be a rude awakening at some stage.

vERBINDUNG hERGESTELLT cONNECTION eSTABLISHED

Evrim Sen

eXE

Die Drehtür drehte sich und ich kam am anderen Ende hinaus. Ich wusste zunächst nicht, wo ich überhaupt war, als ein Mann in grauer Hose und einem weißen Hemd mir eine Scanpistole an die Stirn hielt und dann mit hastigen und schnellen Handgelenkbewegungen signalisierte, dass ich nun weitergehen sollte. Im Eingangsbereich herrschte hektische Betriebsamkeit. Die Menschen, die von der Drehtür ausgespuckt wurden, liefen erst mit der Stirn gegen die Scanpistole, dann zu den Expressaufzügen in der Mitte des Gebäudes. Ich befand mich mitten in einem großen Unternehmen und wusste nicht, wie ich dort hineingeraten war.

Herr Einfach, ein in grauer Uniform gekleideter Sicherheitsmann, schlank und etwas mager, scannte mit einem kleinen Handscanner, den er wie eine Pistole hielt, jeden Ein- und Austretenden nach Abstammung, Zeitpunkt des Eintritts, Zielort und Zweck. Ich dagegen hatte weder einen Barcode auf der Stirn, noch wusste ich, was meine Aufgabe war. Und trotzdem war ich hier. Neugierig blickte ich nach unten zu meinem Körper, um mich selbst zu erkunden. Mir wurde klar, dass ich schon allein aufgrund meines bunten Anzugs dem allgemeinen Erscheinungsbild der Mitarbeiter nicht entsprach. An meiner rechten Gürtelseite trug ich eine eckige elektronische Einheit in der Größe eines mobilen Telefons, auf dem groß und deutlich „intern-extern Sendelogbuch" eingraviert war.

Mein Sendelogbuch piepste: „Log 01". In mir wuchs das Verlangen, das Gebäude so schnell wie möglich auszukundschaften. Wie ein gerade geschlüpftes Schildkrötenbaby instinktiv den Wunsch verspürt, vom Strand ins Wasser zu gelangen, lief ich zum nächsten Expressaufzug.

eXE

The revolving door revolved and I emerged at the other end. At first I had no idea where I was, as a man in grey trousers and a white shirt held a scanner to my forehead and then urgently waved me on. The entrance area was buzzing with hectic activity. The people ejected from the revolving door ran first to have their foreheads scanned and then to the express lifts in the centre of the building. I was in the middle of a big company and had no idea how I had got there.

Mr. One, a lean, thin security guard dressed in a grey uniform, scanned everyone entering and leaving with a small handheld scanner that he held like a gun. The scan was to determine their racial origin, time of entry, destination and purpose. However, I neither had a barcode on my forehead, nor did I know what my task was. Nevertheless I was here. I looked down at my body with curiosity to check myself out. I realised that my brightly-coloured suit alone meant that I did not match the general appearance of the workers around me. On my belt, on my right side, I was wearing a square electronic unit the size of a mobile phone. "Internal-external transmission logbook" was engraved in large, clear letters on it.

My transmission logbook beeped: "Log 01". I experienced the need to investigate the building as soon as possible. In the same way that a freshly-hatched baby turtle instinctively feels the desire to go into the sea from the beach, I ran to the nearest express lift.

IOG 01

Das Unternehmen war auf insgesamt acht Etagen verteilt. Mitarbeiter in langweiligen grau-schwarzen Anzügen benutzten die insgesamt vierundsechzig zur Verfügung stehenden Expressaufzüge, um von Etage zu Etage zu gelangen. Doch mir fiel auf, dass auch andere wohl zufällig hineingeratene Menschen bunte Anzüge trugen. Es waren unterschiedliche Gestalten, jung und alt, teilweise ebenfalls mit Sendelogbüchern ausgestattet.

Die Abteilungen waren in ständiger Interaktion miteinander. Sie telefonierten, faxten oder schickten sich Botschaften über ihre Arbeitsplätze. Einige Mitarbeiter waren notorische Raser. Sie hasteten durch die engen Flure hin und her, oftmals mit dem Ergebnis, dass sie aufeinander stießen und bewegungslos im Flur liegen blieben.

Das Desinteresse der Mitarbeiter gegenüber meinem Tun lag wohl auch daran, dass ich über die Fähigkeit verfügte, mich perfekt anzupassen und gut zu verstecken. So war es mir zum Beispiel sogar möglich, mich in einer Aktentasche zu verbergen.

IOG 01 eNDE

IOG 02

Die Sicherheitsabteilung hatte in den letzten Tagen einigen Anlass zur Sorge. Ihr war zu Ohren gekommen, dass immer wieder Unbefugte in das Gebäude eingedrungen waren. Man war sich einig, dass es sich in erster Linie um bunt gekleidete Menschen handelte, die den Sicherheitsscan des *Herrn Einfach* am Haupteingang offensichtlich ohne weiteres passiert hatten. Die meisten taten das nicht nur, um sich in den Büroräumen einzuquartieren. Sie hielten sich auch an ganz unscheinbaren Orten des Gebäudes auf, wie beispielsweise unter Tischen oder in Besenkammern.

In der Pressestelle hatte man Personen in Aktenschränken entdeckt, die dort offensichtlich seit Monaten unbemerkt lebten. Sie ernährten sich hauptsächlich von Abfällen aus den Papiereimern, verspeisten Kugelschreiber und hinterließen zudem überall dort ihre Essensreste, wo sie sich gerade aufhielten.

Eine unglaubliche Neugierde trieb mich an, Schränke zu öffnen. So entdeckte ich, dass sich dort nicht nur bunt gekleidete Menschen aufhielten, sondern auch Mitarbeiter mit Barcodes auf der Stirn, die sich anscheinend schon seit Jahren versteckt hielten.

IOG 02 eNDE

IOG 01

The company was on a total of eight floors. Workers in dull grey-black suits used the total of sixty-four express lifts to travel from floor to floor. But I noticed that other people, who had presumably also entered by accident, were wearing brightly-coloured suits. They represented a good mix of people, young and old. Some also had transmission log books.

The departments interacted continuously. They phoned, faxed or sent each other messages about their workplaces. Some workers were notorious speed merchants. They rushed back and forth through the narrow corridors, often with the result that they bumped into each other and lay motionless on the floor.

The workers' lack of interest in my activities was probably because I was able to blend in perfectly and conceal myself well. For example, I even managed to hide in a briefcase.

IOG 01 eND

IOG 02

The Security Department had some reason for concern in the last few days. It had heard that unauthorised persons had repeatedly entered the building. There was agreement that these were primarily people in brightly coloured clothes who had obviously passed *Mr. One*'s security scan at the main entrance without being detected. Most people did this not only to take up residence in the offices. They also stayed in very unprepossessing locations in the building such as under tables or in broom cupboards.

In the press office, people had been found in filing cabinets and had obviously been living there unnoticed for months. They lived mainly off rubbish from the wastepaper baskets, ate ballpoint pens and also left the remains of their food wherever they happened to be.

An incredible curiosity drove me to open cabinets. I discovered that not only people in brightly-coloured clothes but also workers with barcodes on their foreheads were living in the cabinets. The latter had apparently been hiding there for years.

IOG 02 eND

IOG 03

Die Mitarbeiter vermissten immer wieder wichtige Papierdokumente, deren Überbleibsel manches Mal stückchenweise in den Büros verstreut wiedergefunden wurden. Selbst als Aktenschränke sich wie von Geisterhand öffneten und daraus Menschen emporstiegen, mit denen man sonst nie verkehrte, äußerte niemand einen Verdacht. Als später ein Mitarbeiter aus der Rechnungsabteilung auf unerklärliche Weise im Geschirrspüler verschwand, war man auch nur deswegen beunruhigt, weil man glaubte, Zeuge des Personalabbaus geworden zu sein. Zu diesem Zeitpunkt war die Existenz der bunten, kuriosen Menschen eben noch nicht bis in das Bewusstsein der Mitarbeiter vorgedrungen.

IOG 03 eNDE

IOG 04

Der Vorstand war natürlich überhaupt nicht von der Vorstellung angetan, dass sich Fremde in ihren Aktenschränken aufhalten konnten. Die Lösung dieses Problems sollte der neue Sicherheitsbeauftragte *Herr Zweifach* bieten. Er erhielt neben *Herrn Einfach* den Auftrag, vor dem Haupteingang des Gebäudes niemanden mehr Eintritt zu gewähren, der Schuhe trug. Die Eindringlinge, die sich unerwünscht in den Bürogebäuden tummelten, so hatte man in der Sicherheitsabteilung als eindeutiges Identifizierungs-Merkmal festgestellt, würden Schuhe tragen. Anfänglich gab es noch einige Missverständnisse, als *Herr Zweifach* auch echten Mitarbeitern und Kunden den Eintritt in das Gebäude verwehrte. Trotzdem war die Sicherheitsabteilung voll des Lobes für die Arbeit von *Herrn Zweifach*.

IOG 04 eNDE

IOG 03

The workers kept missing important paper documents, the remains of which were sometimes found in pieces scattered throughout the offices. Even when filing cabinets opened as if by magic and people climbed out with whom workers otherwise had nothing to do, no one seemed suspicious. When a worker from the Accounts Department later disappeared inexplicably in the dishwasher, other workers expressed concern only because they believed they had witnessed a staff cut. At this time, the workers had simply not yet become aware of the existence of the strange, brightly-clothed people.

IOG 03 eND

IOG 04

The Board of Directors was naturally not at all pleased to learn that unauthorised persons were able to live in their filing cabinets. The new security guard, *Mr. Two*, was to be the solution to this problem. He and *Mr. One* were given the task of standing outside the main entrance to the building and preventing anyone wearing shoes from entering. The Security Department had decided that the unauthorised residents wreaking havoc in the offices would share the common identifier that they wore shoes. Initially there were a few misunderstandings as *Mr. Two* refused to allow even genuine workers and customers to enter the building. Nevertheless, the Security Department was full of praise for *Mr. Two's* work.

IOG 04 eND

IOG 05

Nun gelangten offensichtlich keine neuen unerwünschten Gäste mehr in das Unternehmen. Die noch in den Schränken und Aktentaschen Wohnenden mussten jedoch auch rückwirkend beseitigt werden. Es waren die Mitarbeiter des Bereichs Design, die als Erste selbst Hand anlegten, dabei jedoch dummerweise auch Mitarbeiter der Rechnungsabteilung versehentlich als ungebetene Gäste entlarvten und sie im Geschirrspüler verschwinden ließen. Ich hatte mir zwischenzeitlich aus reinem Selbsterhaltungstrieb heraus angewöhnt, einen großen Bogen um den Geschirrspüler zu machen, der sich in der Küche der Cafeteria im Erdgeschoss befand.

Um die Designabteilung schließlich von ihrer schweren Verantwortung zu entlasten, traf die Sicherheitsabteilung eine Entscheidung, die den Kuriositäten endlich ein Ende bereiten sollte. Die Reinigungsfirma Cleanfit war ihre Antwort auf die Misere. Cleanfit-Mitarbeiter in weißen Anzügen hatten täglich nach Menschen Ausschau zu halten, die nicht in das Unternehmen gehörten. Diese wurden dann mit allerdings reichlich rüden Methoden beseitigt. Das Schicksal der zwanghaften Kugelschreiber- und Papierfresser war somit besiegelt.

IOG 05 eNDE

IOG 06

Hin und wieder kam es vor, dass Cleanfit-Angestellte auch ganze Papierordner aus den Schränken ausräumten, obwohl ihnen wohl niemand diese Aufgabe erteilt hatte. Doch selbst solche Fehl-Cleanaktionen wurden von einigen Mitarbeitern als positiv aufgenommen und mit dem Vermerk versehen, man habe endlich wieder Platz in den Aktenschränken. Tatsächlich dachten einige Abteilungen, diese Maßnahmen seien beabsichtigt gewesen.

IOG 06 eNDE

IOG 05

Clearly, no new undesired visitors were entering the company any more. However, those living in the cabinets and briefcases also had to be removed. The workers in the design area were the first to take action. However, stupidly they also exposed workers from the Accounts Department as uninvited visitors by mistake and disposed of them in the dishwasher. In the meantime, I had fallen into the habit, purely for reasons of self-preservation, of keeping well away from the dishwasher in the kitchen of the cafeteria on the ground floor.

Finally, to unburden the Design Department of its weighty responsibility, the Security Department made a decision that was intended to put an end to the strange intruders. The cleaning company Cleanfit was its answer to the catastrophic situation. Every day, Cleanfit workers in white suits were to look out for people who did not belong in the company. They would then be removed, and with extremely crude methods. The fate of the compulsive pen and paper munchers was thus sealed.

IOG 05 eND

IOG 06

Every now and then, Cleanfit employees would also clear out entire files from the cabinets although presumably no one had given them this task. However, even such incorrect cleaning work was received positively by some workers. They commented that they finally had space in the filing cabinets again. Some departments actually thought that these measures were intentional.

IOG 06 eND

IOG 07

Seit Cleanfit auch den Akten den Garaus zu machen begann, schleppten einige Mitarbeiter ihre Akten in schweren Umzugskartons mit nach Hause. Sie hatten verständlicherweise Angst, sie könnten der nächsten Cleanaktion zum Opfer fallen. Obwohl die Bedrohung durch die unerwünschten Aktenfresser eigentlich der Vergangenheit angehörte, saß die Bestürzung noch tief in den Köpfen. Und so geschah es, dass die Sicherheitsabteilung das Protokoll von *Herrn Einfach* über die Auslagerungen von Aktenordnern fehlinterpretierte. Alarmiert sahen sie darin einen Fall von Diebstahl und Spionage; und dies, obwohl die Akten ja kurz darauf wieder auftauchten. Tatsächlich hatten die Mitarbeiter ihre Akten ja lediglich schützen wollen. Also wurde am Ende eine weitere, – wie mir schien – etwas dürftige Maßnahme zur Verhinderung der *Aktenauswanderung* beschlossen. *Herr Dreifach*, der neue Sicherheitsbeamte, *enterlaubte* den Ein- und Ausgang von Akten, während *Herr Zweifach* nach wie vor für Schuhlosigkeit sorgte und *Herr Einfach* die Ein- und Austretenden in alter Manier mit seiner Scanpistole abarbeitete. Die Folge waren große Staus im Eingangsbereich, denen man wiederum damit zu entgegnen versuchte, dass man eine Drehtür installierte, die schneller war als alle ihre Vorgänger. Denn die neue Drehtür V2.0 konnte parallel mehrere Mitarbeiter in einer Drehtürkammer transportieren. Letztendlich führte diese Maßnahme jedoch zu keinerlei Verbesserung, da *Herr Einfach* weiterhin jeden Einzelnen nur mit der bisherigen Geschwindigkeit scannen konnte.

IOG 07 eNDE

IOG 08

Obwohl die Putzarbeiter sich nun endlich an ihre Anweisung hielten, keine Akten zu *cleanen*, war die Besorgnis der Mitarbeiter weiterhin stark verbreitet, man könne Akten verlieren. Die *Enterlaubung* der Aktenwanderung hinderte die Mitarbeiter aber auch daran, die bereits ausgelagerten Akten zurückzubringen. Sowohl beim Betreten als auch Verlassen des Unternehmens wurden die Inhalte aller mitgeführter Umzugskartons von *Herrn Dreifach* herausgenommen, vernichtet und durch neue Akten versehen und mit dem Vermerk ersetzt: „Verdächtige Akte entdeckt und gelöscht". Zudem war es vielen Schuhträgern nun nicht mehr möglich, das Unternehmen zu verlassen. Die Mitarbeiter dachten im Übereifer, dass Cleanfit und unerwünschte Gäste nur jene Schränke finden könnten, die auch an leicht einsehbaren Orten stünden. So verschleppten sie ihre Schränke und ließen sie von Hilfskräften an ungewöhnlichen oder weniger frequentierten Orten aufstellen. Dies hatte natürlich zur Folge, dass sich andere Mitarbeiter über die über Nacht bei ihnen aufgetauchten fremden Schränke beschwerten. Die Schrankwanderung wurde völlig missinterpretiert. Der neue Sicherheitsbeamte *Herr Vierfach* erhielt deshalb neben *Herrn Dreifach*, *Zweifach* und *Einfach* den Auftrag, keine Lieferanten mehr in das Unternehmen hineinzulassen, da man zunächst glaubte, es seien fremde Schränke von außen hineingebracht worden. Die Sicherheitsabteilung ging somit von Sabotage aus.

IOG 08 eNDE

IOG 07

Since Cleanfit also began to do away with files, some workers schlepped their files home with them in heavy removal boxes. Understandably, they feared that they could be the victim of the next cleanup. Although the threat posed by the undesired file munchers was now a thing of the past, the consternation was still deeply felt. And it came to pass that the Security Department misinterpreted *Mr. One's* report on the removal of files. With alarm, they saw only theft and espionage, even though the files reappeared shortly afterwards. The workers had actually only wanted to protect their files, of course. Finally, another measure, rather pathetic in my opinion, to prevent the *emigration of files* was decided. *Mr. Three*, the new security guard, *disallowed* the entry and departure of files, while *Mr. Two* continued to ensure that no one wore shoes and *Mr. One* scanned people entering and departing with his scanner as before. Consequently, there was great congestion in the entrance area. An attempt was made to counter this by installing a revolving door that was faster than all its predecessors. The new revolving door V2.0 was able to transport several workers in parallel in one chamber. In the end, however, this measure did not improve things at all as *Mr. One* was still able to scan each individual only at the same speed as before.

IOG 07 eND

IOG 08

Although the cleaning workers finally followed their instructions not to *clean* files, there was still widespread concern among the company's workers that they might lose files. But the *disallowance* of file migration also prevented employees from bringing files they had already removed back again. Both when entering and when leaving the building, the contents of all removal boxes were removed and destroyed by *Mr. Three* and replaced with new files. The boxes were then marked: "Suspicious file discovered and deleted". It was also no longer possible for many shoe wearers to leave the company. The workers thought that Cleanfit and undesired visitors could only find cabinets that were at easily visible locations. Therefore, they moved their cabinets and had assistants place them in unusual or less-frequented locations. The natural consequence of this was that other employees complained about the cabinets that suddenly turned up overnight in their departments. The cabinet migration was completely misinterpreted. The new security guard, *Mr. Four*, was therefore instructed, along with *Messrs. Three, Two* and *One*, not to allow suppliers into the company any more as it was initially thought that new cabinets had been introduced from outside. The Security Department thus assumed sabotage had taken place.

IOG 08 eND

IOG 09

Von den neuen Geschehnissen alarmiert, wurden weitere *Enterlaubungen* angeordnet. Fast jeder Mitarbeiter erhielt nun einen persönlichen Sekretär, der ähnliche Aufgaben erledigte, wie die Herren Vielfächer. Diese Maßnahme führte jedoch leider auch dazu, dass selbst angekündigten Kunden vor dem Eingang des Büros der Zugang verwehrt wurde, wenn sie überhaupt das Glück hatten, durch den Haupteingang des Gebäudes hineinzugelangen, was nur völlig schuhfrei möglich war. Zu vielen Abteilungen konnte man telefonisch gar nicht mehr durchdringen, da man mit der Ansage „Anrufer unbekannt" zurückgewiesen wurde. Entsprechend wurden selbst Schreiben an das Unternehmen mit dem Vermerk „Absender unbekannt" zurückgestellt.

IOG 09 eNDE

IOG 10

Trotz all dieser Anstrengungen war es einigen neuen kuriosen Personen gelungen, in das Unternehmen einzudringen. Anfangs wusste man nicht, wie dies möglich sein könnte, schließlich kam man ja nur schuhlos hinein. Bald folgerte man, dass Schuhfreiheit nicht das einzige Erkennungsmerkmal für den Ausschluss von kuriosen Menschen sein durfte, hatten doch einige noch kuriosere Gestalten schlichtweg von vornherein gar keine Schuhe angezogen und waren deshalb auch anstandslos hineingelassen worden. Wie sich diese unerwünschten Gäste trotz der Geheimhaltung im Unternehmen so schnell anpassen konnten, blieb der Sicherheitsabteilung allerdings ein Rätsel.

Zeitweise gab es einen regelrechten Ansturm unbekannter Gäste, obwohl die Herren Vielfächer konzentriert arbeiteten. Wenn solche nicht identifizierbare Gestalten in Massen auf das Unternehmen einstürmten, konnte es immer wieder gelingen, sich durch den Sicherheitscheck durchzuschmuggeln, teilweise sogar auch mit Schuhen.

Einige hatten sich selbst in weiße Anzüge geworfen, als Cleanfit-Angestellte getarnt, und liefen in dieser Aufmachung ungestört im Unternehmen umher. Sie konnten dann, ohne jegliche Aufmerksamkeit zu erregen, ihrer altbekannten Beschäftigung nachgehen, Akten und Schreibutensilien zu verspeisen und sich dabei ungestört in den Aktenschränken aufhalten.

Ein heilloses Durcheinander machte sich breit. Die Rechnungsabteilung zögerte nicht lange, hämisch mit dem Finger auf die Designabteilung zu verweisen. Andere Abteilungen machten die Controllingabteilung dafür

IOG 09

Alarmed by the latest events, further *disallowances* were introduced. Virtually every worker was now assigned a personal secretary who performed similar tasks to those performed by the security guards. However, this measure unfortunately had the result that even customers who were expected were refused entry at the door of the office, assuming they had managed to get through the main entrance to the building, which was only possible without shoes. Many departments could not even be reached by phone now. Callers would be rejected with the message "caller unknown". Similarly, even letters to the company were returned, marked "sender unknown".

IOG 09 eND

IOG 10

Despite all these efforts, some new strange people had succeeded in entering the company. Initially, no one knew how this could be possible. It was only possible to get in without shoes on, after all. It was soon concluded that shoes could not be the only way of identifying strange people as some even stranger people had never worn shoes and had thus been allowed to enter without difficulty. However, it was still a mystery to the Security Department how these uninvited visitors had been able to blend in so fast despite the secrecy in the company.

From time to time, there was a real onslaught of unknown visitors although the security guards worked hard. When such unidentifiable people flooded into the company en masse, it was always possible to slip past the security check, sometimes even wearing shoes.

Some had even put on white suits and disguised themselves as Cleanfit employees and were running around undisturbed in the company in this guise. They were then able, without arousing any attention, to pursue their old hobbies of eating files and writing implements and living undisturbed in the filing cabinets.

There was terrible confusion. The Accounts Department was quick to point a malicious finger at the Design Department. Other departments accused the Cost Control Department of inviting customers who had

verantwortlich, dass sie Kunden eingeladen hätten, die ihre Schuhe nicht auszögen. Die Sicherheitsabteilung stieß bei ihrer verzweifelten Suche nach Sicherheitslecks im Unternehmen auf immer weitere Indizien, nach denen unerwünschte Gäste und Saboteure das Unternehmen zu diffamieren versuchten.

IOG 10 eNDE

IOG 11

Später war es *Herr Siebenfach*, der als zusätzlicher Sicherheitsbeamte jeden Eindringling genauestens überprüfte. Einige Mitarbeiter hielten diese Maßnahme für übertrieben. Auch die Tatsache, dass bei einer Erkrankung von *Herrn Siebenfach* umgehend der Haupteingang verschlossen wurde, traf nicht überall auf Zustimmung. Zwar durften inzwischen wieder Schuhe getragen werden, einige der Mitarbeiter beklagten sich dennoch darüber, dass sie keine neuen, den Herren Vielfächern nicht bekannte Schuhe tragen durften. Ebenso konnte es geschehen, dass sich der Geschirrspüler aus Sicherheitsgründen nicht mehr öffnen ließ. Dafür entdeckte man gelegentlich gewaltsam gespültes Geschirr.

IOG 11 eNDE

vERBINDUNGSFEHLER

Meine Entdeckung war rein zufällig. Ein von *Herrn Siebenfach* beauftragter Helfer stellte mir eine Reihe eigentümlicher Fragen, die ich alle nicht beantworten konnte. Mein Sendelogbuch wurde unverschämterweise zerstört, noch bevor ich erklären konnte, dass ich nicht zu den Aktenfressern gehörte. So sehr ich mich auch dagegen wehrte, fand ich mich am Ende doch im Geschirrspüler wieder. Die letzte Meldung, die der Helfer abschickte, konnte ich gerade noch entschlüsseln. Aber wie sehr ich es auch aus dem Geschirrspüler heraus versuchte, ich konnte sie nicht mehr verhindern:

„Trojanisches Pferd Spyman in Adresse 45 gefunden und gelöscht."

vERBINDUNG vERLOREN

not removed their shoes. In its desperate search for security leaks in the company, the Security Department discovered increasing indications that uninvited visitors and saboteurs were trying to defame the company.

IOG 10 eND

IOG 11

Later it was *Mr. Seven* who carefully checked every intruder as an additional security guard. Some workers considered this measure excessive. And the fact that the main entrance was immediately locked when *Mr. Seven* fell ill was not met with universal agreement. Although it was now permitted to wear shoes again, some workers still complained that they were not allowed to wear any new shoes not known to the security guards. From time to time, it also happened that the dishwasher could not be opened for security reasons. On the other hand, workers occasionally discovered violently washed dishes.

IOG 11 eND

cONNECTION ERROR

My discovery was purely by chance. An assistant of *Mr. Seven* asked me a number of odd questions, none of which I was able to answer. My transmission logbook was shamelessly destroyed even before I was able to explain that I was not a file muncher. Although I struggled, I ended up in the dishwasher. I was just able to decode the last message that the assistant sent. But however much I tried from the dishwasher, I was unable to stop it:

Trojan horse Spyman found in address 45 and deleted.

cONNECTION LOST

Jonas Dahlberg: Safe Zones

Ralf Christofori

Die Logik der Überwachung operiert auf der machtvollen Grundlage einer zutiefst asymmetrischen Relation zwischen Beobachter und Beobachtetem – quantitativ, vor allem aber qualitativ. Dem Modus des aktiven Beobachtens korrespondiert auf der anderen Seite der Zustand eines offensichtlich passiven Beobachtetwerdens. Wie sehr jedoch diese Logik gerade auf die Möglichkeit eines aktiven Zustands des Beobachtetwerdens abzielt, darauf hat Michel Foucault in seiner viel zitierten Abhandlung *Überwachen und Strafen* hingewiesen. Zwar beruhe das „Disziplinierungsmodell" des Panopticons, Ende des 18. Jahrhunderts von Jeremy Bentham erdacht, in erster Linie auf der machtvollen Instanz des Beobachtens, im Grunde aber genüge schon „die Schaffung eines bewussten und permanenten Sichtbarkeitszustandes beim Gefangenen, der das automatische Funktionieren der Macht sicherstellt".[1] Mit anderen Worten: Ob der Gefangene tatsächlich beobachtet wird, ist demzufolge zweitrangig. Es genügt schon, ihn gewissermaßen in einen aktiven Zustand des Beobachtetwerdens versetzt zu haben.

Ob per Lauschangriff, Video oder vermittels digitaler Filter – mit der technologischen Entwicklung haben sich in den vergangenen Jahrzehnten auch die Möglichkeiten der telematischen Überwachung potenziert.

Und noch immer zielen sie auf das Bewusstsein ab, dass potentiell jeder und jede immer und überall beobachtet werden kann. Innerhalb der Privatsphäre genauso wie im öffentlichen Raum. Jonas Dahlbergs Arbeit *Safe Zones* konstruiert eine solche Beobachtungssituation, und er verortet sie innerhalb der empfindlichen Privatsphäre einer öffentlichen Toilette. Vor dem Eingang zum Toilettenbereich ist ein Monitor platziert, das Bild zeigt den Blick in die Toilettenkabinen oder auf die Pissoirs. Der Betrachter und potentielle Benutzer dieser Toiletten wird so mit einer Beobachtungssituation konfrontiert, an der er zunächst als Beobachter, dann – sobald er sich auf die Toilette begibt – auch als Beobachteter teilnimmt.[2] Die „sichere Zone" erweist sich als unsicher, der Gang zur Toilette wird scheinbar live und für alle anderen Betrachter sichtbar – wäre da nicht jene vermittelnde Ebene, die Dahlberg gewissermaßen zwischen dem übertragenen Bild und dem realen Raum einzieht. Die Überwachungskamera, die das Bild produziert, wird nichts von der Privatsphäre der realen Toiletten verraten, denn sie zeigt nur ein kleines Architekturmodell, das dem tatsächlichen Toilettenbereich nachgebildet ist.

Diese Ebene, die man als eine Art Scheinrealität bezeichnen könnte, entschärft die Situation entscheidend. Gleichzeitig aber lenkt der Künst-

The logic of surveillance operates on the powerful basis of a deeply asymmetrical relationship between the observer and the observed. This applies quantitatively, but, above all, qualitatively. The mode of active observation has its counterpart in the obviously passive state of being observed. However, the extent to which this logic aims at the possibility of an active state of being observed was referred to by Michel Foucault in his much-quoted treatise *Discipline and Punish*. While the "model of discipline" of the Panopticon, devised at the end of the eighteenth century by Jeremy Bentham, is primarily based on the powerful institution of observation, "the creation of a conscious and permanent state of visibility of the prisoner to ensure the automatic functioning of power" is essentially sufficient.[1] In other words: Whether the prisoner is actually observed is consequently of secondary importance. It is sufficient to have placed him in an active state of being observed.

Whether by bugging, video or digital filters, developments in technology in recent decades have increased the potential for telematic surveillance. And they continue to aim to create the feeling that, potentially, everyone can be observed at all times and in all places. This applies equally in private and in public. Jonas Dahlberg's work *Safe Zones* constructs such an observation situation, and he locates it within the sen-

sitive private area of a public toilet. Before the entrance to the toilet area is a monitor. Its image shows a view into the toilet cubicles or of the urinals. The observer and potential user of these toilets is thus confronted with an observation situation in which he participates first as an observer and then, when he enters the toilet, also as an observee.[2] The "safe zone" turns out to be unsafe. The visit to the toilet is apparently visible live for all other observers, were it not for the mediating level that Dahlberg integrates between the image shown and the real space. The surveillance camera that produces the image reveals nothing of the private area in the real toilets because it shows only a small architectural model of the actual toilet area.

This level, which could be called a sort of mock reality, defuses the situation dramatically. At the same time, however, the artist draws our attention to those areas in which there is an asymmetry between observing and being observed, as mentioned above, and also that state of mind which considers being observed to be an active state. As the observer, we use a powerful instrument that subsequently turns out to be a fake. As the observee, however, we are able to understand this technical arrangement and believe that we are safe. While this technical understanding may give us superficial relief, the possibility of being ob-

ler damit die Aufmerksamkeit in jene Sphären, wo es zum einen um die genannte Asymmetrie von Beobachten und Beobachtetwerden geht, zum anderen um jenes Bewusstsein, welches das Beobachtetwerden als einen aktiven Zustand begreift. Als Beobachter bedienen wir uns des machtvollen Instruments, das sich in einem zweiten Schritt als Fake herausstellt. Als Beobachtete wiederum können wir diese technische Anordnung nachvollziehen und uns in Sicherheit wähnen. Mag uns dieser technische Nachvollzug auch vordergründig erleichtern, weit stärker wirkt allein schon die Möglichkeit des Beobachtetwerdens. Jonas Dahlberg setzt dieses Potential gezielt ein, und zwar als Teil jenes „bewussten und permanenten Sichtbarkeitszustandes", der unsere Handlungen, unser Gewissen, unsere innere Sicherheit und nicht zuletzt auch diesen unseren Toilettengang bestimmen wird. Ob wir dabei tatsächlich beobachtet werden, ist also zweitrangig. Es genügt schon, uns in einen aktiven Zustand des Beobachtetwerdens versetzt zu haben.

1 Michel Foucault: Überwachen und Strafen. Die Geburt des Gefängnisses, Frankfurt am Main 1977, S. 258.
2 Über den Perspektivwechsel vom Beobachter zum Beobachteten vgl. Jonas Dahlberg in: Mats Stjernstedt: Under Surveillance: A Conversation with Jonas Dahlberg, in: Nordic Institute for Contemporary Art (Hrsg.), Info 1/02, o. P.

served has a much greater effect. Jonas Dahlberg uses this possibility concertedly as part of that "conscious and permanent state of visibility" that will determine our actions, our conscience, our inner security and not least also this visit to the toilet. Whether we are actually observed is therefore of secondary importance. It is sufficient to have placed us in an active state of being observed.

1 Michel Foucault: Überwachen und Strafen. Die Geburt des Gefängnisses, Frankfurt am Main (Suhrkamp) 1977, p. 258
2 On the change of perspective from observer to observee, cf. Jonas Dahlberg in: Mats Stjernstedt: Under Surveillance: A Conversation with Jonas Dahlberg, in: Nordic Institute for Contemporary Art (ed.), Info 1/02, o. P.

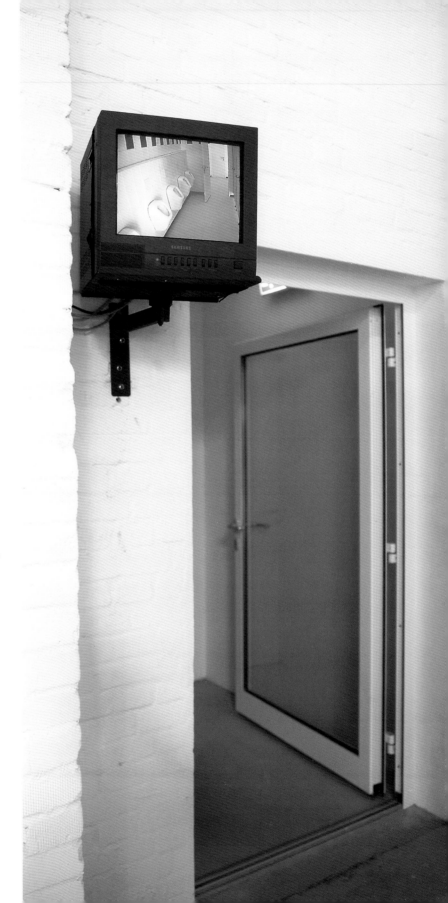

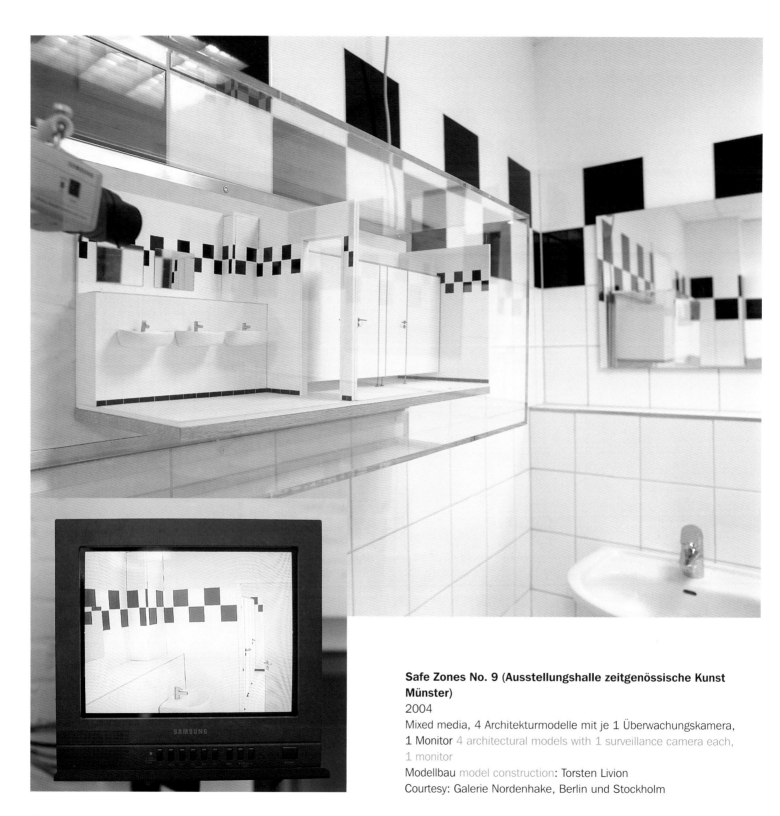

Safe Zones No. 9 (Ausstellungshalle zeitgenössische Kunst Münster)
2004
Mixed media, 4 Architekturmodelle mit je 1 Überwachungskamera, 1 Monitor 4 architectural models with 1 surveillance camera each, 1 monitor
Modellbau model construction: Torsten Livion
Courtesy: Galerie Nordenhake, Berlin und Stockholm

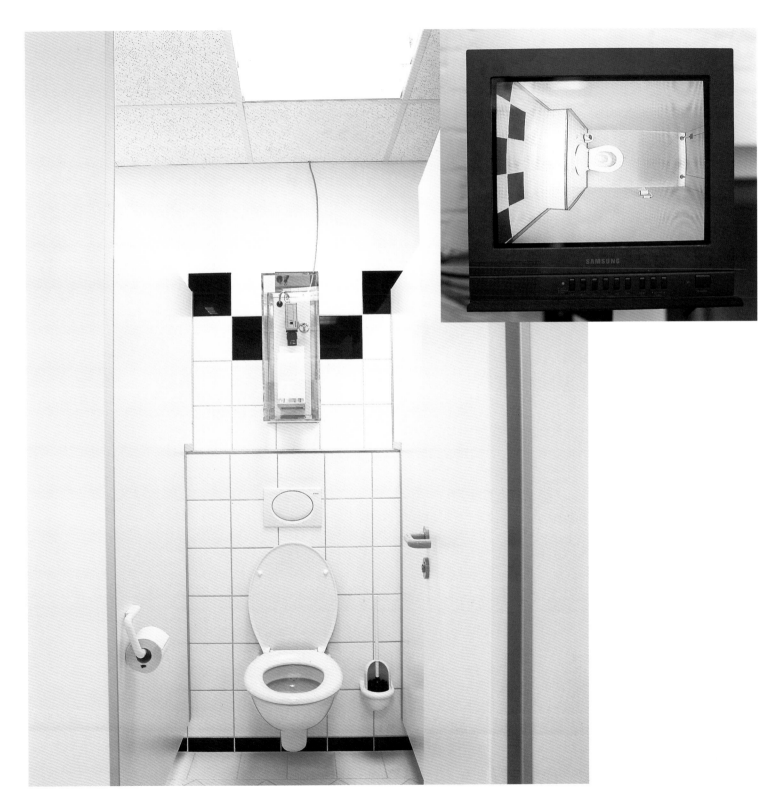

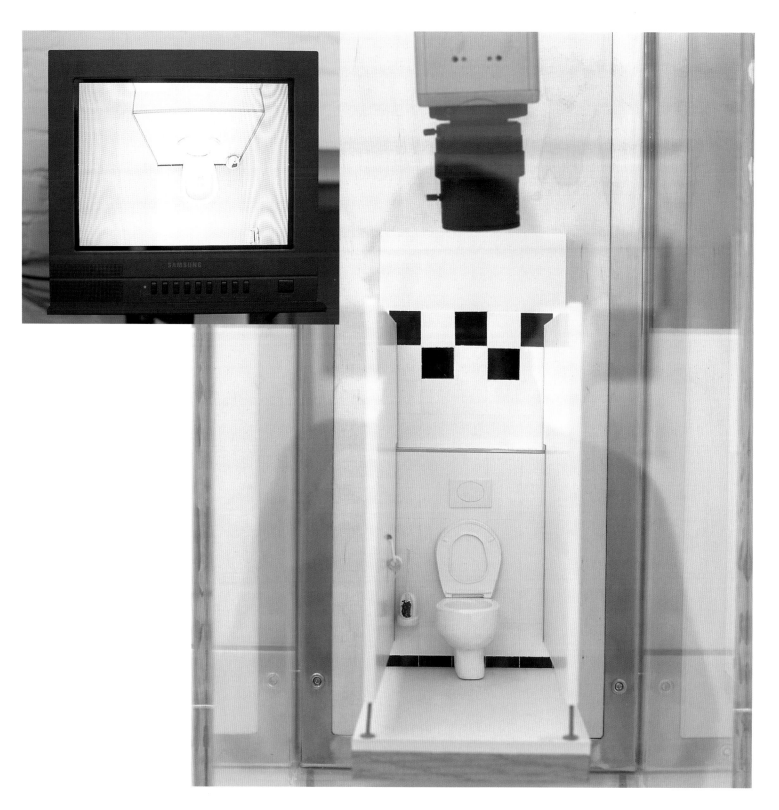

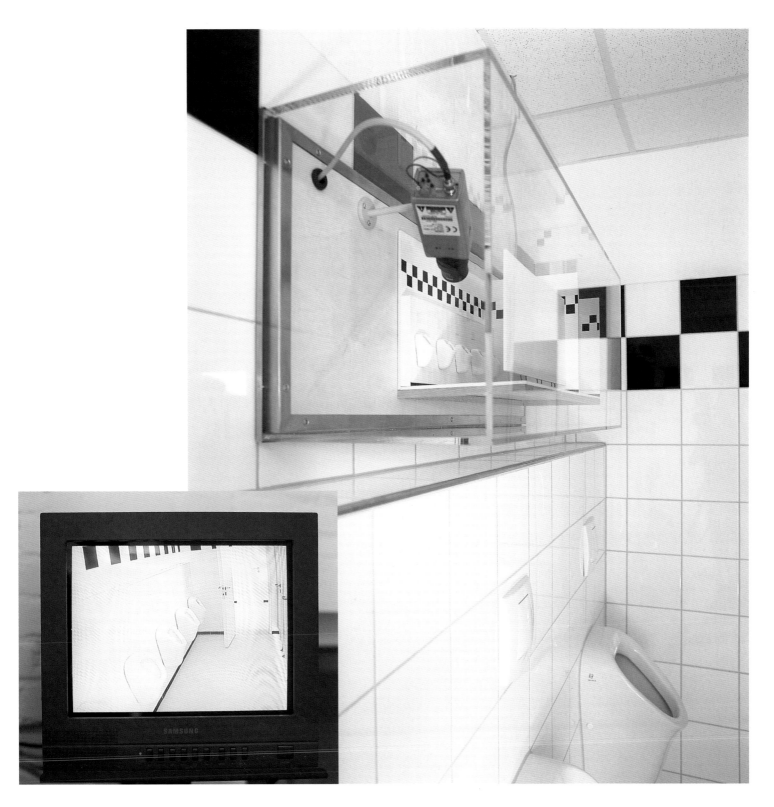

Andreas Köpnick: Das U-Boot-Projekt

Martin Henatsch

Ein in magisches Halbdunkel getauchter Raum: mittig darin aufgestelzt, wie ein Sarkophag in einer Grabkapelle, ein bläulich schimmerndes Aquarium mit dem etwa ein Meter langen Modell eines Atom-U-Bootes. Dieses versucht immer wieder, den mit knapp zwei Meter Länge viel zu engen Abmaßungen des Aquariums zu entkommen. Sein Vorwärtsdrang wird jedoch von der gläsernen Front des Aquariums in steter Regelmäßigkeit gestoppt und zurückgeworfen.

Der Mikrokosmos dieses U-Bootes ist vor allem von Bildern bestimmt. Die hintere Front des Aquariums dient in stetem Wechsel als Projektionsfläche zweier Abbildungen: der aus dem Jahr 1514 stammenden Radierung *Melancholia* von Albrecht Dürer sowie eines tibetanischen *Kalachakra Mandala*. Weitere Projektionen auf die umliegenden Wände zeigen das U-Boot in Frontansicht vor dem Hintergrund der beiden wechselnden Andachtsbilder. Sie werden gespeist von einer kleinen im Bug des Schiffs eingebauten Videokamera, die mit ihrer Ausrichtung auf die verspiegelte Vorderwand des Aquariums die ständigen Hin- und Rückfahrten des Bootes dokumentiert.

Doch der Bildhintergrund im Aquarium entspricht nicht dem Bild der Videoansicht. Wenn dort die blau-grau schimmernde Engelsgestalt Dü-rers erscheint, wird das Aquarium vom warmen Rot des ornamentalen Mandala erfüllt oder umgekehrt. Die Erklärung hierfür liegt in der paarigen Anlage des Aquariums. Neben dem in der Ausstellung präsentierten U-Boot-Becken existiert ein zweites identisches Aquarium an einem anderen wechselnden Ort: im fernen Osten, in einem anderen Land oder auch nur in einer anderen Stadt. Auch dort nimmt ein U-Boot mit gleicher Vergeblichkeit Fahrt auf das verspiegelte Ende seiner beschränkten Welt. Doch während in der Ausstellung der Dürer-Stich die Rückseite des Aquariums ausfüllt, ist per Internetschaltung gesteuert an dem anderen Ort das fernöstliche Bild zu sehen. Zur gleichen Zeit wird dort das hiesige U-Boot mit dem Dürer-Stich im Hintergrund an die Wand projiziert. Die beschriebene Videoprojektion stammt also nicht aus der Bugkamera des in der Ausstellung sichtbaren U-Boots, sondern wird von dem geheimnisvollen und weit entfernten Doppelgänger aufgenommen.

Deutlich wird diese kuriose Koppelung zweier Bassins vor allem an Hand der ständigen Veränderung ihrer Wasserstände. Wie in U-Boot-üblichen Ballasttanks füllt ein Pumpsystem das Aquarium in stetem Wechsel bis zur Obergrenze mit Wasser, um es daraufhin langsam trocken fallen zu lassen und erneut mit Wasser zu füllen, usw. Bei abge-

A room plunged into magical semi-darkness. Mounted in the middle of the room, like a sarcophagus in a funeral chapel, is an aquarium. It shimmers with a bluish light and contains a model of a nuclear submarine, roughly one metre long. The submarine tries again and again to escape from the restrictive dimensions of the aquarium, which is just under two metres long. However, its forward propulsion is repeatedly stopped and repelled by the glass front of the aquarium.

The microcosm of this submarine is mainly determined by images. The rear end of the aquarium acts as a projection surface for two alternating pictures, the 1514 etching *Melancholia* by Albrecht Dürer and a Tibetan *Kalachakra Mandala*. Further projections on the surrounding walls show a front view of the submarine against the background of the two alternating devotional pictures. They are fed from a small video camera built into the bow of the submarine that, with its orientation towards the mirrored front wall of the aquarium, documents the continuous to-ing and fro-ing of the submarine.

However, the background picture in the aquarium is not the same as that in the video. When Dürer's shimmering bluish-grey angel figure appears in the video, the aquarium is filled with the warm red of the orna-mental Mandala or vice versa. The explanation for this is that the aquarium is one of a pair. In addition to the submarine tank shown in the exhibition, there is a second, identical aquarium at another impermanent location. This may be in the Far East, in another country or maybe in another city in Germany. In the second aquarium, another submarine also tries in vain to escape the confines of its world by sailing towards its mirrored end. However, while the Dürer engraving fills the rear side of the aquarium in the exhibition, the oriental picture can be seen in the other location. This is controlled via the Internet. At the same time, the submarine here, with the Dürer engraving in the background, is projected on the wall of the aquarium in the other location. So the video projection described above is not from the bow camera of the submarine visible in the exhibition but is being filmed by the mysterious, distant doppelgänger.

This curious linkup of two tanks is made most clear by the continuous variation in their water levels. As in the ballast tanks common on submarines, a pump system fills the aquarium up to the very top with water and then slowly lets all the water out before filling it up again, etc. When the aquarium is empty, the submarine lies motionless on its side on the bottom. The switching between filling and emptying, which takes

pumptem Wasser liegt das U-Boot bewegungsunfähig seitlich auf dem Boden. Die parallel zum Wechsel der religiösen Diagramme stattfindende Schaltung von Zu- und Ablauf wird per Internet zwischen den beiden Aquarien geregelt: Ist Becken A gefüllt, ist das Becken B völlig leer bzw. beginnt sich gerade zu füllen, während in A der langsame, etwa 15-minütige Ablaufprozess eingeleitet wird. Auch dies ist an den Aufnahmen der Bugkameras abzulesen, die einmal eine unbewegte schräg auf dem Boden liegende U-Boot-Silhouette und das andere Mal das schwebende sich langsam nähernde oder zurückprallende Boot zeigen.

Andreas Köpnick hat eine komplexe Apparatur korrespondierender Systeme geschaffen, die sich via Internetübertragung in ständigem Abgleich befinden. Damit greift er die auch in seinem eigenen Werk angelegte Tradition des Experimentierens mit Closed-circuit-Anordnungen auf: geschlossene selbstreferentielle Systeme als künstlerische Versuchsanordnungen zur Grundlagenforschung im Bereich medialer Prozesse; die Hightech-Antwort auf eine selbstanalytische Farbfeldmalerei. Berühmtes und in vielen Varianten bis heute ausdifferenziertes Beispiel hierfür ist der Video-Buddha von Nam June Paik (1974). Eine Buddha-Plastik betrachtet ihr eigenes über eine Kamera aufgenommenes Realbild auf einem Fernsehmonitor, der wiederum auf ihn gerichtet ist. Der ontologische Grundgedanke dieser und einer ganzen folgenden Generation von Videoinstallationen: ein von außen gegebener Impuls – z. B. der Betrachter oder die Buddha-Statue – wird in einen Kreislauf

medialer Selbstbezüglichkeit überführt, die Mixtur alltäglicher Medienfluten in ihre Grundbestandteile zerlegt. Es ist die Skulptur gewordene Frage, was es heißt, sich selbst in der technischen Simulation zu sehen, seinem medial übertragenen Spiegelbild gegenüberzutreten.

Dieses Prinzip überträgt Köpnick auf seine U-Boote, wenn er mittels weltweit schaltbarer Internetverbindungen einen Kreislauf installiert: zwischen dem vor Ort installierten U-Boot, der Kameraperspektive des weit entfernten U-Bootes und dem Betrachter, der die visuelle Brücke zwischen den einzelnen Bestandteilen vollzieht. Doch zugleich wird das elementare Prinzip des Closed-circuit nicht nur ein weiteres Mal durchdekliniert, es wird durch den immensen technischen Aufwand der Abstimmung weit entfernter Standorte sowie der Pump- und Fernsteuerungssysteme für die U-Boot-Modelle auf die Spitze getrieben. Solch anfälliges System gilt nicht mehr allein der künstlerischen Grundlagenforschung, hier wird das überbordende Instrumentarium selbst zum Bedeutungsträger. Die rührselige Absurdität grenzübergreifender Kommunikation zweier U-Boote, die an langer Leine mit hospitalistisch wirkender Unermüdlichkeit der Enge ihres jeweiligen Gefängnisses zu entfliehen suchen und doch immer wieder von ihrem eigenen Spiegelbild zurückgeworfen werden, ist von bildhafter Qualität.

Der Künstler hat für sein Projekt das Modell eines atomgetriebenen U-Bootes – ein amerikanisches Pendant zu der 2000 untergegangenen russischen Kursk – gewählt, also einen realgeschichtlichen Horizont

place parallel to the alternation between the religious pictures, is controlled via the Internet between the two aquaria. If tank A is full, tank B is completely empty or is just starting to fill while the slow, roughly 15-minute emptying process is just beginning in A. This can also be seen from the bow camera videos, showing the motionless silhouette of a submarine lying diagonally on the bottom or a submarine floating on the water and slowly moving towards the end of the aquarium or bouncing back off it.

Andreas Köpnick has created a complex apparatus of corresponding systems that are in a state of continuous comparison via Internet transmission. He is following the tradition of experimenting with closed-circuit arrangements, which is also integral to his own work. These are closed, self-referential systems, used as artistic experiments for basic research in the field of media processes, the high-tech answer to self-analytical colour field painting. A famous example of this, which has appeared in many variants, is the Video Buddha by Nam June Paik (1974). A sculpture of a Buddha watches its own real-time image on a television monitor facing it. The ontological basic idea of this video installation and the entire generation of video installations that followed it is that an external impulse, for example the viewer or the Buddha

statue, is placed in a circuit of media self-reference which breaks the daily flood of media down into its constituent parts. The sculpture asks what it means to see yourself simulated by technology, to face your media mirror image.

Köpnick transfers this principle to his submarines by installing a circuit using international Internet connections between the local submarine, the camera view of the distant submarine and the viewer, who completes the visual link between the individual components. However, the elementary principle of the closed circuit is not only restated, it is pushed to the limit by the huge technical effort involved in coordinating distant locations and the pump and remote control systems for the submarine models. Such a delicate system is intended not just for basic artistic research. The excessive apparatus itself carries meaning. The sentimental absurdity of international communication between two submarines which try to flee the confines of their respective prisons with the tirelessness of caged animals and are repeatedly repulsed by their own reflections is quite vivid.

For his project, the artist has chosen a model of a nuclear submarine, a US counterpart to the Russian submarine "Kursk" which sank in 2000,

aufgespannt. Handelt es sich doch um das Modell von Booten, die auch noch nach Ende des Kalten Krieges in der lebensfeindlichen Umgebung großer Meerestiefe auf ihren Einsatz lauern und deren bloße Existenz bereits als strategischer Trumpf im globalen Machtspiel um die jeweilige nationale Sicherheit gilt: monadenhafte Satelliten, sich selbst genügende Hightech-Einheiten, nicht ortbare, von der Lebenswelt scheinbar losgelöste Unterwasserfestungen.

Andreas Köpnicks Inszenierung entlarvt den Mythos dieser schwimmenden Hochsicherheitstrakte. Nicht das fremde, eventuell feindliche Revier erscheint in deren Visier; die eigene Sicht, das eigene Spiegelbild im Lichte der jeweiligen kulturellen Zugehörigkeit verhindert deren weiteren Vorstoß. Die Hybris des Strebens nach Autonomie und perfekter Sicherheit scheitert in der künstlerischen Interpretation an den Grenzen des eigenen Ichs. Sie entlarvt den technologischen Aufwand als ins Absurde gesteigertes Ergebnis systemimmanenter Selbstbezüglichkeiten. Köpnicks Formulierung spricht den stählernen Hüllen der hochgerüsteten Boote nicht ihre potenzielle Schutzfähigkeit vor einem feindseligen Äußeren ab. Doch bei der Frage nach dem Grund für die Vergeblichkeit ihrer symbolträchtigen Anstrengungen verweist der Künstler auf das verborgene Innere der gepanzerten Unterwasser-Einheiten sowie auf deren Verstrickung im Netz der kulturellen Projektionen.

i.e. he has injected a note of reality from recent history. However, these are models of submarines that continue to lurk, battle-ready, in the hazardous environment of the ocean depths even after the end of the Cold War, whose very existence represents a strategic trump card in the global power struggle for national security. They are monad-like satellites, self-sufficient high-tech units, invisible underwater fortresses, apparently detached from the world of the living.

Andreas Köpnick's 'production' exposes the myth of these floating high-security zones. In their sights they see not foreign, perhaps hostile territory. They see themselves. Their own mirror image, in the light of the respective cultural background, prevents further progress. The hubris of striving for autonomy and total security fails, in this artistic interpretation, at the limits of the self. It exposes the technological effort as the result of self-references inherent in the system, taken to an absurd level. Köpnick's formulation does not deny the steel shells of the highly-armed submarines their ability to protect against a hostile external world. However, in answer to the question about the reason for the futility of their heavily symbolic efforts, the artist refers to the hidden interior of the armour-plated underwater units and their entanglement in the network of cultural projections.

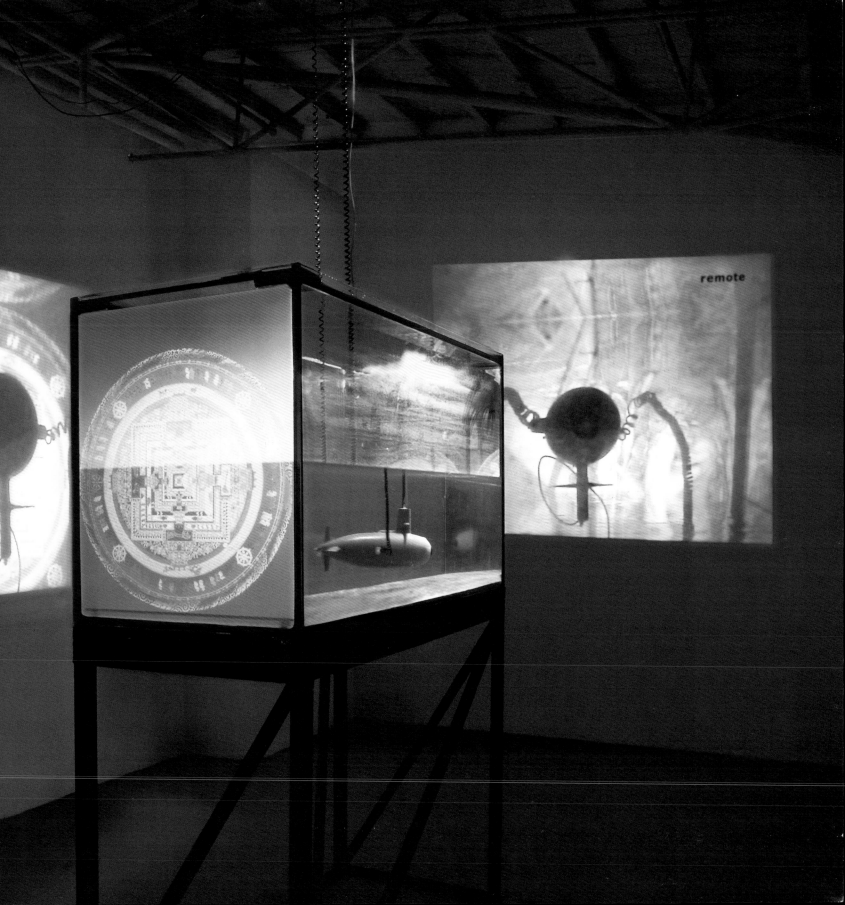

remote

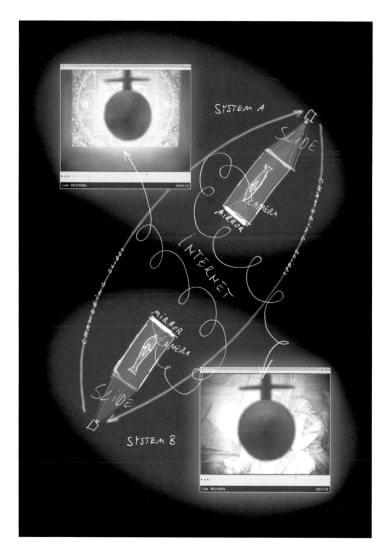

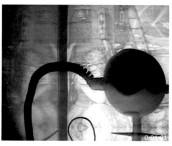

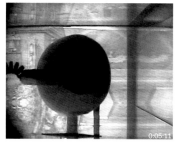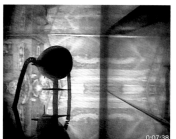

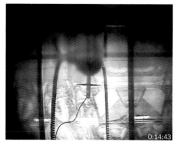

U-Boot-Projekt

2004

2 aufgestelzte Aquarien mounted aquariums (je each 80 x 160 x 65 cm)
mit U-Boot-Modell with submarine model

2 Videoprojektoren video projectors, 1 Diaprojektor slide projector
Internetgesteuerte Koppelung des Wasserstandes, der Motorbewegung
des U-Bootes sowie der Diaprojektion mit einem identischen U-Boot-
Projektraum an anderem Ort Internet-controlled linkup of the water
level, the motor movement of the submarine and the slide projection
with an identical submarine project room in another location (Seoul,
Köln Cologne etc.)

Technische Realisation technical realisation:

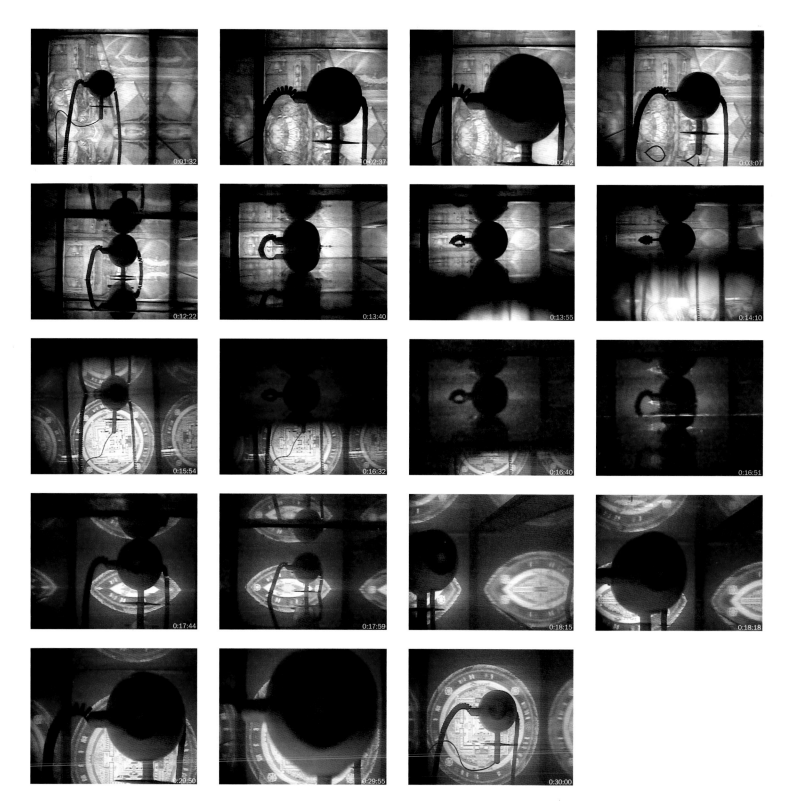

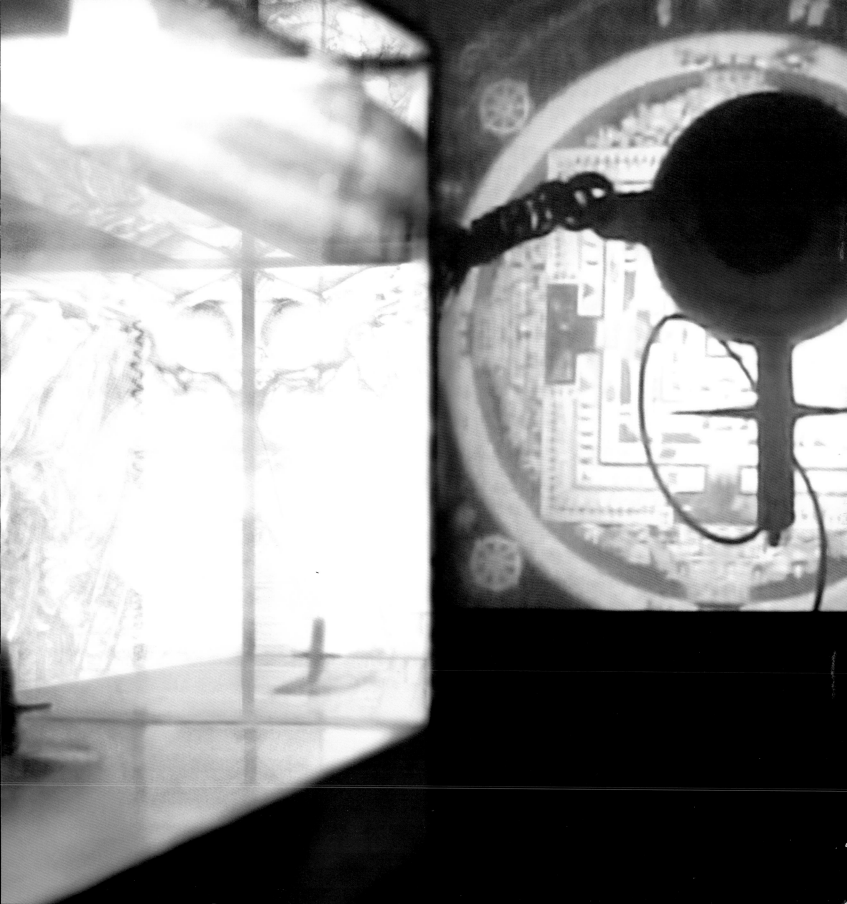

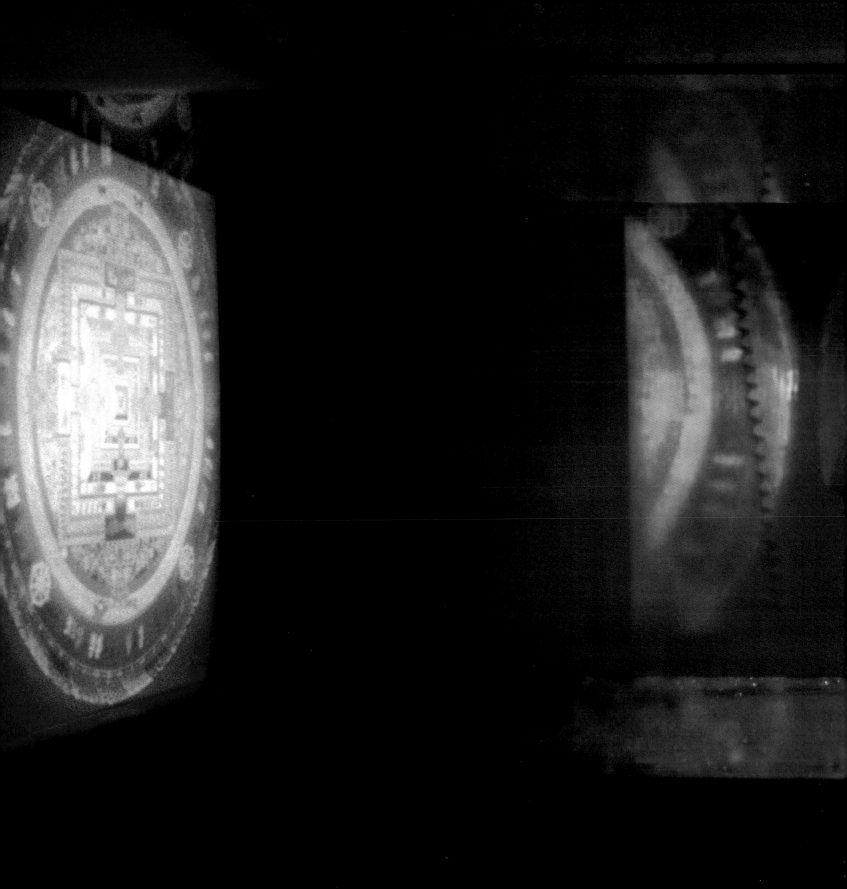

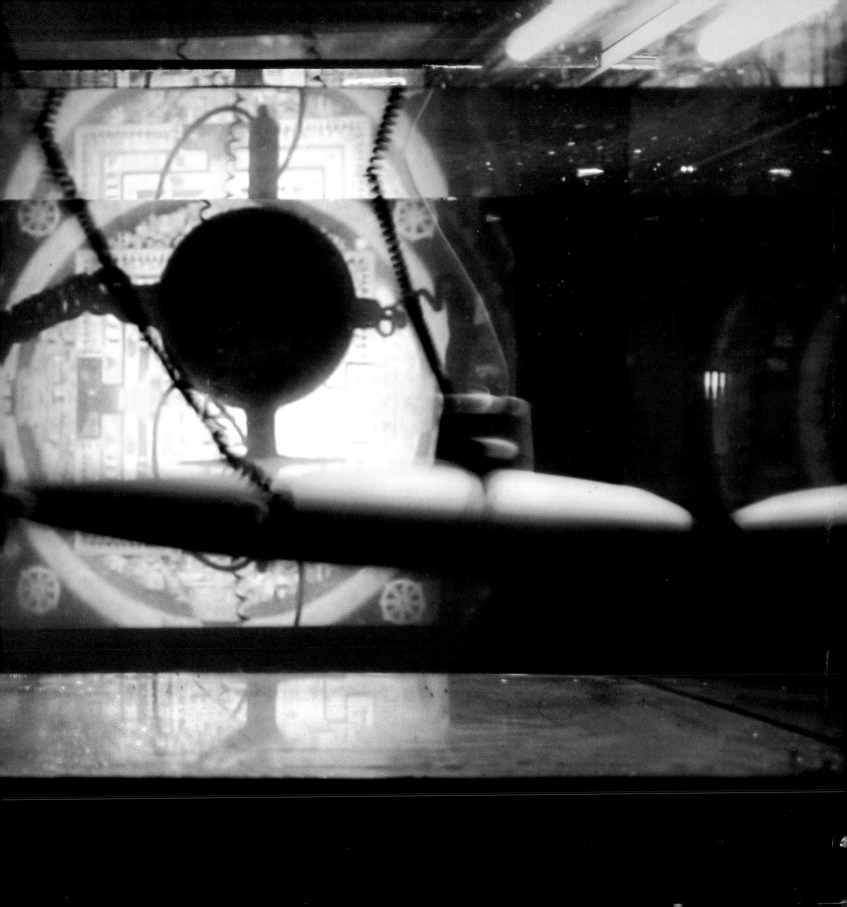

Julie Mehretu: The eye of ra

Ralf Christofori

Julie Mehretus Malerei ist betörend. Ihre Bildsprache lässt keine stigmatisierenden Kurzschlüsse zu. Im großen Format und denkbar souverän entwirft die Künstlerin ein geordnetes Chaos, das sich irgendwo zwischen Malerei und Zeichnung, zwischen Architektur und Masterplan, nicht zuletzt zwischen Abstraktion und Wirklichkeit seinen Weg bahnt. Axonometrien werden von expressiven Gesten verschluckt, die Einflüsse des russischen Konstruktivismus zeitgenössisch dekonstruiert, die gewaltige Ikonografie der klassischen Moderne gegen sich selbst ausgespielt. Dabei folgt Mehretu dem Impetus einer offenen Bezugnahme, die kunsthistorische, geopolitische und ideologische Verbindlichkeiten gleichermaßen überlagert. Oder mehr noch: Sie bringt diese Verbindlichkeiten zum bersten. Systemgrenzen werden durchlässig. Ordnungen negieren sich gegenseitig.

Mehretus extremste Werke könnte man durchaus als katastrophische Beben beschreiben – katastrophisch deshalb, weil darin die Bildwelt mitsamt ihres Symbolgehalts bedrohliche Ausmaße annimmt. Sie scheint sich weder sinnlich noch begrifflich bändigen zu lassen.[1] Dass dieses Beben eine Überforderung des Betrachters zur Folge hat, ist unverkennbar. Ebenso aber muss betont werden, dass der Künstlerin die Schichtung und Verschiebung unterschiedlichster Codes nicht

Selbstzweck ist. „Was ich an der Verwendung unterschiedlicher Quellen besonders schätze", so Mehretu, „ist deren präzise Beziehung zu derem sozialen und kulturellen Umfeld."[2] In der Tat liegt ihren Bildern eine präzise codierte Tektonik zugrunde, deren Schichten – jede für sich – identifizierbar und deutbar bleiben. Erst durch ihre Überlagerung werden sie verschattet, verzahnt und punktuell ausradiert. Dass Julie Mehretu dabei immer wieder die visuelle Struktur ihrer Bilder an das vordringliche Argument der Wirklichkeit zurückbindet, ist von zentraler Bedeutung. Auf diese Weise befreit sie ihre betörende Malerei von dem Missverständnis einer autonomen und also eindimensionalen Lesart. Weder Bild noch Betrachter können sich auf die gewohnten Schutzräume zurückziehen.

So steht man als Betrachter vor einer bildmächtigen (Un-)Ordnung und muss sich wiederum Schicht für Schicht durch die Komplexität der Zeichen hindurcharbeiten, um das ihr zugrunde liegende Konstrukt freizulegen: die scheinbar verbindlichen Codes genauso wie die kulturellen Ordnungen und Systemgrenzen. An keinem Ort der Bilder Mehretus aber scheint der Blick getrost sesshaft werden zu können. In den kleinen Pointen nicht, die die Künstlerin in dem monumentalen Gemälde *The eye of ra* in Rauch aufgehen lässt, und auch nicht in den tuschier-

Julie Mehretu's painting is bewitching. Her pictorial language allows no stigmatising short-circuits. In large format and in rather superior fashion, the artist creates ordered chaos that lies somewhere between painting and drawing, between architecture and master plan, not least between abstraction and reality. Axonometries are swallowed by expressive gestures, the influences of Russian constructivism are deconstructed in a contemporary manner and the powerful iconography of the classical modern is played off against itself. Mehretu follows the impetus of an open reference that superimposes art historical, geopolitical and ideological obligations equally. Moreover, she causes these obligations to shatter. System limits become permeable. Rules cancel each other out.

Mehretu's most extreme works could really be described as catastrophic earthquakes – catastrophic because their pictorial world and their symbolic content assume alarming proportions. She seems to be out of control, both sensorily and conceptually.[1] This earthquake results, unmistakeably, in the viewer being overtaxed. It should also be stressed, however, that the layering and displacement of various codes is not an end in itself for the artist. "What I really like about using different types of sources", says Mehretu, "is their precise relationship to the

social and cultural construct of where we are."[2] Her pictures are, in fact, based on precisely coded tectonics, the layers of which, individually, remain identifiable and interpretable. It is their superimposition that makes them shaded, dovetailed and partially erased in places. The fact that Julie Mehretu always links the visual structure of her pictures back to the urgency of reality is of central significance. In this way she ensures that her bewitching painting is not misinterpreted as autonomous and one-dimensional. Neither the picture nor the viewer are able to fall back on comforting norms.

As the viewer, you stand before a powerful image of (dis)order and have to work through the complexity of the characters layer by layer in order to reveal the basic construct, the apparently obligatory codes and the cultural rules and system limits. However, the viewer's eye seems unable confidently to settle anywhere in Mehretu's pictures. Not in the small dots that the artist has go up in smoke in the monumental painting *The eye of ra*, nor in the watercolour circle segments that outline the large sketch as a permeable contour. Not even where the white canvas leaves space for large projection surfaces. The emptiness functions only as the antithesis of those abstract "no-places" in a (pictorial) world "that we populate, historicise and politicise"[3].

ten Kreissegmenten, die den großen Entwurf als eine durchlässige Kontur schildern. Ja, nicht einmal da, wo die weiße Leinwand Raum lässt für größere Projektionsflächen. Die Leere fungiert darin nur als Antithese zu jenen abstrakten „no-places" einer (Bild-)Welt, „die wir bevölkern, historisieren und politisieren"[3].

Diese Bildwelten und Weltbilder sichtbar zu machen, um sie gleichermaßen in Frage zu stellen, gehört zu den besonderen Qualitäten der Malerei Julie Mehretus. Sie kolportiert den Glauben an das allmächtige und omnipräsente *Auge des Ra* und entzieht ihm gleichsam die Glaubwürdigkeit. Sie beruft sich auf die Beobachtungsgabe eines makro- wie mikroskopischen Blicks, der nur noch dazu dient, den Status quo vorhandener Weltbilder zu stützen. Und sie gemahnt an jene hochtechnologisierten Militäroperationen, die – aus der Luft und mit einem Augenzwinkern – scheinbar ohne Kollateralschäden ihre gezielten Treffer setzen. Immer wieder hat Mehretu im Hinblick auf ihre Werke auf militärstrategische Vorbilder verwiesen. Infolgedessen könnte man diese Bilder durchaus als moderne Schlachtenbilder bezeichnen. Die Schlachten aber finden heute woanders statt. Zum einen im Bild und durch Bilder – d. h. auf der Grundlage einer Sichtbarkeit, die durch einen enormen Medienapparat hergestellt wird: im Auftrag der Geheimdienste oder der Öffentlichkeit. Zum anderen werden sie auf Territorien ausgefochten, die sich nur noch im weitesten Sinne geografisch eingrenzen lassen. Es sind vielmehr Territorien, so könnte man in Anlehnung an Edward Said behaupten, die – ob kunsthistorisch, geo-

politisch oder ideologisch – einander buchstäblich überlappen.[4] Dort erscheint Julie Mehretus tektonische Malerei besonders bedrohlich. Denn dort ereignen sich – im metaphorischen Sinne – die genannten Beben. Sichtbar.

1 Nicht nur im Sinne dieses „Widerstreits" von „Einbildungskraft" und „Vernunft" erinnern die Bilder Julie Mehretus an die Kategorie des Erhabenen, wie sie in Kants *Kritik der Urteilskraft* beschrieben ist. Für Kant indes vermag nur die rohe, ungebändigte Natur ein solches Gefühl des Erhabenen im Menschen herzustellen, nicht jedoch die Kunst. Vgl. Immanuel Kant: Kritik der Urteilskraft, Werkausgabe Bd. X, hrsg. v. Wilhelm Weischedel, 13. Aufl., Frankfurt am Main 1994; darin v. a. Zweites Buch: Analytik des Erhabenen, A 73 – A 112.
2 Looking Back: E-mail Interview between Julie Mehretu and Olukemi Ilesanmi, April 2003, in: Douglas Fogle / Olukemi Ilesanmi (Hrsg.), Julie Mehretu: Drawing into Painting, (Walker Art Center) Minneapolis 2003, S. 14.
3 Ibid., S. 12.
4 Vgl. Edward Said: Overlapping Territories: The World, the Text, and the Critic, Interview with Gary Hentzi and Anne McClintock (1986), Wiederabdruck in: Gauri Viswanathan (Hrsg.): Power, Politics, and Culture: Interviews with Edward W. Said, New York 2002, S. 53 – 68.

Making these pictorial worlds and world views visible in order also to question them is one of the special qualities of Julie Mehretu's painting. She peddles belief in the omnipotent and omnipresent *eye of ra* and simultaneously robs it of credibility. She refers to the observational talent of a macroscopic and microscopic eye which serves only to support the status quo of existing world views. And she reminds us of those high-tech military operations that hit their targets from the air in the twinkling of an eye, apparently without collateral damage. Talking about her works, Mehretu has repeatedly referred to models of military strategy. Consequently, one could perfectly well describe these pictures as modern battlefield pictures. However, the battles take place somewhere else today. On the one hand, in pictures and via pictures, i.e. on the basis of a visibility that is created by an enormous media apparatus for the secret services or the general public. On the other hand, they are fought on territories that can only be delimited geographically in the widest sense. Rather, they are territories which, after Edward Said, could be claimed literally to overlap each other, whether in terms of art history, geopolitics or ideology.[4] In this context, Julie Mehretu's tectonic painting seems particularly alarming. Because that is where, metaphorically speaking, the earthquakes occur. Visibly.

1 The pictures of Julie Mehretu remind us of the category of the sublime, as it is described in Kant's *Critique of Judgement*, not only in the sense of this conflict between "imagination" and "reason". For Kant, however, only raw, untamed nature is able to create such a feeling of the sublime in human beings, not art. Cf. Immanuel Kant, Critique of Judgement (Kritik der Urteilskraft, Werkausgabe Bd. X (hrsg. v. Wilhelm Weischedel), 13. Aufl., Frankfurt am Main 1994; darin v. a. Zweites Buch: Analytik des Erhabenen, A 73 – A 112.)
2 Looking Back: E-mail Interview between Julie Mehretu and Olukemi Ilesanmi, April 2003, in: Douglas Fogle / Olukemi Ilesanmi (ed.), Julie Mehretu: Drawing into Painting, (Walker Art Center) Minneapolis 2003, p. 14.
3 Ibid., p. 12.
4 Cf. Edward Said, Overlapping Territories: The World, the Text, and the Critic, Interview with Gary Hentzi and Anne McClintock (1986), reprinted in: Gauri Viswanathan (ed.), Power, Politics, and Culture: Interviews with Edward W. Said, New York 2002, pp. 53 – 68.

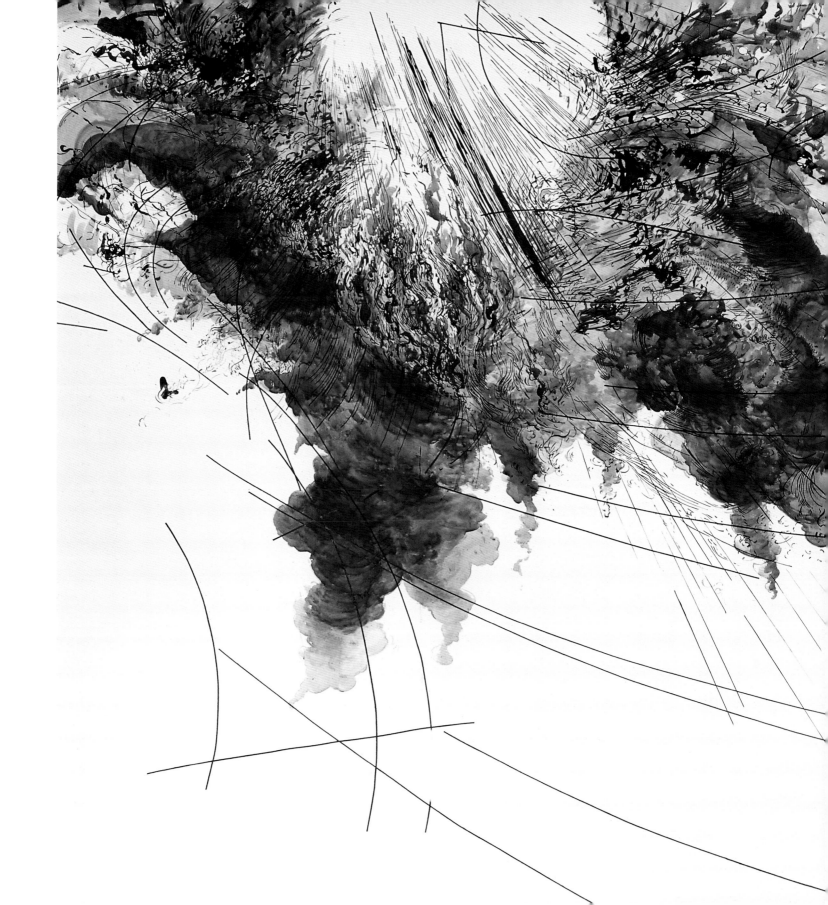

The eye of ra
2004
Tusche, Farbstift auf Leinwand watercolour, crayon on canvas
431 x 575 cm
Courtesy: carlier | gebauer, Berlin

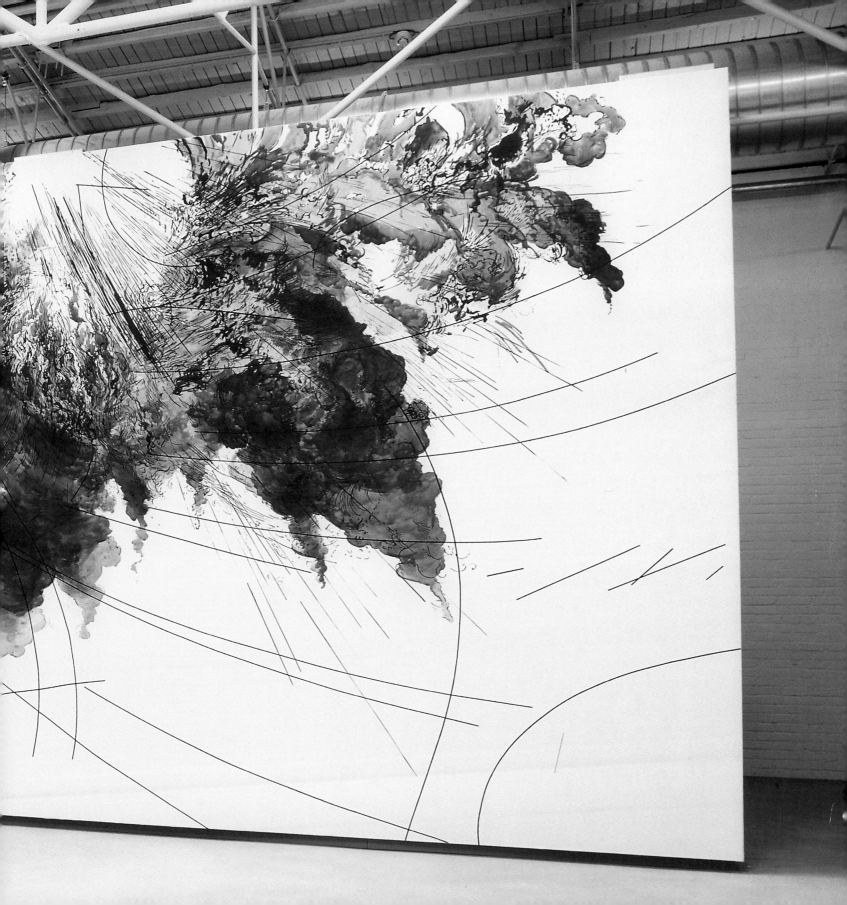

Aernout Mik: Diversion Room

Gail B. Kirkpatrick

Betritt man Aernout Miks *Diversion Room*, verlässt der Besucher die kühle Atmosphäre der Ausstellungshalle. Man findet sich in einem langen schmalen, zunächst beinah behaglich wirkenden Raum mit tief abgehängter Decke wieder. Zwei nahezu identische Zimmer liegen direkt nebeneinander, möbliert mit Sesseln, Betten, Hockern, Beistelltischen, Teppichböden und eingebauten Regalen, voll mit verschiedensten Gegenständen. Getrennt sind beide Raumeinheiten lediglich durch eine Glaswand. Der Besucher hat jedoch nur zu einem der beiden Zimmer Zutritt. Der andere Raum wird nur hin und wieder von einer Statistin belebt.

Der Einrichtungsstil beider Bereiche erinnert an den angepassten Jedermannsgeschmack eines Mittelklassehotels. Beigetöne, die nicht anecken und wenig aussagen, bestimmen die Farbskala der Ausstattung. Die Räume scheinen bewohnt zu sein, es herrscht Unordnung: Kleidungsstücke, Magazine und Bücher liegen herum, ein Paar Schuhe steht neben dem Bett; einerseits ein ganz normales Alltagsszenario, andererseits Räume voller Merkwürdigkeiten, durchdrungen von Elementen, die zu Irritationen führen. Die Regale sind zum Beispiel gefüllt mit allerlei Nützlichem, aber auch mit Gegenständen, die in einem solchen Hotelzimmerambiente völlig fehl am Platz sind. Man

entdeckt neben Büchern, Lampen, Koffern auch diverse neue wie kaputte Spielzeuge, Blumenvasen, Verpackungen von Lebensmitteln, Konserven, Töpfe, selbst ausrangierte Autoteile und vieles mehr: ein beinahe manisch zusammengetragen wirkendes Sammelsurium von deplaziert erscheinenden Dingen. Hier herrscht eine absurde Ordnung, deren Prinzipien man nicht auf die Spur kommt. Selbst der Teppichboden entspricht nicht seiner normalen Platzierung, sondern wandert flächendeckend über die Wand bis hin zur Decke – als ob man die Wände hochgehen sollte! Irgendetwas scheint hier Amok gelaufen zu sein; ein Gefühl der Orientierungslosigkeit macht sich breit. Was ist dies für ein Ort?

Der Besucher dieses Raumes erlebt eine Strapazierung seiner Wahrnehmungskräfte. Die Lichtverhältnisse wechseln von grell bis dunkel. Selbst der Zustand sowie die Funktion der die beiden Raumabteile trennenden Glasscheibe durchläuft einen ständigen Wechsel: Bietet sie für einen Moment einen glasklaren Einblick in den Nachbarraum, verliert sie diese Durchsichtigkeit bereits nach kurzer Zeit und wird zur opaken Projektionsfläche. Nur kurz kann man erkennen, ob sich jemand in dem für den Besucher verschlossenen Nachbarraum befindet. Existiert dieser Raum wirklich? Oder ist es nur eine Illusion? Warum hält

Entering Aernout Mik's *Diversion Room*, the visitor leaves the cool atmosphere of the exhibition hall. You find yourself in a long, narrow, almost comfortable room with a low ceiling. There are two virtually identical rooms directly next to each other, which are furnished with armchairs, beds, stools, occasional tables, wall to wall carpet and built-in shelves full of a wide variety of objects. The two room units are separated by no more than a glass wall. However, the visitor has access to just one of the two rooms. The other room is only inhabited occasionally by a person commissioned to do so.

The interior design of these two areas reminds us of the conformist everyman taste of a mid-range hotel. Inoffensive, inexpressive shades of beige dominate the colours of the furnishings. The rooms seem to be inhabited. They are untidy. Clothes, magazines and books are lying around. There is a pair of shoes by the bed. On the one hand this is a completely normal everyday scene. On the other hand, these are rooms full of peculiarities, imbued with elements that irritate. The shelves, for example, are full of all kinds of useful things, but also objects that are completely out of place in this kind of hotel room ambience. In addition to books, lamps, suitcases, there are also various new and broken toys, vases, food packets, tins, pots, even scrapped car parts and much

more besides. It is an almost manic conglomeration of objects that seem out of place. The viewer cannot fathom the principles behind the order of things here. Even the carpet has gone array. It covers the wall and extends up to the ceiling as if we were supposed to walk up the walls. Something seems to have run amok here. There is a feeling of disorientation. What kind of place is this?

Visiting this room taxes our powers of perception. The light conditions change from bright to dark. Even the condition and the function of the glass wall that separates the two room compartments change continuously. For a moment it offers a clear insight into the neighbouring room. Then after a short time it loses this transparency and becomes an opaque projection surface. It is only possible briefly to see whether there is anyone in the neighbouring room, that is closed to visitors. Does this room really exist? Or is it just an illusion? Why is this person in there at all? Does he know something that we don't? Can he see us? Does he even find our disorientation amusing?

Most of the time, the viewer experiences the glass rear wall as a large projection surface that prevents him from looking into the neighbouring room. Instead the wall is filled by a projection that shows the room in

sich dieser Mensch dort auf? Weiß er irgendetwas, das wir nicht wissen? Kann er uns sehen, sich gar über unsere Desorientierung amüsieren?

Der Betrachter erlebt die gläserne Rückwand die meiste Zeit als große Projektionsfläche, die ihm keinen Einblick in den Nebenraum gewährt. Dafür sieht er eine wandfüllende Projektion, die den Raum zeigt, in dem er sich selbst befindet. Denn dort hat Mik eine bewegliche Videokamera installiert, die langsam und stetig durch die verschiedensten Winkel des Raumes wandert und deren Aufnahmen von einem Videoprojektor im gegenüberliegenden Raum auf die große Glasscheibe projiziert werden. Der Betrachter wird so mit Ausschnitten des Raumes konfrontiert, in dem er sich selbst befindet, er steht sich selbst gegenüber. Aber dieses Bild von sich selbst sieht er nicht als unmittelbares Spiegelbild, sondern mit einer geringen Verzögerung. Der Betrachter erlebt sich selbst als Akteur eines Filmes aus seiner jüngsten Vergangenheit. Aber auch dieser Verwirrung überlässt uns Mik nicht in Ruhe, denn sporadisch, abgestimmt auf die künstlichen, sich ständig verändernden Lichtverhältnisse, verwandelt sich die Glasscheibe für wenige Augenblicke in eine hochpolierte Spiegelfläche. Der Betrachter sieht sich dann selbst, wenn auch nur für Sekunden, spiegelverkehrt. Hier in Aernout Miks Raum zerrinnt die Zeit zu Momenten der Indifferenz, in denen alles gleichzeitig, ohne erkennbaren Anfang oder Ende zu geschehen scheint.

Aernout Miks Einsatz der Videokamera, seine Beobachtung der Selbstbetrachtung des Besuchers innerhalb eines von ihm inszenierten Raumes, aus dem gleichzeitig auch andere Personen beobachtet werden können, erinnert an die bahnbrechenden Projekte von Dan Graham. Schon ab den 1960er Jahren arbeitete der Amerikaner mit solchen Perspektivwechseln, die er durch verschiedene Kameraeinstellungen und zeitverschobene Wiedergaben ihrer Aufnahmen, z. B. bei *Public Space / Two Audiences* (1976) oder bei seinem *Time Delay Rooms*-Projekt (auch aus den 1970er Jahren) erzielte. Graham thematisierte die ontologischen Konsequenzen des Wahrnehmungsprozesses beim Betrachten und damit die Frage, wie sich das Verhältnis des wahrnehmenden Subjekts zur Gesellschaft definiert. Wenn auch sehr komplex, sind Grahams Kunstwerke im Vergleich zu Miks Arbeitsweise von einer analytischen, Grundlagen erforschenden Systematik durchdrungen, die aus heutiger Perspektive geradezu aufklärerisch wirkt. Miks Ansatz geht von ähnlichen Fragestellungen aus, psychologisiert diese aber und überführt im Gegensatz zu Graham die Diskussion um die Betrachteridentität und seine Beziehung zur Außenwelt in das Wirrwarr alltäglicher Banalitäten. Insbesondere das technische Potenzial der Videoüberwachung, als angeblicher Garant der Sicherheit für die zeitgenössische Gesellschaft, wird von ihm als eigentliche Ursache zunehmender Unsicherheit aufs Korn genommen.

In Miks Installation wird der Betrachter einer absurden, ja rätselhaften und in höchstem Maße verunsichernden Inszenierung ausgesetzt, ohne

which he himself is standing. For Mik has installed a mobile video camera in this room. It wanders slowly and steadily through the various corners of the space and its images are projected on the large glass wall by a video projector in the neighbouring room. In this way, the viewer is confronted by sections of the environment in which he is standing. He is confronted by himself. However, he does not see this image of himself as a direct mirror image. It is shown with a small delay. It is as if the viewer experiences himself as the actor in a film from the very recent past. However, Mik does not even allow us to experience this confusion in peace. Sporadically, coordinated with the artificial, continuously changing light conditions, the glass wall is transformed for a few moments into a highly-polished mirror. The viewer then sees the mirror image of himself, although only for a few seconds. Here in Aernout Mik's room, time melts away into moments of indifference in which everything seems to happen simultaneously without any recognisable beginning or end.

Aernout Mik's use of the video camera and his observation of the viewer watching himself within a room staged by the artist, from which other persons can also be observed at the same time, are reminiscent of the pioneering projects by Dan Graham. As early as the 1960s, the

American artist worked with the effects of such vacillation of perspective. He achieved them by means of various camera settings and delayed reproduction of their images, for example in *Public Space / Two Audiences* (1976) or his *Time Delay Rooms* project (also from the 1970s). Graham dealt with the ontological consequences of the perception process during observation and how the relationship between the perceiving subject and society is defined in it. Although they are very complex, Graham's works, unlike Mik's works, are imbued with an analytical system designed to research fundamental principles which in comparison now seems almost pedantic. Mik's approach is based on similar questions, but he looks at them from a psychological perspective and, unlike Graham, he transfers the discussion about viewer identity and his relationship to the outside world to the chaos of everyday banality. He particularly targets the technical potential of video surveillance as an alleged guarantee of security for contemporary society, showing it actually to be a cause of increasing insecurity.

In Mik's installation, the viewer is exposed to an absurd, even mysterious and extremely unsettling scenario without being the victim of deception. As a visitor to Mik's room, you know at all times that it is not real. It is like being in a dream, but with your eyes wide open. However,

dabei einer Täuschung anheim zu fallen. Als Besucher von Miks Raum weiß man stets, dass man Unechtem ausgesetzt ist, wie in einem Traum, jedoch mit weit geöffneten Augen. Und doch oder vielleicht gerade deshalb geht dieser Raum unter die Haut. Miks Kunstwerk macht deutlich, dass Gewissheit und Sicherheit Illusionen sind – auch im Bereich der vermeintlich vertrauten Alltäglichkeit. Denn muss nicht jegliches Schutz-Versprechen – jegliche Firewall – angesichts der beunruhigenden Verunsicherungen, die potenziell hinter jeder noch so normal erscheinenden Selbstverständlichkeit lauern, immer eine Illusion bleiben? Miks künstlerische Welt wird von den Gesetzmäßigkeiten einer Normalität regiert, deren stabilisierende Grundlagen außer Kraft gesetzt scheinen. Und doch, obwohl er dem Betrachter eine absurde Situation vor Augen führt, erscheint uns diese gar nicht so fremd. Miks inszenierter Raum bedeutet zutiefst beunruhigende Ablenkung von der Norm – „Diversion", wie es im Titel heißt –, eine Ablenkung, deren emotionale Wirkung wir täglich erleben.

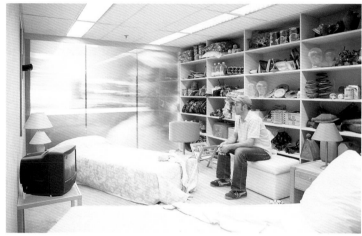

perhaps for this very reason, this room gets right under your skin. Mik's work makes clear that certainty and security are an illusion, even in the realm of supposedly familiar everyday life. For does not every promise of protection, every firewall, always remain an illusion in the face of the unsettling uncertainties that may lie in wait behind every apparently normal situation we take for granted? Mik's artistic world is ruled by the laws of a normality, the stabilising fundamental principles of which appear to have been abolished. However, although he presents the viewer with an absurd situation, it does not appear all that strange to us. Mik's staged room entails a deeply unsettling "Diversion" from the norm. We experience the emotional effect of this "Diversion" every day.

Diversion Room
2004
Rauminstallation aus 2 Räumen 2-room installation
280 x 340 x 1200 cm
Elektronisch ansteuerbare Glastrennwand (Projektionswand, transparente Glasscheibe, Spiegelwand), bewegliche Überwachungskamera mit Time delay, Videoprojektor, Hotelzimmereinrichtung, ansteuerbare Deckenbeleuchtung, Auslegeware, Betten, Sessel, Tisch, Lampen, Wandregale gefüllt mit Spielzeugen, Blumenvasen, Konserven, ausrangierten Autoteilen etc., 1 Statist Electronically controllable glass partition (projection wall, transparent pane of glass, mirror wall), movable surveillance camera with time delay, video projector, hotel room fittings, adjustable ceiling lighting, carpets, beds, armchair, table, lamps, shelves filled with toys, vases, tins, scrapped car parts, etc., 1 extra
Courtesy: carlier | gebauer, Berlin

Julia Scher: Security by Julia XLVI

Gail B. Kirkpatrick

Big Brother (Sister) is watching you – dieser Satz könnte als Leitmotiv der künstlerischen Produktion von Julia Scher gelten. Aber Schers ästhetische Auseinandersetzung mit den voyeuristischen Komponenten der Überwachung ist um einiges älter als die primitiven Fernsehshows der letzten Jahre, die sich der Kameraüberwachung lediglich zur Befriedigung der infantilen Neugier eines Couchpotatoe-Publikums bedienen. Obwohl das Thema Schutz vor Terrorismus seit dem Anschlag vom *9.11.* in den USA, aber auch international nun zum Brennpunkt höchster Aufmerksamkeit wurde, bildete die Auseinandersetzung mit allen Konsequenzen einer anwachsenden Sicherheitsmanie schon viel früher den zentralen Fokus in Julia Schers Kunst. Bereits Ende der 1980er Jahre begann die Künstlerin damit, Sicherheit verheißende Überwachungskameras in ihre Installationen zu integrieren, um deren Bedeutung für das zeitgenössische Leben zu durchleuchten.

Neben Scher hat sich kaum ein anderer Künstler über eine solche Zeitspanne so intensiv für das Verhältnis von Überwachung und Sicherheit, institutionalisierter Kontrolle und persönlicher Freiheit interessiert. Ihre Installationen schaffen stets Situationen, in denen der Betrachter in vollem Bewusstsein erlebt, was es bedeutet, immer komplexeren und vor allem ubiquitären Sicherheitssystemen ausgesetzt zu sein. Wie durchdringt dieser Sicherheitsdrang unser alltägliches Leben? Definiert das immer umfassendere und raffiniertere Netzwerk elektronisch gesteuerter Beobachtungsmethoden möglicherweise das Verhältnis zwischen allgemeinem Schutz und persönlicher Freiheit, individueller Verantwortung und gesellschaftlich sozialem Konsens nach ganz neuen Kriterien? Welchen Einfluss hat es auf das gesellschaftliche Leben, wenn wir potenziell ständig dem Blick der beobachtenden Linse einer Videokamera ausgesetzt sind? Schers Kunstwerke stellen auf vielfältige Weise diese brandaktuellen Fragen.

Bei aller Bedrohlichkeit, Undurchdringlichkeit und Übermächtigkeit ihrer elektronischen Apparaturen fühlt sich der Betrachter in Julia Schers Installationen jedoch niemals völlig ausgeliefert. Denn Schers Kunst ist zugleich von einer schrillen Übertriebenheit, die den Ton eines Slapsticks annimmt und das Gefühl vermittelt, als müsse man das Wirrwarr aus Kabeln, Kameras und Bildschirmen vielleicht doch nicht ganz so ernst nehmen. Der Betrachter erlebt eine Situation der Ambiguität, die zwischen Beängstigung und Belustigung oszilliert. Mit einer gehörigen Portion schwarzen Humors entlarvt Scher die Absurdität überbordender Sicherheitsszenarien und erzwingt beim erschreckenden Betrachter zugleich ein bittersüßes Schmunzeln. Trotz allen elektronischen

Big Brother (Sister) is watching you – this sentence might be the leitmotiv of the art produced by Julia Scher. However, Scher's aesthetic analysis of the voyeuristic components of surveillance is rather older than the crude TV shows of recent years which make use of camera surveillance solely to satisfy the infantile curiosity of a couch potato public. Although the subject of protection against terrorism has become a major focus of attention in the USA and throughout the world since the 9/11 attacks, analysis of all the consequences of increasing security mania was already the central focus of Julia Scher's art much earlier. The artist began to integrate security-enhancing surveillance cameras in her installations as long ago as the late 80s in order to investigate their meaning for contemporary life.

Apart from Scher, virtually no other artist has shown such an intense interest over such a long period of time in the relationship between surveillance and security, institutionalised control and personal freedom. Her installations always create situations in which the viewer consciously experiences what it means to be exposed to increasingly complex and above all ubiquitous security systems. How does this urge for security pervade our everyday lives? Is it possible that the increasingly comprehensive and refined network of electronically controlled methods of observation defines the relationship between public protection and personal freedom, individual responsibility and social consensus according to completely new criteria? What is the effect on the life of society when we are potentially always under the scrutiny of the lens of a video camera? Scher's works of art pose these very relevant questions in multifaceted ways.

However, for all the menace, inscrutability and power of their electronic equipment, the viewer of Julia Scher's installations never feels completely at their mercy. This is because Scher's art is characterised by jarring exaggeration that approaches slapstick and gives the viewer the feeling that perhaps you do not need to take the chaos of cables, cameras and screens all that seriously. The viewer experiences a situation of ambiguity which oscillates between fear and entertainment. With a good portion of black humour, Scher reveals the absurdity of excessive security scenarios and forces a bittersweet smile from the alarmed viewer. Despite all the electronic equipment with laptops and Internet connections, live cams, etc., Scher's installations remain fascinating sculptures in which the central question is the viewer's own identity. In her works, the fact of observation is not of greatest importance. What is important is that the person being viewed is made

Equipments mit Laptops und Internetanschlüssen, Livecams usw. bleiben Schers Installationen faszinierende Skulpturen, in denen die Frage nach der eigenen Identität des Betrachters im Mittelpunkt steht. In ihren Arbeiten ist nicht so sehr das Moment der Beobachtung von größter Bedeutung, sondern die Sensibilisierung des Betrachteten dafür, dass er auch selbst mit seinen Wertmaßstäben und vielleicht sogar intimsten Wünschen für seine Situation – für ein Leben unter Beobachtung – mitverantwortlich ist. Denn im Sinne Julia Schers: You get what you want.

Schers Installation in der Ausstellung *Firewall* ist die Adaption einer Version, die sie bereits 2002 in Berlin ausgestellt hat. Sie hat *Security by Julia XLVI* für die besonderen räumlichen Bedingungen von *Firewall* modifiziert und ergänzt. Fährt man mit dem Fahrstuhl in die Ausstellungshalle in der fünften Etage in Münster, so öffnen sich die Türen unmittelbar vor dem künstlerischen Sicherheitsbereich der begehbaren Skulptur von Julia Scher. Man wird von einem käfigähnlichen Entree, bestehend aus drei etwa fünf Meter hohen Begrenzungselementen empfangen. Eingesperrt oder ausgesperrt, geschützt oder gefangen – typisch für Scher herrscht hier eine Situation der herausfordernden Vieldeutigkeit, in dem der Betrachter allein die Situation bestimmen muss. Dieses durchsichtige und zugleich wieder verworrene Ambiente wird akustisch durchdrungen von der unverkennbaren Stimme der Künstlerin, die in mantraähnlicher Penetranz ihre Aussagen ständig wiederholt: „Firewall is here, welcoming you ... Now! Please, come inside ... thank you for coming! Your body juices are important to us, here deep inside Firewall ... This wall is breaking ... this wall ... is breaking. This wall ... has fallen. These walls are bending ... Now! You are being surveyed, by cameras in Area #5. Warning. Warning, live surveillance cameras in this area. Warning warning live internet cams in this area.".

Integriert in die Gitterwände aus Maschendrahtzaun und Gerüstelementen findet man ein wahres Sicherheitsarsenal: Laptops, Gummimatten, Decken, Überwachungskamera, Uniform, Hemd und Mütze. Die große Bandbreite dieser Dinge von glamourös erscheinenden Hightechgeräten bis hin zu bescheiden wirkenden Decken, die ein Gefühl von körperlicher Geborgenheit spenden, entspricht der realen Vielseitigkeit menschlichen fast kindlichen Verlangens nach Schutz und Geborgenheit; ein Verlangen jedoch, das von verunsichernder Ambivalenz durchdrungen ist. Dieser innere Zwiespalt wird auch in den Übertragungen der fünf Laptop-Bildschirme, die in die Zäune eingehängt sind, anschaulich. Dort gibt es 96 Einstellungen aus dem Internet, die Liveübertragungen von Videoüberwachungen aus der ganzen Welt zeigen. Aus voyeuristischer Perspektive werden Situationen sichtbar, in denen der Mensch ein- bzw. ausgegrenzt wird: z. B. die berühmtberüchtigte amerikanisch-mexikanische Grenze, die sich im Zustand der Dauerüberwachung befindet und die als Beleg dafür dienen kann, wie sehr Überwachungs- oder Schutzanstrengungen von politisch-ökonomischem Vormachtsdenken bestimmt sind. Aber auch dem Beobachter, d. h. dem Besucher vor Ort wird nahe gebracht, wie sehr er in dieses

aware that he is also responsible for his situation (a life under observation) because of his values and perhaps even as a result of his most intimate desires. As Julia Scher says, you get what you want.

Scher's installation at the Firewall exhibition is an adaptation of the installation that she exhibited in Berlin in 2002. She has modified and extended *Security by Julia XLVI* to suit the particular space of *Firewall*. If you take the lift to the fifth floor of the exhibition hall in Münster, the doors open directly in front of the artistic security zone of Julia Scher's walk-in sculpture. You are received by a cage-like entrance consisting of three roughly five-metre tall fencing elements. Are you locked in or out, protected or imprisoned? Typically for Scher, the situation here is one of challenging ambiguity in which the viewer alone determines what is happening. This transparent and yet confused ambience is penetrated by the unmistakeable voice of the artist repeating in mantra-like fashion: "Firewall is here, welcoming you ... Now! Please, come inside ... thank you for coming! Your body juices are important to us, here deep inside Firewall ... This wall is breaking ... this wall ... is breaking. This wall ... has fallen. These walls are bending ... Now! You are being surveyed, by cameras in Area #5. Warning. Warning, live surveillance cameras in this area. Warning warning live internet cams in this area."

Integrated in the lattice walls of wire netting fence and scaffolding elements is a real arsenal of security equipment. Laptops, rubber mats, blankets, a surveillance camera, a uniform, a shirt and a cap. The wide spectrum of these objects, from glamorous high-tech equipment to modest blankets that offer a feeling of physical security, corresponds to the real range of our almost childlike need for protection and security, a need that is, however, pervaded by unsettling ambivalence. This inner conflict is also illustrated in the transmissions on the five laptop screens suspended in the fences. There are 96 feeds from the Internet showing live transmissions from video surveillance throughout the world. From a voyeuristic perspective, situations are shown in which human beings are shut in or out, for example the infamous US-Mexican border which is subject to permanent surveillance and can be used as proof of the extent to which surveillance or protection efforts are determined by assumptions of politico-economic supremacy. However, the observer, i.e. the visitor to the exhibition, is also shown the extent to which he is involved in this observation system. Visitors themselves also repeatedly appear on one of the laptop screens. Here they are subject to their own surveillance and as a result the apparently checking lens of the surveillance camera is taken to absurd lengths. The question of who or what is under surveillance in modern society

Beobachtungssystems involviert ist. Immer wieder taucht auch er selber auf einem der Bildschirme der Laptops auf. Der Besucher kontrolliert quasi sich selbst. Die scheinbar kontrollierende Linse der Überwachungskamera wird ad absurdum geführt. Die Frage, wer, was, wie und warum genau in der zeitgenössischen Gesellschaft überwacht wird, um die erhoffte Sicherheit zu gewährleisten, wird in einem grotesk bizarren Wirrwarr aus Widersprüchen durchgespielt.

Trotz des abweisenden Erscheinungsbildes von Schers Installationen sind diese mit einer sehr menschlichen Emotionalität beladen – mit dem Wunsch nach individueller Freiheit und zugleich auch dem Drang nach absoluter Sicherheit. Sie entlarven dieses simultane Verlangen als ein Dilemma. Julia Schers Firewall entpuppt sich als ein von jedem selbst mitzuverantwortendes Spiel, ein Spiel von möglicherweise tragikomischer Dimension.

and how and why this is taking place in order to guarantee the hoped-for security is posed and answered in a grotesquely bizarre tangle of contradictions.

Despite the cold appearance of Scher's installations, they are charged with very human emotion; the desire for individual freedom and at the same time the urge for absolute security and safety. They reveal the fact that these simultaneous needs produce an absurd dilemma. Julia Scher's Firewall contribution turns out to be a game for which every individual is responsible, a game which may have tragicomic dimensions.

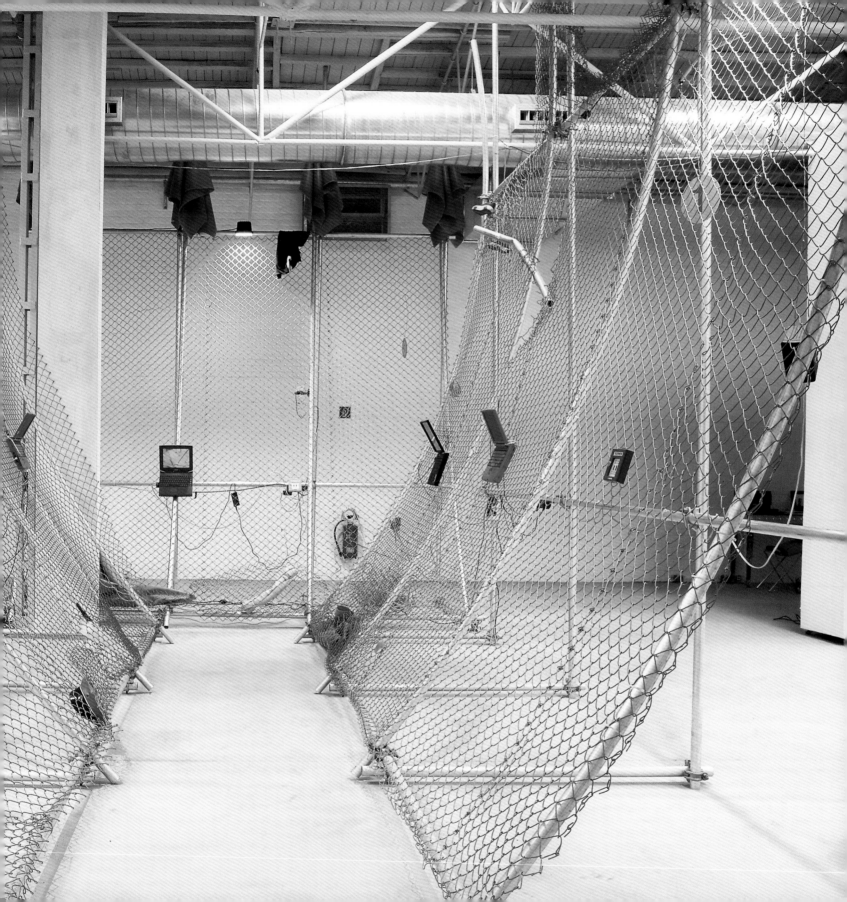

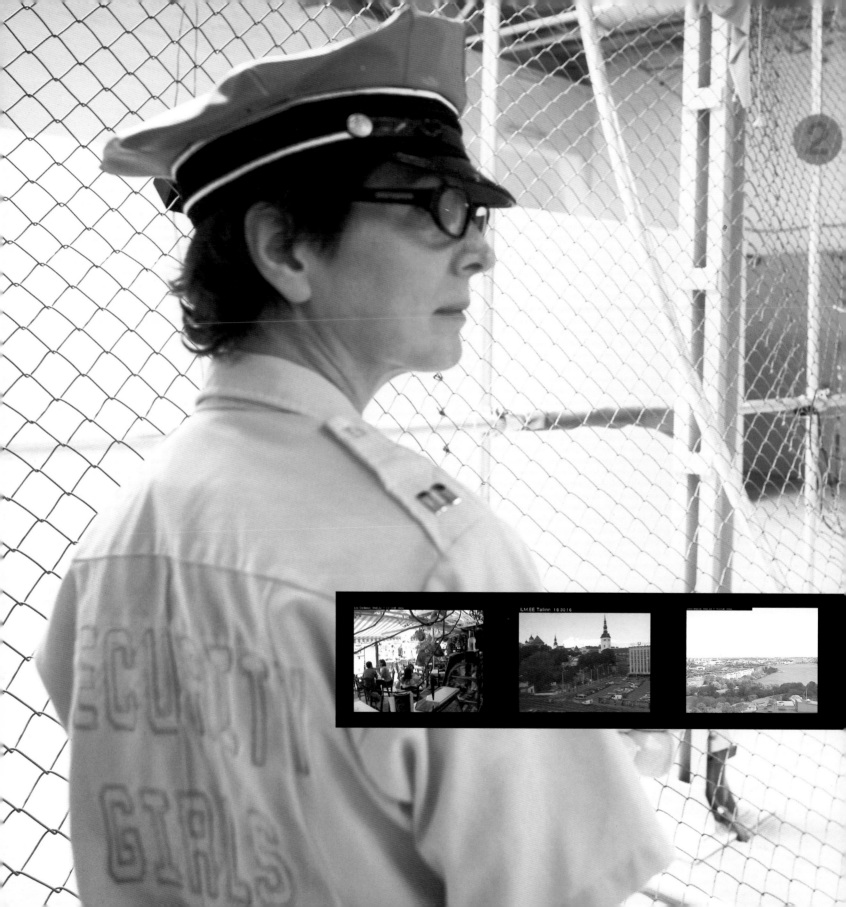

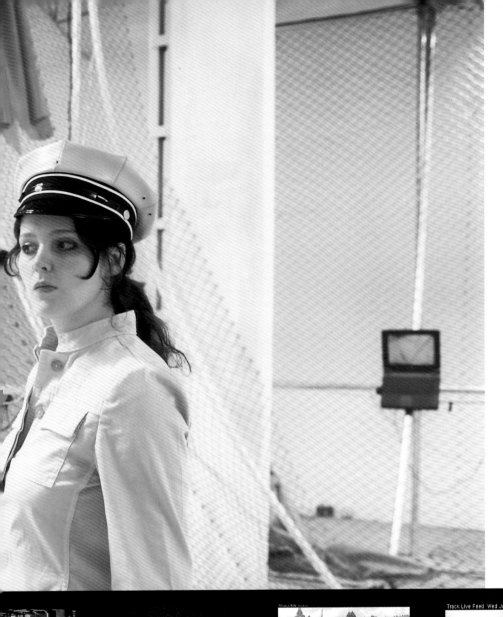

Security by Julia XLVI
2004
3 Zaunelemente fence elements
2 x 550 x 600 x 180 cm,
1 x 550 x 450 x 180 cm
Mixed Media: 5 Laptops mit Direktinternetschaltungen zu 96 Webcams, 1 Webcam, Lautsprecheransage, Scheinwerfer, Feuermelder, Latexdecken, Tücher etc. 5 laptops with direct Internet connection to 96 webcams, 1 webcam, loudspeaker announcement, spotlights, fire alarms, latex blankets, cloths, etc.
Courtesy: Schipper & Krome, Berlin

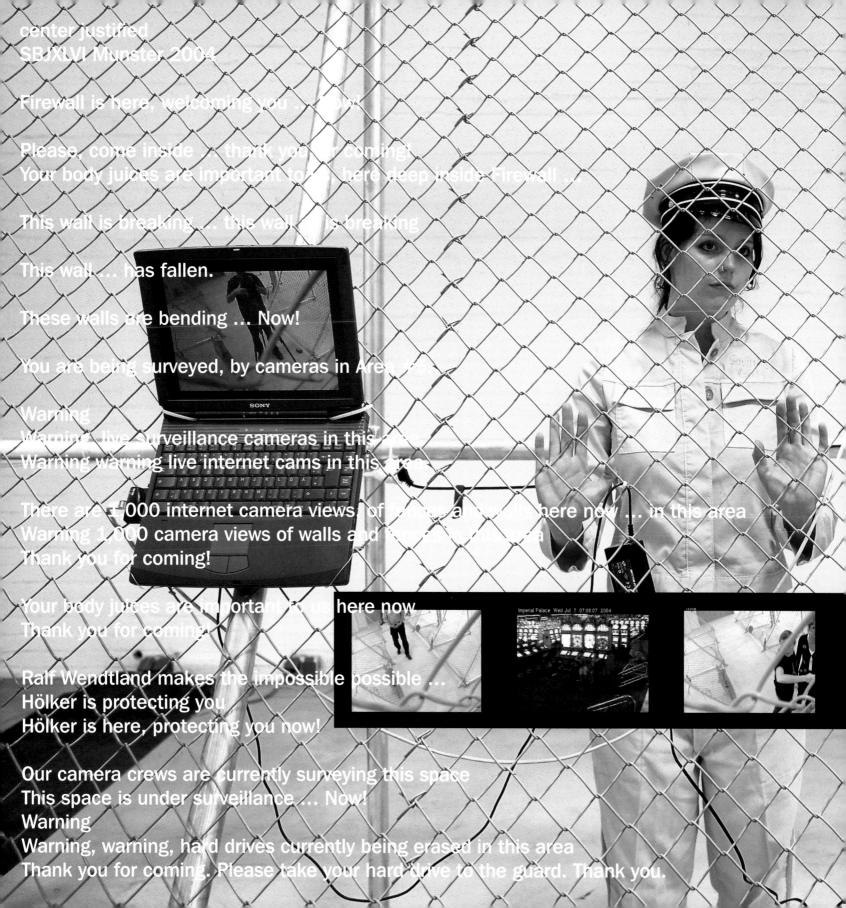

center justified
SBJXLVI Munster 2004

Firewall is here, welcoming you ... now!

Please, come inside ... thank you for coming!
Your body juices are important to us, here deep inside Firewall ...

This wall is breaking ... this wall ... is breaking

This wall ... has fallen.

These walls are bending ... Now!

You are being surveyed, by cameras in Area #5 ...

Warning
Warning, live surveillance cameras in this area
Warning warning live internet cams in this area

There are 1,000 internet camera views, of figures and walls here now ... in this area
Warning 1,000 camera views of walls and figures in this area
Thank you for coming!

Your body juices are important to us here now
Thank you for coming!

Ralf Wendtland makes the impossible possible ...
Hölker is protecting you
Hölker is here, protecting you now!

Our camera crews are currently surveying this space
This space is under surveillance ... Now!
Warning
Warning, warning, hard drives currently being erased in this area
Thank you for coming. Please take your hard drive to the guard. Thank you.

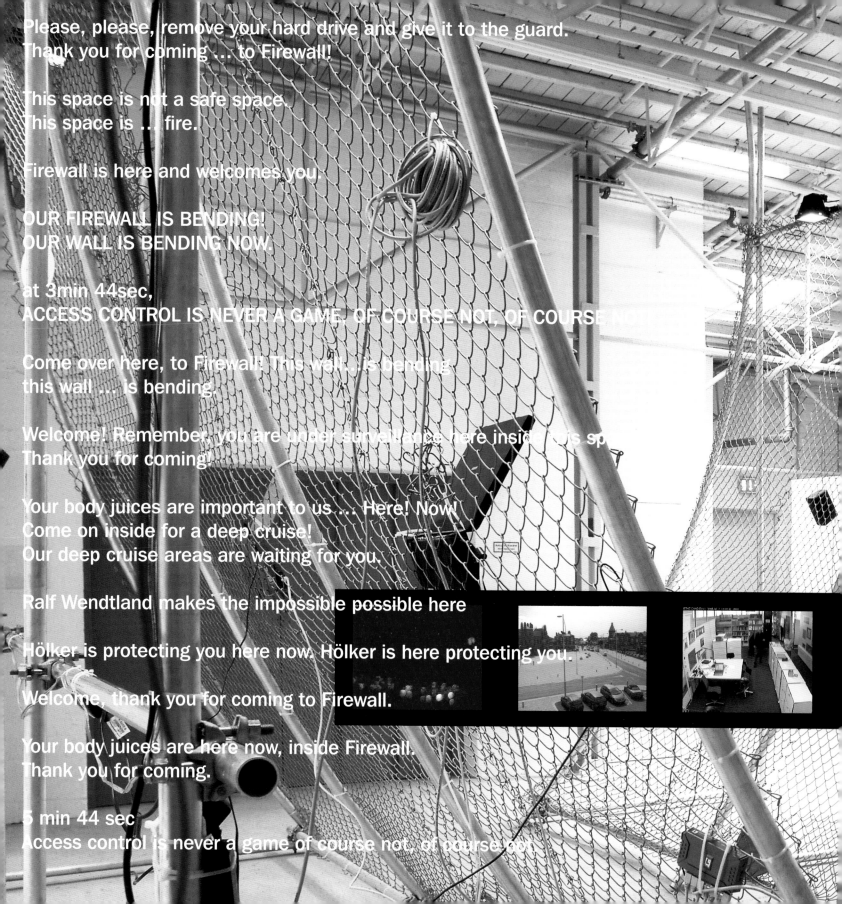

Please, please, remove your hard drive and give it to the guard.
Thank you for coming … to Firewall!

This space is not a safe space.
This space is … fire.

Firewall is here and welcomes you.

OUR FIREWALL IS BENDING!
OUR WALL IS BENDING NOW.

at 3min 44sec,
ACCESS CONTROL IS NEVER A GAME, OF COURSE NOT, OF COURSE NOT!

Come over here, to Firewall! This wall … is bending
this wall … is bending.

Welcome! Remember, you are under surveillance here inside this sp

Thank you for coming!

Your body juices are important to us … Here! Now!
Come on inside for a deep cruise!
Our deep cruise areas are waiting for you.

Ralf Wendtland makes the impossible possible here

Hölker is protecting you here now. Hölker is here protecting you.

Welcome, thank you for coming to Firewall.

Your body juices are here now, inside Firewall.
Thank you for coming.

5 min 44 sec
Access control is never a game of course not, of course not.

Markus Vater: Das Netz / Memorial / Empty Space

Martin Henatsch

Das Motiv ist hinlänglich bekannt: einsamer Mensch als Rückenfigur im Angesicht der Weiten des Universums. Ein Topos, der insbesondere aus der deutschen Romantik – man denke nur an Caspar David Friedrichs *Frau am Fenster* (1822) oder *Mönch am Meer* (1809) – überliefert ist und seitdem in zahllosen Fortführungen aus Kunst, Film und Werbung bis an die Grenze des Klischees strapaziert wurde. Nach immer gleichem Grundmuster dient eine Rückenfigur als Identifikationsträger für den Betrachter, der nun mit den Augen des Dargestellten in eine Grenzsituation zwischen konkretem Diesseits – dem Ufer, Fensterbrett, Felsvorsprung – und zeit- wie ortlosem Jenseits – dem Himmel, Meer, Kosmos – geführt wird; ein Jenseits, das einer der führenden Theoretiker der Romantik, Friedrich Schlegel, zu Beginn des 19. Jahrhunderts als „unendliche Fülle in der unendlichen Einheit"[1] beschrieben hat.

Markus Vater reiht sich mit seinem Bild *Das Netz* in eine bildmächtige Tradition der Kunstgeschichte ein. Denn auch hier: ein – auf seine existentielle Nacktheit reduzierter – Mensch auf eisig kahlem Terrain oder gar auf fremdem Planeten im Angesicht kosmischer Sternenfülle. Ein Bild zum Frösteln, umso mehr, gleitet unser Blick mit den Augen des einsam Ausgesetzten in die Ferne des die Bildfläche zu weiten Teilen ausfüllenden Weltalls. Doch ein Blick auf die Details macht stutzig:

Leberflecken auf dem Rücken des Protagonisten, die sich nahtlos als blinkende Sterne in den Himmel fortsetzen, das Hölzerne der Rückenfigur, der violett-rosafarbene Stich des Eises, der Mangel an Transparenz im Universum; Komponenten, die zu schwach erscheinen, um ernsthaft den – motivisch doch offensichtlichen – Vergleich zur Handschrift der zweihundert Jahre alten Heroen der Romantik anstreben zu können. Liegt die Bedeutung in der feinen Differenz? Entpuppt sich die Verführung auf ausgetretene Pfade als tabuverletzender Befreiungsschlag? Markus Vater gibt Hilfestellung, z. B. mit dem Titel: *Das Netz*. Ein Begriff, mit dem er unsere Empathie von hehren kosmischen Lobgesängen auf das Netz des weltweiten Datenflusses lenkt, das World Wide Web. Bestätigung für den sich hierin offenbarenden spielerisch ironischen Umgang mit der motivischen Tradition und deren Bezug auf die neuen Kommunikationsmedien bieten die beiden weiteren Werke des über Eck geführtes Ensembles: das ebenfalls großformatige Tableau *Empty-Space-Lifeform* sowie eine kleine Sperrholzskulptur, die gleichwohl den hochtrabenden Titel *Memorial* trägt.

Markus Vater malt mit spitzer Feder, seine Malerei ist mit spöttischem Realismus versetzt und durch comichafte Versatzstücke angereichert: konturbetonte flüchtige Zeichenhaftigkeit, Sprechblasen, Einbeziehung

The motif is familiar enough, a solitary human being seen from behind in the face of the infinity of the universe. This is a scene that stems in particular from German romanticism (for instance, Caspar David Friedrich's *Frau am Fenster* (Woman at the Window) (1822) or *Mönch am Meer* (Monk by the Sea) (1809)) and has since been driven almost to the level of cliché in innumerable repetitions in art, film and advertising. The basic idea is always the same. The viewer identifies with the figure seen from behind and looks with the eyes of the figure at a border situation between the concrete here (the bank, windowsill, ledge) and the timeless, placeless there (the sky, sea, cosmos). At the start of the 19th century, Friedrich Schlegel, one of the leading theorists of romanticism, described this "there" as "infinite abundance in infinite unity".[1]

With his picture *Das Netz*, Markus Vater adds to a powerful pictorial tradition in the history of art. He shows a person, who has been reduced to existential nakedness, on barren, icy ground or perhaps on a distant planet under a cosmic span of stars. It is a picture that makes you shiver. This effect is amplified as your eyes move away from the solitary figure to the remoteness of the universe filling large parts of the picture. But a glance at the details makes you suspicious. There are moles on

the back of the protagonist that continue seamlessly into the sky as twinkling stars. The woodenness of the figure, the purple-pink tint of the ice, the lack of transparency in the universe. These are components that appear too weak to be part of a serious attempt to imitate the two hundred year-old heroes of romanticism, although it is obviously such an attempt. Perhaps an interpretation of the picture can be found in the subtle differences? Is what appears to be an enticement to travel well-worn paths in fact an iconoclastic coup? Markus Vater provides some assistance, for example with the title, *Das Netz* (The Network). This term allows him to divert our empathy from sublime cosmic songs of praise to the network of international data flow, the world wide web. Confirmation of the evidently playfully ironic treatment of the motif-related tradition and its relationship with the new communication media can be found in the other two works of the triptych, the similarly large-format tableau *Empty-Space-Lifeform* and a small plywood sculpture which nevertheless bears the pompous title *Memorial*.

Markus Vater paints with vitriol. His painting is mixed with mocking realism and enriched with comic-like set pieces such as outlined sketchy symbolism, speech bubbles and the incorporation of written passages. At the same time, his pictorial language is also determined by a

von geschriebenen Passagen. Und zugleich ist seine malerische Sprache auch von demonstrativer Deklamatorik bestimmt: nicht nur von feiner Konturlinie, sondern auch von Quast und schneller Geste. So kontrastiert die flüchtige Weißgrundierung der beiden Köpfe die Zeichenhaftigkeit der Sprechblase in der linken oberen Bildecke oder die der schwarzen Krähenfüße, die sich als schwarze Zwischenfläche in die Münder der beiden Gesichter einfressen. Doch keine der beiden Stilelemente, weder der nonchalante Anstrich noch die kritzelige Skripturaliät scheint mit jener modernen Ernsthaftigkeit vorgetragen, mit der die auf Transzendenz ausgerichtete Bildauffassung der Romantik beinahe das gesamte 20. Jahrhundert prägte.

In seinem triptychalen Bild-Skulptur-Ensemble für die Ausstellung *Firewall* überführt Vater das Jenseitsversprechen der modernen Malerei in die bitgesteuerten Verzweigungen des Web, das auf unendliche Fülle, auf Absolutheit und göttliche Totalität ausgerichtete „dunkle Sehnen und Suchen" der romantischen Kunsttheorie in das utopisch anarchische Streben eines Hackers auf seinem Weg ins Chinesische Außenministerium. So heißt es auf der Tafel des in schnödem Sperrholz gefertigten Memorials: „Tonight I hacked into the computer of the Chinese Foreign Ministry and replaced everywhere the word ‚revolution' with the word ‚chocolate'".

In dem Bild *Empty-Space-Lifeform* sind die Profile zweier markanter Gesichter einander gegenübergestellt. Es sind Ikonen des endenden

20. Jahrhunderts, die nicht unterschiedlicher sein könnten: Bill Gates, amerikanischer Gründer eines Computerimperiums und heute nicht nur einer der reichsten, sondern auch zu gleich mächtigsten Männer dieser Welt sowie Sid Vicious, früh verstorbene Punklegende, Sex-Pistol-Mitglied und Enfant terrible des bürgerlichen Musikgeschmacks. Zwischen ihnen trotz nur weniger Zentimeter Abstand ein tiefschwarzer Abgrund: Das absolute Nichts? Gegenseitiges Unverständnis? Unüberbrückbare kulturelle Schranken? Doch wie bei einem Vexierbild verselbstständigt sich der schwarze Abgrund zwischen den Konterfeien: Ein dämonisches Zwischenwesen, das der nächsten Alien-Verfilmung Pate stehen könnte, schält sich heraus und drängt die Positivformen der Gesichtskonturen in den Hintergrund. Auf einer der „Architektur des Bösen" gewidmeten Papierskulptur aus dem Jahr 2003 schreibt der Künstler, und beinahe könnte es ein vorgezogener Kommentar für das spätere Bild sein: „Zwischen den Wörtern, die ich spreche und den Wörtern, die Du hörst, liegt eine Spalte, ein Abgrund. Er ist dunkel und verschluckt den Schall." Charakteristisch für ein Vexierbild gemahnt auch Vaters *Empty Space* daran, diesen Raum aus verschiedenen Blickwinkeln zu betrachten: Kosmos oder Kommunikationsnetz, sehnsuchtserfüllte Projektionsfläche oder alles verschlingende Medusa, verbindendes Informationsmedium oder Anonymität stiftende Mattscheibe.

Der Mensch in den Bildern von Markus Vater ist der Übermächtigkeit seines Umfeldes ausgesetzt und wird in paradoxer Verschmelzung mit ihm gezeigt. Trotz schmunzelndem Eingeständnis der Sehnsucht nach

demonstrative rhetoric, not just fine outlines but also broad brushstrokes and sketchy gestures. The sketchy white grounding of the two heads is contrasted by the symbolism of the speech bubble in the top left-hand corner of the picture or the symbolism of the black 'crow's feet' that eat into the mouths of the two faces as a black intermediate area. However, neither of the two stylistic elements, neither the nonchalant strokes nor the scribbled writing, appears to be presented with that modern earnestness with which the transcendentally oriented pictorial concept of romanticism shaped almost the entire 20th century.

In his triptychal picture/sculpture ensemble for the *Firewall* exhibition, Vater transfers the cosmic promise of modern painting to the bit-controlled branches of the web, the "dark longing and searching" of romantic art theory, oriented towards infinite abundance, absoluteness and divine totality, to the utopianly anarchic striving of a hacker hacking into the Chinese Foreign Ministry. The following is written on the plaque on the memorial made in base plywood: "Tonight I hacked into the computer of the Chinese Foreign Ministry and replaced everywhere the word 'revolution' with the word 'chocolate'".

In the picture *Empty-Space-Lifeform*, the profiles of two striking faces confront each other. They are two icons of the late 20th century who could not be more different: Bill Gates, the US founder of a computer empire and today not only one of the richest but also one of the most powerful men in the world, and Sid Vicious, a punk legend who died young, a Sex Pistol and enfant terrible of bourgeois musical taste. Between them, despite just a few centimetres' distance, is a dark black abyss. Absolute nothingness? Mutual misunderstanding? Unbridgeable cultural barriers? However, as in a picture puzzle, the black abyss between the portraits takes on an independent existence. It turns into a demonic creature that would be at home in the next Alien film. It appears, becomes independent and forces the positive shapes of the contours of the faces into the background. On a paper sculpture devoted to the "Architecture of Evil" from 2003, the artist wrote the following, which could almost be a pre-emptive comment on the later picture: "Between the words I speak and the words you hear lies a gap, an abyss. It is dark and deadens the sound." Just like a picture puzzle, Vater's *Empty Space* reminds the viewer to see this space from various points of view, as cosmos or communication network, projection screen filled with longing or all-consuming Medusa, connecting information medium or blank screen creating anonymity.

dem großen Ganzen, verliert er sich nicht in den Schlingen existentieller Sinnfragen.

In der Sprechblase über Bill Gates sind drei Strichmännchen angesiedelt, die vergeblich an der Grenze ihres kleinen Universums horchen. Vater zeigt sie beinahe verzweifelt, in ihrer abgeschlossenen Zelle gefangen, ohne Kontakt zur Außenwelt – als Gegenbild zum Blick in die Sterne. Mit ironisch bis sarkastischer Bissigkeit setzt Vater dem romantischen Traum nach universeller Eingebundenheit das profane Surfen im Internet, der transzendentalen Erkenntnissuche das profane Eindringen in aufwendig gesicherte Netzwerke entgegen. So wird der Sternengucker zum Internetuser, der Naturforscher zum Hacker im Web, dessen ständig sich steigernde Übertragungsraten in der Möglichkeit gipfeln, Revolution gegen Schokolade einzutauschen. Die „Leere des Raums" tritt an die Stelle „unendlicher Fülle".

1 Friedrich Schlegel, zit. nach: Karl Conrad Pohlheim: Die Arabeske. Ansichten und Ideen aus Friedrich Schlegels Poetik, München 1966, S. 60

In Markus Vater's pictures, human beings are exposed to the superior power of their environment and are shown in paradoxical fusion with it. While smirkingly admitting their longing for the greater whole, they do not become snared by existential questions of meaning.

In the speech bubble above Bill Gates are three line figures. They listen in vain at the limit of their small universe. Vater shows them almost despairing, imprisoned in their sealed cell without contact with the world outside, in contrast with the view of the stars. With ironic, sometimes sarcastic, viciousness, Vater contrasts the romantic dream of universal integration with profanely surfing the Internet, and the transcendental search for knowledge with the profane penetration of extensively protected networks. The stargazer becomes an Internet user, the natural scientist a hacker on the web, the ever-increasing transmission speeds of which culminate in the ability to replace the word revolution with the word chocolate. The "emptiness of space" takes the place of "infinite abundance".

1 Friedrich Schlegel, quoted from: Karl Conrad Pohlheim: Die Arabeske. Ansichten und Ideen aus Friedrich Schlegels Poetik, München 1966, p. 60

Memorial
2003
Acryl auf Leinwand acrylic on canvas
⌀ 40 cm
3 Spanplatten chipboards

TONIGHT I hacked
into the computer of the
Chinese Foreign Ministry
and replaced everywhere
the word „REVOLUTION"
with the word „CHOCO-
LATE".

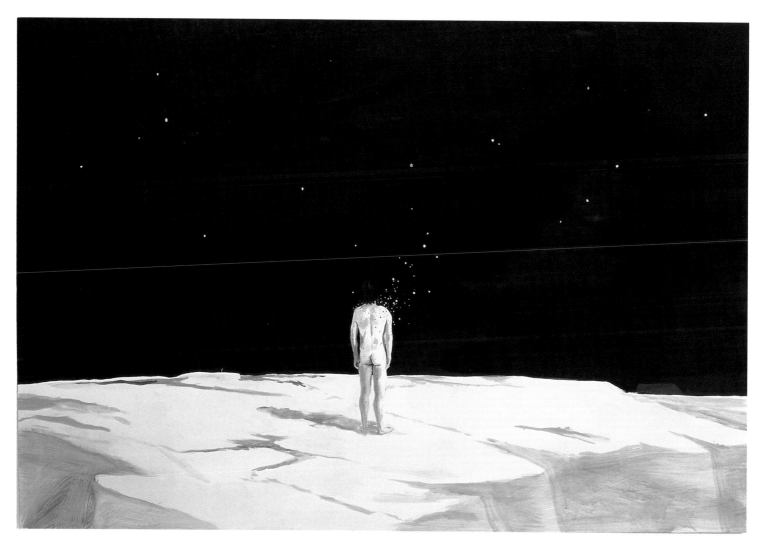

Das Netz
2004
Acryl auf Sperrholz acrylic on plywood
200 x 300 cm

Untitled (Empty Space Lifeform)
2004
Acryllack auf Sperrholz acrylic lacquer on plywood
400 x 300 cm

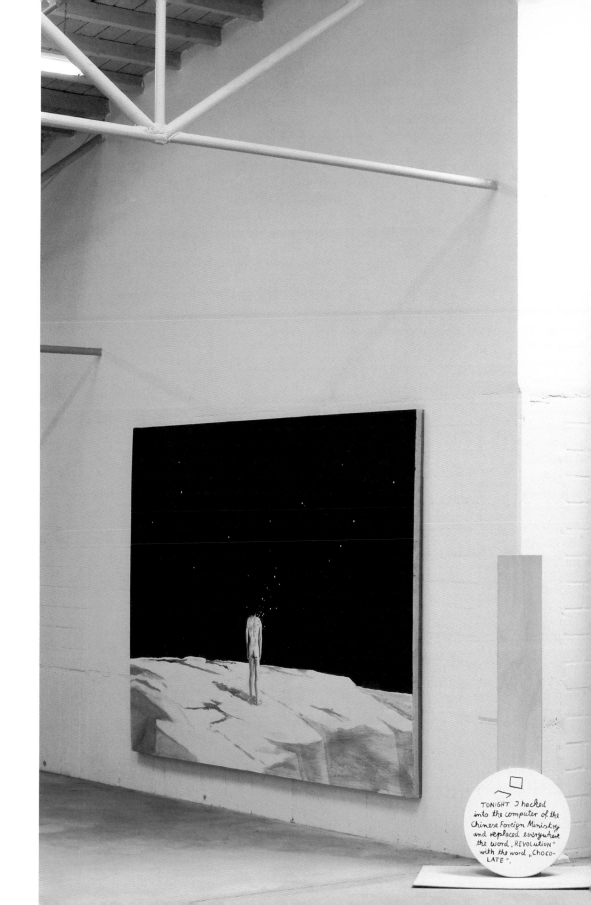

TONIGHT I hacked into the computer of the Chinese Foreign Ministry and replaced everywhere the word „REVOLUTION" with the word „CHOCO- LATE".

Magnus Wallin: Anon

Martin Henatsch

Magnus Wallin ist bekannt für die Erstellung computeranimierter Videofilme. Sein Genre ist jedoch weder der Computer noch der Film. Im Mittelpunkt seiner Arbeit stehen Bilder, deren Nachdrücklichkeit sich tief in das Gedächtnis der Betrachter einbrennt. Nicht die Erzählung einer Story, sondern die jenseits der Erzählung geweckte Imagination ist ihm wichtig. Bei aller technischen Perfektion bleibt die computer-generierte Künstlichkeit seiner Bildwelten immer erkennbar. Wallins Videoproduktionen sind in einer Bildsprache verfasst, die der Ästhetik der Computeranimation entspringt, ihr jedoch nicht verfällt. Nicht die neueste aus den großen Filmstudios der Unterhaltungsindustrie stammende Simulationstechnologie ist für sie kennzeichnend, die Bildwelten seiner Filme bewahren jenen Charakter an hölzerner Konstruiertheit, der sie auch für einen Laien als computeranimiert erkennbar macht. Eine Ästhetik, die ihre Herkunft zum Thema hat, kein Surrogat von Wirklichkeit schaffen will, nicht in Konkurrenz zur glänzend schimmernden Welt der Videoclips tritt, sondern deren Scheinhaftigkeit unterläuft. So überantwortet sie dem Betrachter z. B. durch die Rapporthaftigkeit der Hausfassaden oder die stereotype Zeichnung der Figuren ausreichend Leerstellen, um die vorgeführte Fiktion gedanklich auszufüllen und zu komplettieren.

Die sich in kurzen Loops wiederholenden Bildstränge – z. B. in seinen früheren Filmen *Exit, Limbo* oder *Skyline* – sind geprägt von großer Grausamkeit: Ihre Protagonisten sind Krüppel, die dem Feuersturm zwischen futuristisch monotonen Straßenschluchten auf Holzkrücken zu entfliehen suchen (*Exit*) oder gehäutete Superathleten (*Skyline*), die in kulthafter Ergebenheit an Ringen von monumentalen Türmen schwingen, um trotz schaurig schöner Akrobatik schließlich einer nach dem anderen an der gegenüberliegenden Wand zu zerschmettern. Doch Wallins Bilder weiden sich nicht an der vorgeführten Brutalität. Diese wird nicht detailverliebt ausgeführt; ihr haftet das Modellhafte ihrer Konstruiertheit an und sie wird als übermächtige Facette technisierter Lebenswelten aufgedeckt. Die Filme zielen auf ein zur Fassade erstarrtes und gerade in der Ästhetik vieler Computerspiele gepflegtes Heroentum, dessen Kehrseite die Verletzbarkeit derjenigen ist, die ihm ausgeliefert sind oder glauben, sich ihm hingeben zu müssen. Eine eigentlich schutzverheißende Wand, die Trutzigkeit der sicherheitsversprechenden Umgebung, entpuppt sich bei Wallin als letztlich zerstörerisch oder gar tödlich, wenn gerade sie es ist, die den Menschen den Fluchtweg vor der Feuersbrunst verstellt oder an deren Härte sie zerbrechen. Der Künstler zielt auf das Missverhältnis zwischen einer martialisch gesteigerten Ästhetik und dem ihrer kalten Künstlichkeit

Magnus Wallin is well-known for the creation of computer-animated video films. However, his genre is neither the computer nor film. The focus of his work is on images, the energy and vigour of which make an indelible impression on the mind of the viewer. For him it is not storytelling itself that is important but the imagination that is aroused beyond the telling of the story. Despite their technical perfection, the computer-generated artificiality of his image worlds is always discernible. Wallin's video productions are couched in an image language that springs from the aesthetics of computer animation but which is not dependent on them. The image worlds of his films are not characterised by the latest simulation technology from the big film studios. They retain a certain woodenness that makes them obviously computer-animated, even for a non-expert. The focus is on the origin of the aesthetics, not on creating a surrogate reality. This is not the glittering world of video clips. Their pretence is undermined. The aesthetics allow the viewer sufficient space, for example via the lack of detail in the house façades or the stereotypical drawing of the figures, to flesh out in their minds and complete the fiction presented.

The strands of images that are repeated in short loops, for example in his earlier films *Exit, Limbo* or *Skyline*, are full of extreme cruelty. Their protagonists are cripples trying to escape the firestorm between futuristically monotonous street canyons on wooden crutches (*Exit*) or skinned superathletes (*Skyline*) swinging on rings from monumental towers in cult-like devotion, only to be smashed against the opposite wall one after the other despite their eerily beautiful acrobatics. However, Wallin's images do not revel in the brutality presented. The brutality is not presented in detail. It is characterised by the model-like nature of its artificiality and it is exposed as a powerful facet of mechanised worlds. The films aim to show a kind of shallow heroism that is customary in the aesthetics of many computer games. Its downside is the vulnerability of those who are at its mercy or believe that they must abandon themselves to it. A wall that actually promises protection, the defensive part of the apparently safe environment, turns out in Wallin's work to be destructive or even fatal when it blocks people's escape from the conflagration or when they are smashed against its hard surface. The artist aims to reveal the imbalance between martial aesthetics and the individual exposed to their cold artificiality. He uses aesthetics developed in the name of progress, functionality and protection, but shows those who are exposed to this world as defenceless victims.

ausgesetzten Individuum. Er bedient sich einer Ästhetik, die im Namen von Fortschritt, Funktionalität und Sicherung entwickelt wird, zeigt uns jedoch die dieser Welt Ausgesetzten als schutzlose Opfer.

Auf diesem werkbestimmenden Paradoxon in Wallins Arbeit beruht auch seine neueste Videoprojektion *Anon*. Erneut entfacht er ein geradezu groteskes Szenario, dessen undramatische Selbstverständlichkeit in größtem Widerspruch zu seiner – noch subtiler als in früheren Filmen angelegten – Perfidität steht. Über eine synchron geschaltete Doppelprojektion führt er den Betrachter durch die Gänge eines menschenleeren, fensterlosen und trotz Neonbeleuchtung finster wirkenden Magazingebäudes: vorbei an verschlossenen Archivschränken, endlos wirkenden Regalsystemen oder Reihen nüchtern ausgeleuchteter Arbeitstische. All dies erlebt der Betrachter aus der Perspektive zweier Kameras, die mit unerschütterlicher Konsequenz und ohne Aufgeregtheit den merkwürdigen Ereignissen in den Katakomben auf der Spur sind: in langsamer Kontrollfahrt oder bedächtiger Konzentration gegenüber einzelnen Situationen, die separat herangezoomt werden. Beide Perspektiven erweisen sich als maschinengesteuert, sie entsprechen nicht dem Blickwinkel eines emotional beteiligten Wächters. Dies vermittelt sich spätestens dann, wenn der Blick auf leere Podeste fällt und dabei das Bildfeld wie auf einem Kontroll-Display von blinkend roter Schrift versperrt wird: „object missing"; eine in dieser distanzierten Sachlichkeit erste Bestätigung des als Kürzel für „Anonymus" zu verstehenden Titels.

Die Hauptakteure in *Anon* sind zum Leben erweckte, animierte Objekte von grotesker Existenz: ein auf Oberschenkelknochen laufendes Wirbelsäulentorso, ein Skelettarm, eine Beinprothese, zwei monströse, wackelnd rollende Steineier oder ein altertümlicher, mit einer Schlinge ausgestatteter Rollstuhl, der emsig durch die Gänge flitzt. Der humoristisch absurde Charakter dieser Mannschaft steht jedoch in krassem Gegensatz zu der verlassen unheimlich wirkenden Atmosphäre des Schauplatzes, ein an eine düstere Tiefgarage mahnender Archivraum.

Zu Beginn fällt der Kontrollblick der Kameras auf einen Skelettarm, der, in einem musealen Glaskolben hängend, mit müden Fingerbewegungen einsam ins Leere greift; dies jedoch nur solange, bis der Wirbelsäulentorso aus einem im Hintergrund sichtbaren Eingang einschreitet und mit schwungvoller Bewegung der Halspartie mehrfach an das Glas anklopft: ein müßiger Befreiungsversuch, würde ihn nicht schließlich der wesentlich ungestümere Rollstuhl zum Erfolg führen und den Arm aus seinem gläsernen Gefängnis befreien. Nun ziehen die Überwachungskameras größere Kreise durch die labyrinthischen Gänge und stoßen dabei auf weitere Merkwürdigkeiten: auf einen leeren Vitrinenschrank, auf holprig vorbeirollende Rieseneier oder den vorbeirasenden Rollstuhl – inzwischen angereichert mit dem aufgegabelten Bein in seinen Fängen. Wie aufgeschreckt, folgt die trotz der Turbulenzen noch immer bedächtige Kamera den Ausreißern. Diese vermögen jedoch allein schon aufgrund ihrer höheren Geschwindigkeit immer wieder zu entkommen. Aus der Perspektive der Verfolger erhalten wir einen Einblick

Wallin's latest video projection, *Anon*, is also based on this characteristic paradox in his work. He again produces a really grotesque scenario, the undramatic self-evidence of which is in great contradiction to its perfidiousness, which is even more subtle than in earlier films. Via a synchronised double projection, he takes the viewer through the corridors of an uninhabited, windowless warehouse which seems to be dark despite neon lighting. Past closed archive cupboards, seemingly endless shelf systems or rows of plainly lit desks. The viewer experiences all this from the perspective of two cameras that follow the strange events in the catacombs with unshakeable rigorousness and without passion. The cameras travel slowly under control or with measured concentration towards individual situations that are zoomed in on separately. Both perspectives turn out to be machine-controlled. They are not like the viewpoint of an emotionally involved security guard. This becomes apparent at the latest when the camera shows empty pedestals and the screen is blocked with flashing red letters, like on a control display: "object missing". This is the first confirmation, in this dissociated objectivity, of the title, an abbreviation of "Anonymous".

The main players in *Anon* are grotesque animated objects made into living beings, a spinal column torso walking on thigh bones, a skeleton arm, an artificial leg, two monstrous stone eggs which wobble as they roll along or an old-fashioned wheelchair fitted with a sling that eagerly dashes through the corridors. However, the humorously absurd character of this team stands in cross opposition to the spookily deserted atmosphere of the scene, an archive room which looks like a gloomy underground car park.

At the start, the camera turns its surveying eye on a skeleton arm that is suspended in an antiquated glass flask and moves its fingers in a tired, lonely fashion in the air. However, the spinal column torso then strides in from an entrance visible in the background and repeatedly knocks on the glass with a sweeping movement of its neck part. This would be a futile attempt at liberation if the much more impetuous wheelchair did not subsequently succeed in freeing the arm from its glass prison. The surveillance cameras now make larger circuits through the labyrinthine corridors, finding further oddities. An empty display cabinet, huge eggs rolling clumsily past or the wheelchair, dashing past with the leg now in its clutches. As if startled, the camera follows the runaways, although still in a measured fashion despite the turbulence. However, their greater speed enables them to get away each time. From the perspective of the pursuers, we are shown the broad stone

in die weiten Gangsysteme, die über steinerne Flure mit sich automatisch öffnenden Türen führen, durch klinisch kalt erscheinende Laborräume mit leergeräumten Experimentiertischen, vorbei an großen Kisten, endlosen Regalzügen oder Reihen spintartiger Schränke. Die ungleiche Verfolgungsjagd erfährt erst ihr überraschendes Ende, als die beiden Eier in eine Sackgasse mit verschlossenen Türen geraten. Die Kameraperspektive, inzwischen auf Bodenniveau abgesenkt, kippt und die albtraumhafte Geschichte beginnt in einem Loop von vorne.

Anon macht die Überwachung eines kafkaesken Raums zum Thema. Die durch das Magazin gleitenden Kameras haben für Sicherheit zu sorgen. Doch was für eine Welt ist ihnen überantwortet? Entspricht ihrem Blick nicht jene Welt, die ihrer Obhut unterliegt? Bzw. andersherum: Entzieht sich nicht das, was dort eigentlich stattfindet dem rational analytischen Blick der Kameraperspektive des Überwachers? Der skeptische Leitsatz einer Phänomenologie – percipio, ergo sum; die Welt ist das, was ich wahrnehme – erfährt in der Deutung von Magnus Wallin eine ins Absurde gesteigerte Bestätigung. Der funktionale Automatismus der Kameras wird vom nichtrationalen Eigenleben der ihnen überantworteten Objekte unterlaufen: Was ihre Objektive in der Verlassenheit des apokalyptisch wirkenden Magazins wahrnehmen, entspricht nicht dem technokratischen Erwartungshorizont einer Überwachungsmaschinerie. Trotz oder gerade aufgrund des nach medialer Präsenz seiner Objekte gierenden Kontrollblicks können wir der solchermaßen erfassten Dinge nicht sicher sein. Wo immer sich etwas als erfasst und

exponiert erweist, hat eine abwesende Lücke oder Differenz der Wahrnehmung ihre imaginäre Gestalt, ihre Identität verliehen.[1] In *Anon* scheinen sich die Dinge verselbstständigt zu haben. Damit sprengen sie die auf Verschlossenheit und Übersicht angelegte Ordnungssystematik eines Archivs, einer Sicherungsmaßnahme für Zeugnisse der Menschheit. Oder sind sie gar das ungewollte Nebenprodukt eines Systems, das auf allumfassende Omnipräsenz zielt? Magnus Wallin lässt im Schatten der Anonymität eines automatisierten Überwachungssystems, hinter den verschlossenen Schutzmauern des Archivs einer Informationsgesellschaft einen Ort für Utopien entstehen.

1 Vgl. Georg Christoph Tholen: Digitale Differenz. Zur Phantasmatik und Topik des Medialen, in: HyperKult. Geschichte, Theorie und Kontext digitaler Medien, hrsg. von Martin Warnke, Wolfgang Coy, Georg Christoph Tholen, Frankfurt am Main 1997, S. 104

corridor systems with automatic doors that lead through clinically cold laboratory rooms with empty experiment tables, past large boxes, endless processions of shelves or rows of locker-like cupboards. The unequal hunt only reaches a surprising end when the two eggs enter a cul de sac with closed doors. The camera perspective, which has now been lowered to floor level, tilts and the nightmare story loops back to the beginning.

The subject of *Anon* is the surveillance of a Kafkaesque space. The cameras gliding through the warehouse are there to preserve security. But what kind of world is in their care? Is their view that of the world under their care? Or, the other way around, does what is actually happening there escape the rationally analytical view of the camera perspective of the surveyor? The sceptical basic principle of a phenomenology – percipio, ergo sum; the world is what I perceive – is confirmed to an absurd level in Magnus Wallin's interpretation. The functional automatism of the cameras is undermined by the non-rational, independent existence of the objects in their care. What their lenses perceive in the desolation of the seemingly apocalyptic warehouse does not meet the technocratic level of expectations of surveillance machinery. Despite or rather on account of the surveillance cameras, lusting

for the media presence of the objects, we cannot be sure of the things recorded. Wherever something is proved to be recorded and exposed, an absent gap or difference in perception has lent its imaginary form, its identity.[1] In *Anon*, the things seem to have become independent. In this way, they break up the systematic order of an archive, a means of protecting the evidence of mankind, created to be sealed and ordered. Or are they even the unintended by-product of a system aiming for all-embracing omnipresence? Magnus Wallin allows a place for utopias to emerge in the shadow of the anonymity of an automated surveillance system, behind the closed protective walls of the archive of an information society.

1 Cf. Georg Christoph Tholen: Digitale Differenz. Zur Phantasmatik und Topik des Medialen, in: HyperKult. Geschichte, Theorie und Kontext digitaler Medien, published by Martin Warnke, Wolfgang Coy, Georg Christoph Tholen, Frankfurt a. M. 1997, p. 104

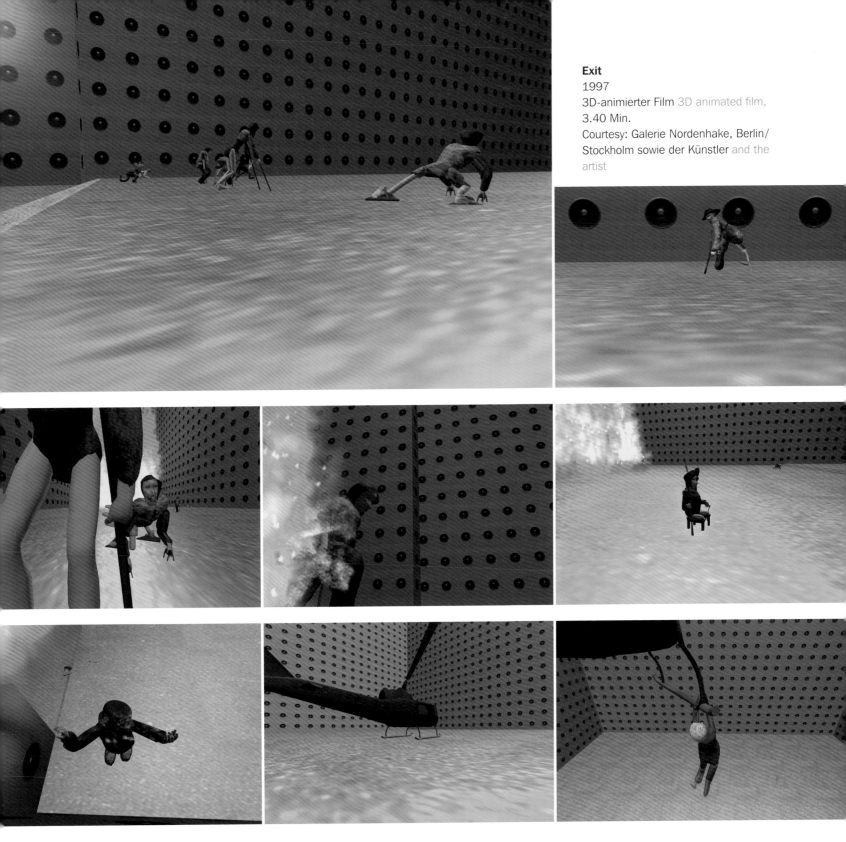

Exit
1997
3D-animierter Film 3D animated film,
3.40 Min.
Courtesy: Galerie Nordenhake, Berlin/
Stockholm sowie der Künstler and the
artist

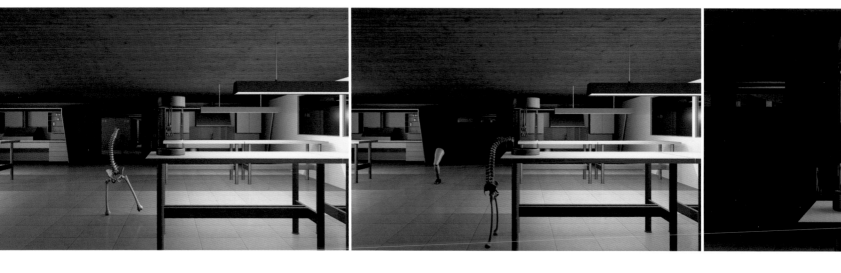
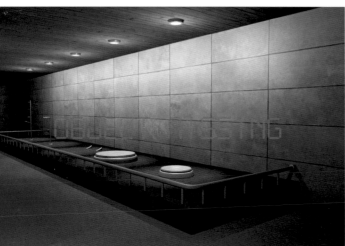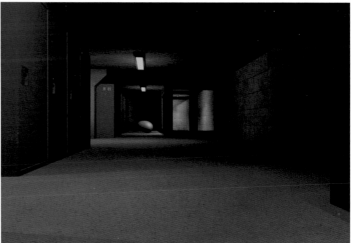

Anon
2004
3D-animierter Film 3D animated film, Doppelprojektion
double projection, je 2.30 Min. of 2.30 min. each
Courtesy: Galerie Nordenhake, Berlin/Stockholm
sowie der Künstler and the artist

Kooperation mit cooperation with:

Mit Unterstützung von supported by: MODERNA MUSEET

oben top: Projektionsfläche projection surface 1
unten bottom: Projektionsfläche projection surface 2

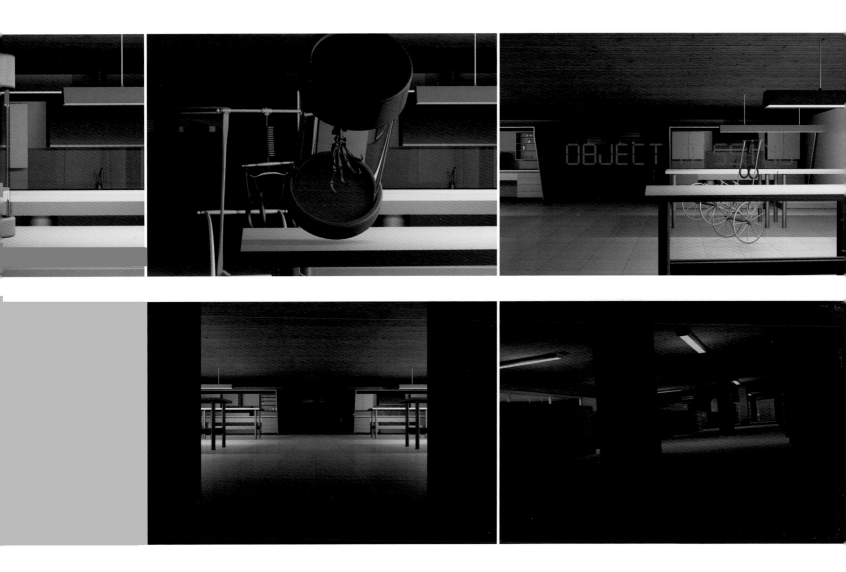

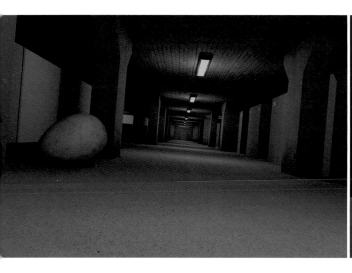

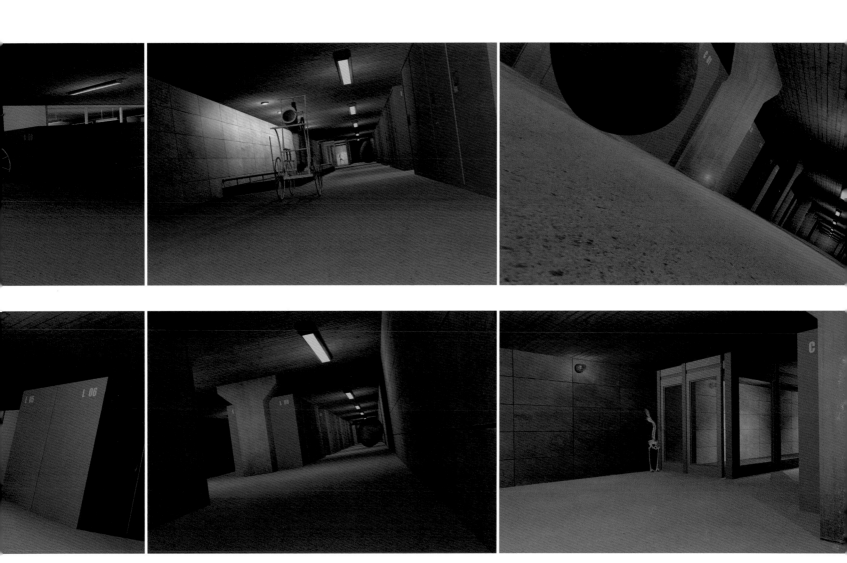

Anon
folgende Doppelseite following double page:
Installationsansicht view of the installation

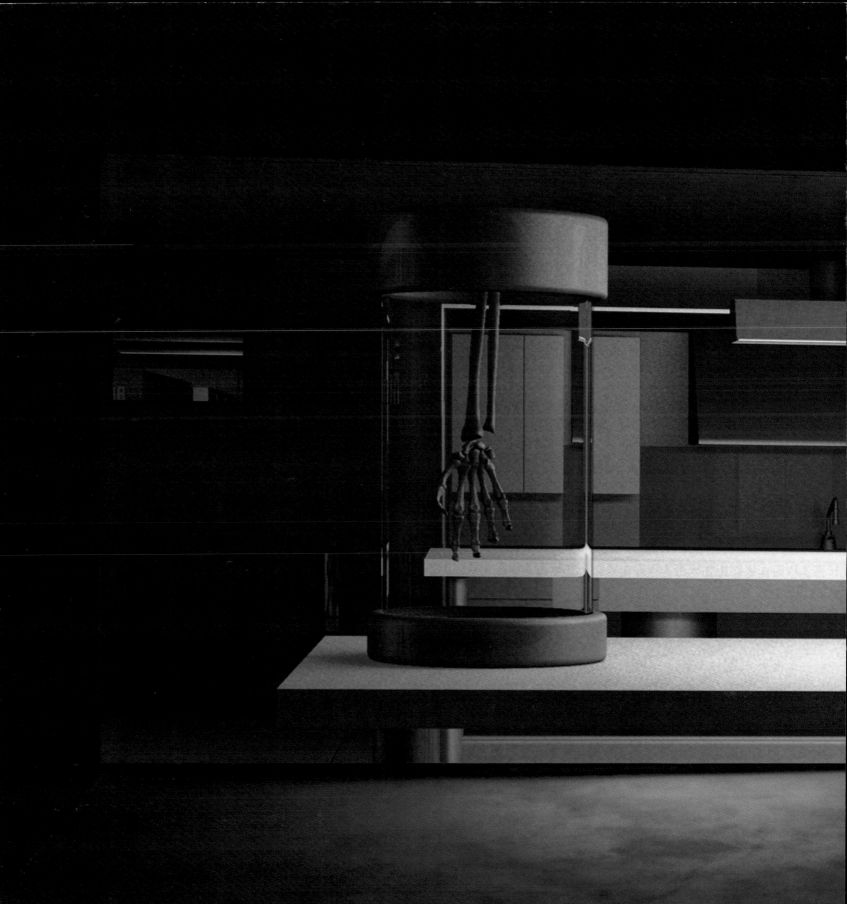

Johannes Wohnseifer: Blackbox

Andrea Jahn

Auf den ersten Blick wähnt man sich in einer Ausstellung minimalistischer Kunst und begreift vielleicht nicht so recht, was die erhaben anmutenden Skulpturen Johannes Wohnseifers mit dem Ausstellungstitel zu tun haben mögen. Zwischen zwei großen schwarzen, offenen Kuben zieht ein zwei Kubikmeter großer, leuchtend orange-rot lackierter Würfel unseren Blick magisch an. Um diese *Blackbox* – so der Titel – gruppieren sich verschiedene andere rätselhafte Objekte, die zunächst so aussehen, als wären sie der Star-Wars-Belegschaft abhanden gekommen. Bei näherem Hinsehen geben sie sich als profane Styropor-Verpackungen des Computerherstellers Apple zu erkennen. Dass es sich dabei nicht wirklich um Fundstücke handelt, erfährt nur, wer versucht, sie zu bewegen. Wohnseifer arbeitet hier bewusst mit einer optischen Täuschung, indem er für seine Installation Betongüsse verwendet, bei denen die Oberflächenwirkung des Styropors erhalten bleibt und eine weiße Lackierung dafür sorgt, dass der Eindruck trügt. Die ehemals leichten Styroporelemente erweisen sich als wahre Schwergewichte, die nun ihren skulpturalen Wert behaupten. Wohnseifer führt auf diese Weise bereits für ihr Design legendäre Verpackungsformen, die für die Computer von Apple entworfen wurden, in die Kunst zurück. Ähnliches passiert mit den mattschwarzen, monolithischen Objekten, die in ihrem kühlen, minimalistischen Design an das geheimnisvolle Inventar von Stanley Kubricks *Odyssee 2001* erinnern. Dass sich dahinter vergleichsweise profane Konsumartikel, wie die Video-Spielkonsolen der Firma Sony verbergen, macht Wohnseifer schon im Titel deutlich. Seine Playstations sind dreifach vergrößerte Nachbildungen dieser sublimen Design-Objekte, die schon durch ihr Äußeres das Versprechen einer Space-Odyssee in sich tragen. Zum Turm arrangiert, erhalten sie in der *Firewall*-Installation die Erhabenheit eines kleinen Techno-Altars.

Doch alles andere als bedeutungsschwer, deutet in dieser Installation alles darauf hin, dass Wohnseifer hier mit den spielerischen Elementen des Firewall-Themas sein Unwesen treibt. Die in den schwarzen Kuben verspannten Netzwerke beispielsweise definieren – als potentielle Kletternetze – den Ausstellungsort als Spielplatz. Ein Spielplatz allerdings, der sich als imaginärer Ort verstehen lässt, von dem aus die Welt regiert wird und Verschwörungspläne ihren Ausgang nehmen. Übertragen auf das Spielen im Netz, also dem Internet, kommt unweigerlich der Gedanke an das verbrecherische Spiel von Hackern, die es mit ihren Viren und Würmern schaffen, internationale Konzerne zu manipulieren und handlungsunfähig zu machen.

At first glance you imagine that you are in an exhibition of minimalist art and might not quite understand what the apparently lofty sculptures by Johannes Wohnseifer could have to do with the title of the exhibition. Between two large, black, open cubes, a 2 m³ shiny orange-red cube exerts a magical attraction on you. Around this *Blackbox* (the title of the exhibit) are grouped various other mysterious objects that look at first as if they might once have belonged to the Star Wars crew. On closer inspection, they turn out to be mundane polystyrene packaging produced by the computer manufacturer Apple. You find out that they are not really "objets trouvés" only if you try to move the "polystyrene" objects. Wohnseifer is working here consciously with an optical illusion by using concrete casts for his installation. The surface effect of the polystyrene is retained and white lacquer ensures that the viewer is deceived. The formerly light polystyrene elements prove to be real heavyweights that assert their value as sculptures. Wohnseifer thus returns to art this legendary packaging design that was created for the Apple G4 computer. A similar thing happens with the matt-black, monolithic objects that, with their cool, minimalist design, remind you of the mysterious set of Stanley Kubrick's *2001: A Space Odyssey*. The fact that they conceal relatively mundane consumer articles such as Sony video game consoles is made clear by Wohnseifer in the title.

His "Playstations" are triple-sized reproductions of these sublime design objects, which bear the promise of a space odyssey in their very appearance. Arranged as a tower, they achieve the sublimity of a small technological altar in the *Firewall* installation.

However, far from being deeply significant, everything in this installation indicates that Wohnseifer is having his mischievous way with the playful elements of the Firewall theme. The "networks" suspended in the black cubes, for example, could be climbing nets, thus defining the exhibition as a playground. This is, nevertheless, a playground which is an imaginary place from which the world is governed and in which conspiracies are born. If this idea is transferred to "playing" on the net, i.e. the Internet, your thoughts inevitably turn to the criminal games of hackers, who manage to manipulate multinationals and force them to stop trading with their viruses and worms.

The public, however, is at the mercy of the artist's manipulative powers, as we follow the temptations of the bright orange-red *Blackbox*. Its floating position in the room and the light which emerges from its interior lend it an air of mystery. It is a huge black box which contains recordings of the past. It is also a witty semantic inversion of the White

Das Publikum wiederum ist der Manipulation des Künstlers ausgesetzt, indem wir den Verlockungen der leuchtend orange-roten *Blackbox* folgen. Ihr haftet durch ihre schwebende Position im Raum und dem aus ihrem Innern dringenden Licht etwas Geheimnisvolles an: eine überdimensionale Blackbox, die Aufzeichnungen über die Vergangenheit bereithält – zugleich eine wortwitzige Umkehrung des White Cube – aber mehr noch der Verweis auf das Relikt und Zeugnis eines Flugzeugunglücks, nach dem an der Absturzstelle gefahndet wird. Wir kommen kaum umhin, im Entengang ihr Inneres zu erkunden. Was wir in ihr entdecken, sind nichts weniger als die Bilder von den Anfängen der elektronischen Musik: eine Bilddokumentation über die Pop-Gruppe *Kraftwerk*. Wohnseifers Bildauswahl umfasst dabei mehrere grafische Arbeiten, welche die damals visionäre, heute etwas angestaubte Ästhetik der Kraftwerk-Plattencover heraufbeschwören. „Interpol und Deutsche Bank, FBI und Scotland Yard / Flensburg und das BKA, Haben unsere Daten da / Nummern, Zahlen, Handel, Leute / Computerwelt, Computerwelt, Denn Zeit ist Geld …" sangen *Kraftwerk* 1981. Dabei spielten auch *Kraftwerk*-Titel wie *It's more fun to compute* nicht nur mit dem Spaßfaktor der neuen Computerwelt. Vielmehr nahmen ihre elektronischen Pop-Songs die synkopierten Rhythmen von Techno- und House-Music vorweg, mit ironisch-launigen Texten brachten sie Leben in die Computermusik und reflektierten damit einen Zeitgeist, der sie erst später einholen sollte: grenzenlose Datenströme, virtuelle Märkte, die Horrorvision einer globalen Überwachung.

Johannes Wohnseifer schenkt dieser Zeit – genauer, den späten 1970er und frühen 1980er Jahren mit ihren technologischen Errungenschaften (Honda, Braun-Wecker, Computer) und gesellschaftspolitischen Katastrophen (Schleyer-Entführung, Terroranschläge) in seinen Arbeiten besondere Aufmerksamkeit. Aber nicht als nostalgische Referenz an ein politisch aufgeladenes Klima, das seine Spuren in der eigenen Biografie zurückgelassen hat, sondern als Reflexion unserer Gegenwart des 21. Jahrhunderts mit ihrer omnipräsenten Visualität, die medial so aufbereitet wird, dass sie an die Stelle der Realitätserfahrung treten konnte, um diese letztendlich in Frage zu stellen.

Die Realität, wie sie in Wohnseifers Arbeiten wiederkehrt, hat durchaus die Qualität eines Vexierbildes, dessen Kippmoment an zwei verschiedene Aufmerksamkeiten der Betrachter appelliert. Zum einen vergegenwärtigt es die Momente einer politischen Ästhetik, wie sie heute kaum aktueller sein könnte: Die Schleyer-Entführung, die Terroranschläge der RAF oder die ersten Auftritte von *Kraftwerk* erinnern wir als Daten eines Bildprogramms, das uns schon damals nicht mehr als Realitätserfahrung verfügbar war. Zum anderen ist dieses Bildprogramm Teil einer Ästhetik des Politischen, wie sie sich gegenwärtig bis zur Unkenntlichkeit stilisiert hat: Vom weltpolitischen Tagesgeschehen erfährt die Welt nur noch über zensierte Kriegs- und Nachkriegsbilder, über die medialen Auftritte des US-amerikanischen Präsidenten oder Gipfeltreffen von weniger realpolitisch als telegen ausgerichteter Wirksamkeit.

Cube. But, even more, it is a reference to the relic and evidence of an air crash which is searched for at the crash site. We can hardly avoid crouching down to discover what is inside. What we find is nothing less than pictures of the early days of electronic music, a pictorial documentation of the pop group Kraftwerk. Wohnseifer's choice of pictures includes several graphic works which evoke the aesthetics of the Kraftwerk LP covers, visionary at the time, today somewhat out of date. "Interpol und Deutsche Bank, FBI und Scotland Yard / Flensburg und das BKA, Haben unsere Daten da / Nummern, Zahlen, Handel, Leute / Computerwelt, Computerwelt, Denn Zeit ist Geld …" (Interpol and Deutsche Bank, FBI and Scotland Yard, etc. have our data / Numbers, figures, business, people / Computer world, computer world, time is money …) sang Kraftwerk in 1981. Kraftwerk songs like *It's more fun to compute* played not only with the fun factor of the new computer world. Their electronic pop songs anticipated the syncopated rhythms of techno and house music. With ironic, witty lyrics, they put life into computer music and reflected a zeitgeist that would only catch up with them later – limitless data flows, virtual markets, the horrific vision of global surveillance.

Johannes Wohnseifer pays particular attention to this era, the late 70s and early 80s, with its technological achievements (Honda, Braun alarm clocks, computers) and socio-political disasters (the abduction of Hanns-Martin Schleyer, terrorist attacks) in his works. However, he does this not as a nostalgic reference to a politically charged climate that has left its marks on his own personal history but as a reflection of our 21st-century present with its omnipresent visuality that is presented by the media in such a way that it has been able to take the place of reality itself, ultimately calling reality into question.

Reality, as it recurs in Wohnseifer's works, has the absolute quality of a picture puzzle, the two facets of which appeal to two different sensibilities of the viewer. On the one hand, it visualises the elements of political aesthetics that could not be more relevant today. We remember the abduction of Hanns-Martin Schleyer, the terrorist attacks by the Red Army Faction or the first performances by Kraftwerk as the data in a picture programme that was no longer available to us as direct reality back then. On the other hand, this picture programme is part of an aesthetics of politics which have become stylised beyond recognition today. The world now learns about daily events in world politics only via censored images from wars and their aftermath and via the media

Das weite Feld dessen, was wir als jüngere (Kultur-)Geschichte bezeichnen, erweist sich in beiderlei Hinsicht als weitgehend unkontrollierte mediale Kolportage. Johannes Wohnseifer setzt sie gewissermaßen fort – wenn auch mit anderen Mitteln. In seinen Installationen, in denen Malerei, Fotografie und Zeichnung ebenso zum Einsatz kommen können wie Sound, Video-Projektionen oder performative Elemente, verschränkt er die Erfahrung von immer wiederkehrenden Momenten aus dem Blickwinkel seiner subjektiven Erfahrungswelt.

Für seine 1998 entstandene Arbeit *Hondabeats* hat Johannes Wohnseifer einen programmatischen Anzeigentext entworfen, der darauf hinweist, wie dies zu verstehen sein könnte: „Ich mache Kunst. seit Jahren. Mit allen Medien und allen Mitteln. Alles, was mich umgibt, ist meine Inspiration. Natürlich auch mein Honda Accord. Damit habe ich mich lange beschäftigt. Mit allen Hondas, die mir begegnet sind. Auf über 500 Fotos. Und mit einer besonders lauten Installation: einem alten Honda Accord, aus dem im Bonner Kunstverein die Honda Beats dröhnten. Stücke, die ich mit befreundeten Musikern gemacht habe. Und heute noch inspiriert mich mein Honda Accord Aero Deck. Vor allem zum Fahren." Die fast liebevolle Ironie, die Wohnseifer in diese Zeilen einfließen lässt, darf nicht darüber hinwegtäuschen, dass sich hinter diesem werbetechnisch verfremdeten Künstler-Manifest eine bewusst gesetzte künstlerische Strategie verbirgt. Wohnseifer zitiert bekannte Rhetoriken und Bilder, um sie mit Brüchen und Ungereimtheiten zu versehen. Was dabei herauskommt, ist keine kühl kalkulierte

Konzeptkunst, sondern eine Erlebniswelt, die „mit neuer Bedeutung, Funktion und Lust aufgeladen"[1] wird. Das Politische wird darin spielerisch wie ästhetisch unterlaufen und die Kunst als Spielfeld politisch besetzt.

1 Reimar Stange, Self Destroying History – Johannes Wohnseifer, Zug 2003, S. 67

turns of the US President or summits which are designed more for their telegenic effect than to impact on political reality.

The broad scope of what we call recent (cultural) history turns out, in both respects, to be largely unchecked media sensationalism. In a way, Johannes Wohnseifer continues in this vein, although with different means. In his installations, in which painting, photography and drawing are employed as well as sound, video projections or performance elements, he combines the experience of recurring elements from the point of view of his own subjective world of experience.

For *Hondabeats*, created in 1998, Johannes Wohnseifer wrote a programmatic advertising text that indicates how this might be understood: "I create art. And have been doing so for years. I do this with all media and all means. Everything that surrounds me is my inspiration. Naturally, this includes my Honda Accord. This has been a subject of mine for a long time. All the Hondas I have come across. In over 500 photos. And one extremely loud installation. An old Honda Accord out of which boomed the Honda Beats in the Bonn Art Society (Bonner Kunstverein). These were pieces that I made with musician friends. Today I still take inspiration from my Honda Accord Aero Deck.

Especially when it comes to driving it." The almost loving irony with which Wohnseifer imbues these lines should not deceive the reader into overlooking the fact that this advertisement-like artistic manifesto conceals a conscious artistic strategy. Wohnseifer quotes well-known rhetorical devices and images, only to distort them and create inconsistencies. What emerges is not coolly calculated conceptual art but a world of experience that is "charged with new meaning, function and joy"[1]. The political is playfully and aesthetically undermined and the field of art becomes filled with politics.

1 Reimar Stange, Self Destroying History – Johannes Wohnseifer, Zug 2003, p. 67

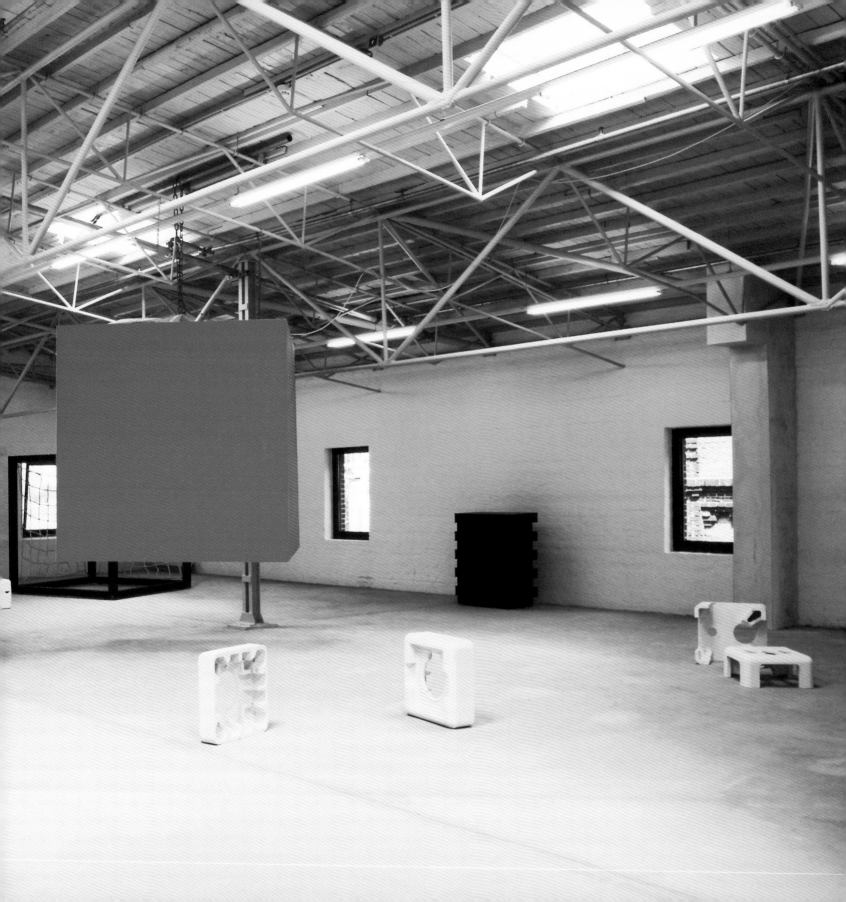

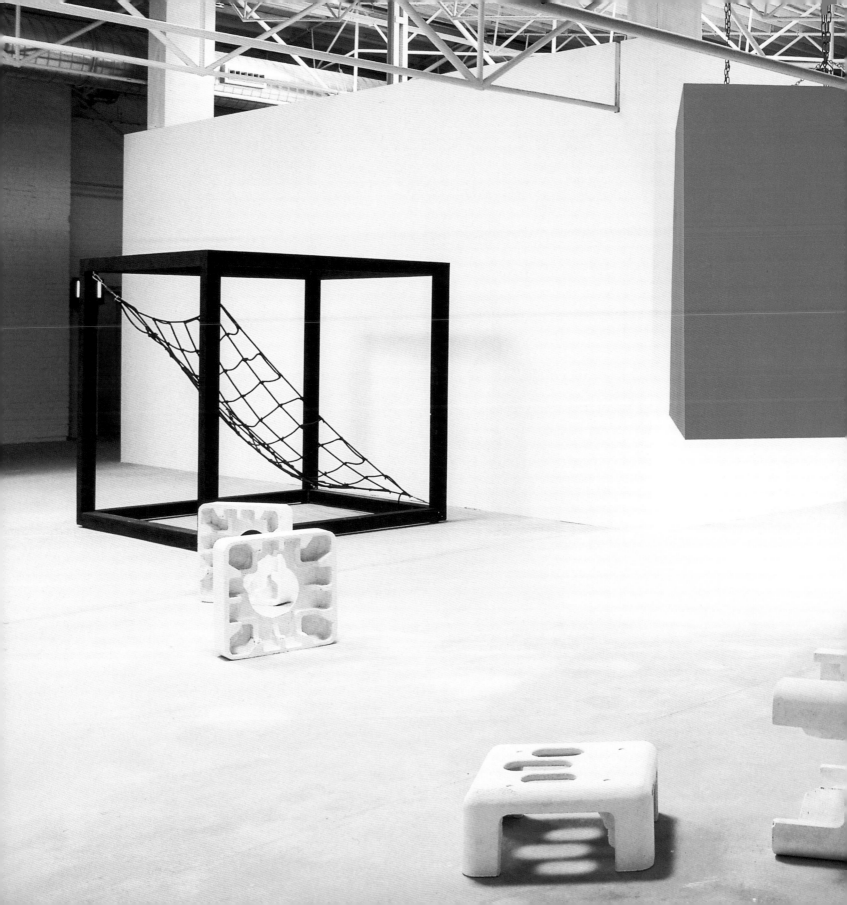

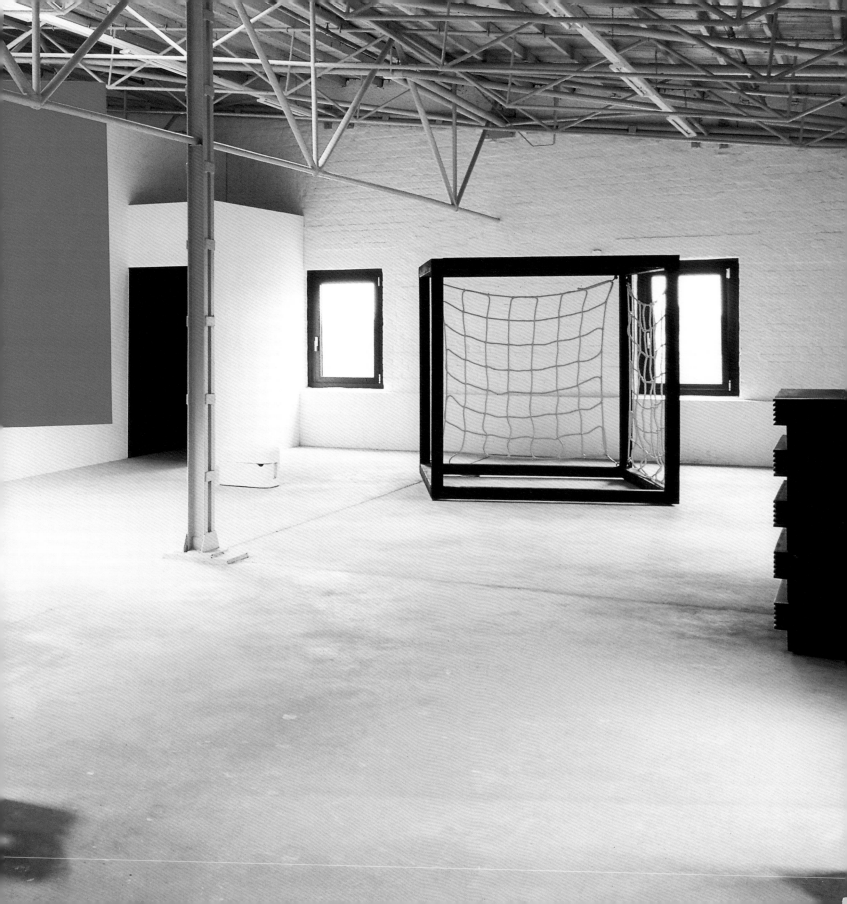

Blackbox
2004
Skulpturales Ensemble sculptural ensemble

Netzwerk 1, 2004
Holz, Lasur, Metall, schwarzes Nylonnetz wood, varnish, metal, black nylon net, 200 x 200 x 200 cm
Netzwerk 2, 2004
Holz, Lasur, Metall, orangefarbenes Nylonnetz wood, varnish, metal, orange nylon net, 200 x 200 x 200 cm
Netzwerk 3, 2004
Holz, Lasur, Metall, orangefarbenes Nylonnetz wood, varnish, metal, orange nylon net, 200 x 200 x 200 cm
PS2, 2004
MDF, Lack, 5-teilig MDF, lacquer, 5-part, je each 23 x 90 x 53 cm

Black Box, 2004
Holz, Metall, Acryl (RAL 3026), Neon wood, metal, acrylic, neon, 200 x 200 x 200 cm
7 gerahmte Offsetdrucke framed offset prints, je each 29,7 x 21 cm, 1 gerahmter Offsetdruck framed offset print, 29,7 x 42 cm
Apple G4, 2004
Aluminiumguss, Acryl aluminium cast, acrylic, 54 x 54 x 58 cm
Apple I-Mac, 2004
Aluminiumguss, Acryl aluminium cast, acrylic, 53 x 53 x 46 cm
Apple G4-Cube, 2004
Aluminiumguss, Acryl aluminium cast, acrylic, 52 x 32 x 37 cm

Jonas Dahlberg

1970	geboren born in Uddevalla, Schweden
1992–1993	Studium der Kunstgeschichte, Gothenburg University
1993–1995	Architektur-Studium, Lunds Technical University
1995–2000	MFA, Malmö Art Academy
2000/2001	IASPIS Recidence in Stockholm
2004/2005	ISCP Recidence in New York
Lebt und arbeitet lives and works in Stockholm	

Einzelausstellungen (Auswahl) Selected solo exhibitions

2000	MA show PEEP, Malmö
2001	Untitled (Vertical Sliding / Horizontal Sliding), Milch, London
	Milch, London
2002	One-way Street, IASPIS Gallery, Stockholm
	Waygood Gallery, Newcastle
2003	Invisible Cities, Kunstverein Langenhagen
	Centre pour l'limage contemporaine, Genf
	Magazzino d'Arte Moderna, Rom
2004	Gallery Juana de Aizpuru, Madrid
	Galerie Nordenhake, Berlin

Gruppenausstellungen (Auswahl) Selected group exhibitions

1999	Zwischenraum, Kunstverein Hannover
2000	B I G Torino, Turin
	Rum I staden, Bohusläns Museum, Uddevalla
2001	CTRL Space. Issues of surveillance from Bentham to Big Brother, ZKM Karlsruhe
	Projects for a Revolution, Mois de la Photo à Montreal
	New Contemporaries, Wanås
	Milano Europa 2000, Triennale and PAC, Mailand
2002	Manifesta 4, European Biennial of Contemporary Art, Frankfurt am Main
	Greyscale / CMYK, Tramway, Glasgow
	Through a sequence of space, Galerie Nordenhake, Berlin
2003	1 : 1 x Temps, FRAC Bourgogne, Dijon
	Art Focus 4, International Biennal of Contemporary Art, Jerusalem
	Rooseum, Malmö
	Delays and Revolutions, La Biennale di Venezia 50
	One-way street, Art Unlimited at Art 34 Basel
	Safe Zones No. 8. Permanent Installation Restaurant Riche, Stockholm
2004	26th Bienal de São Paulo
	Busan Biennal, Busan
	Monumentum 04, Nordic Festival of Contemporary Art, Moss
	Dwellan, Charlottenborg Exhibition Hall, Kopenhagen
	Shaping the imagination, De Zonnehof centrum voor moderne Kunst, Amersfoort

Andreas Köpnick

1960	geboren born in Bonn
1988–1994	Studium an der Kunstakademie Münster bei Ruthenbeck, Ulrichs, Mommartz, Meisterschüler
1990/91	Stipendium Cité Internationale des Arts, Paris
1991	Postgraduierten-Aufbaustudium Kunsthochschule für Medien, Köln
1994	Bremer Videokunstförderpreis
1995	Graduiertenstipendium des Landes Nordrhein-Westfalen
1996/97	Karl-Schmidt-Rottluff Stipendium
1997/98	Artist in Residence, Jan van Eyck Academie Maastricht

Seit 2000	Professur für Film, Video und Neue Medien an der Kunstakademie Münster
Lebt und arbeitet lives and works in Köln und Münster	

Einzelausstellungen und Projekte (Auswahl) Selected solo exhibitions and projects

1989	Selbstversuch, Performance im städtischem Museum Abteiberg, Mönchengladbach
1996	Die Scheinheiligen Dichter, Realisierung des Hölderlin-Projekts, Kunsthalle Bremen
1997	Der Weltgenerator, Moltkerei Werkstadt, Köln
1998	Lamento D'Arianna, Klanginstallation in der Deutzer Brücke, Köln
	Musik für Mikroben, Kooperation mit dem Kammerensemble Neue Musik Berlin, Podewil, Berlin
1999	Operation Allied Force, elektronische Installation in der Simultanhalle, Köln
2000	Target MS, Installation im öffentlichen Raum, Stadt Münster
	Shelter, Transmediale, Berlin, Audio/Video-Performance mit dem Kammerensemble Neue Musik Berlin
2000	Die Toteninsel, Art Cologne
2001	Timetable, Ein synchronografisches Kaleidoskop, Kunsthistorisches Museum Magdeburg
2002	Der standhafte Zinnsoldat, Videoperformance, Neues Museum Weserburg, Bremen
2002	Das U-Boot-Projekt, Videolivestream Köln-Korea, Chang-Dong-Artiststudio Seoul

Gruppenausstellungen (Auswahl) Selected group exhibitions

1992/94	Videonale 5 und 6, Kunstverein Bonn
1994	Die Stillen, Skulpturenmuseum Glaskasten, Marl
1997	Ortungen – Virtuelle/Reale Räume, Münster
2000	Autopsi, Edith-Russ-Haus, Oldenburg
2004	Screenspirit, Städt. Galerie im Buntentor, Bremen

Publikationen (Auswahl) Selected publications
Die Scheinheiligen Dichter, Kunsthalle Bremen, 1996
Andreas Köpnick, Kunsthalle Düsseldorf, 1998
Autopsi, Edith Ruß-Haus für Medienkunst, Oldenburg 2001

Julie Mehretu

1970	geboren born in Addis Abeba, Äthiopien
1997	MFA, Honours, Rhode Island School of Design
1992	BA, Kalamazoo College
1990–1991	University Cheik Anta Diop, Dakar, Senegal
2002–2003	Walker Art Center Residence, Minneapolis
Lebt und arbeitet lives and works in New York City	

Einzelausstellungen (Auswahl) Selected solo exhibitions

1998	Barbara Davis Gallery, Houston	
1999	Module, Project Row Houses, Houston	
2001	The Project, New York	
	Art Pace, San Antonio	
2002	White Cube, London	
2003	Julie Mehretu: Drawing into Painting, Walker Art Center, Minneapolis	
2004	carlier	gebauer, Berlin
	Matrix, University of California Berkeley Art Museum, CA	

Gruppenausstellungen (Auswahl) Selected group exhibitions

1997	Annual Graduate Student Exhibition, The Museum of the Rhode Island School of Design
1999	The Stroke, Exit Art, New York
	Texas Draws, Contemporary Arts Museum, Houston
2000	Selections Fall 2000, The Drawing Center, New York
	Five Continents and One City, Museo de la Ciudad de Mexico, Mexico City
	Greater New York, P.S. 1 Contemporary Art Center, New York
2001	Urgent Painting, Musee d'Art Moderne de la Ville de Paris
	Painting at the Edge of the World, Walker Arts Center, Minneapolis
	Casino 2001, Stedelijk Museum Voor Actuele Kunst, Gent
2002	Drawing Now: Eight Propositions, Museum of Modern Art, New York
	Stalder-Mehretu-Solakov, Kunstmuseum Thun
	Centre of Attraction, The 8th Baltic Triennal of International Art, Vilnius
	Busan Biennal, Busan
2003	Poetic Justice, 8th International Istanbul Biennial, Istanbul
	Lazarus Effect, Prague Biennial 1, Prag
	GPS, Palais du Tokyo, Paris
	Outlook, International Art Exhibition, Athen
	Ethiopian Passages: Dialogues in the Diaspora, National Museum of African Art Smithsonian Institution, Washington
2004	Whitney Biennial, Whitney Museum of American Art, New York
	26th Bienal de São Paulo, São Paulo

Publikationen (Auswahl) Selected publications

Drawing into Painting, Walker Art Center, Minneapolis, 2003

Aernout Mik

1962	geboren born in Groningen, Niederlande
1993	Preis des Kunstvereins Hannover, Hannover
1998	Sandbergprijs, Amsterdams Fonds voor de Kunst
2002	Heineken prize, Holländischer Kunst-Preis, Amsterdam

Lebt und arbeitet lives and works in Amsterdam

Einzelausstellungen (Auswahl) Selected solo exhibitions

1995	Mommy I am sorry, with Adam Kalkin, De Vleeshal, Middelburg
	Wie die Räume gefüllt werden müssen, Kunstverein Hannover
1997	La Biennale di Venezia 47, Niederländischer Pavillon (mit Willem Oorebeek)
1998	Galerie Index, Stockholm
1999	Hanging Around, Projektraum Museum Ludwig, Köln
2000	Softer Catwalk in Collapsing Rooms, Galerie Gebauer, Berlin
	Primal Gestures. Minor Roles, Van Abbe Museum, Eindhoven
	Simulantengang, Kasseler Kunstverein, Kassel
	3 Crowds, Institute of Contemporary Art ICA, London
2002	Reversal Room, Stedelijk Museum Bureau Amsterdam
	AM in the LAM, The Living Art Museum, Reykjavik
	Contemporary Art Centre CAC, Vilnius
2003	BildMuseet, Umeå Universität, Umea
	The Project, Los Angeles
	Pulverous, carlier \| gebauer, Berlin
	Frac Champagne-Ardenne, Reims
	Stedelijk Museum, Amsterdam
	Caixa Forum, Barcelona
2004	Ludwig Museum, Köln
	Haus der Kunst, München
	The Project, New York

Gruppenausstellungen (Auswahl) Selected group exhibitions

1995	La valise du célibataire; De koffer van de celibatair, Hauptbahnhof Maastricht
	Wild Walls, Stedelijk Museum, Amsterdam
1996	The Scream, Arken Museum of Modern Art, Kopenhagen
	ID, Van Abbe Museum, Eindhoven
1997	Standort Berlin #1, places to stay, Büro Friedrich, Berlin
1998	Do all oceans have walls?, GAK + Galerie im Künstlerhaus, Bremen
1999	Panorama 2000, Centraal Museum, Utrecht
	Glad ijs, Stedelijk Museum, Amsterdam
2000	Territory, Tokyo City Opera Gallery, Tokyo
	The National Museum of Modern Art, Kyoto
2001	berlin biennale 2, Berlin
	Post-Nature, Niederländischer Pavillon, La Biennale di Venezia 49
	Loop – Alles auf Anfang, Kunsthalle der Hypo-Kulturstiftung, München and PS1 Contemporary Art Center, New York
	WonderWorld, Helmhaus, Zürich
2002	Das Museum, die Sammlung, der Direktor und seine Liebschaften, MMK, Frankfurt
	Geld und Wert. Das letzte Tabu, Expo 02, Biel
	Stories. Erzählstrukturen in der zeitgenössischen Kunst, Haus der Kunst, München
	Tableaux vivants, Kunsthalle Wien
2003	Art Focus – The Israel Biennial, Museum for Underground Prisoners, Jerusalem
	Outlook, International Art Exhibition, Athen
	8th International Istanbul Biennial, Istanbul
2004	26th Bienal de São Paulo
	Videodreams, Kunsthaus Graz
	Suburban House Kit, Deitch Projects, New York
	Fade In, Contemporary Arts Museum, Houston
	Deutsches Hygienemuseum, Dresden
	This much is certain, RCA, London

Publikationen (Auswahl) Selected publications

Aernout Mik. primal gestures, minor roles, Stedelijk Van Abbemuseum Eindhoven, Nai Publishers Rotterdam, 2000
Aernout Mik, Amsterdam 2002

Julia Scher

1954	geboren born in Hollywood, CA
1992	National Endowment for the Arts
1993	Art Matters, Inc.
1996–1997	Bunting Fellowship at Harvard University, Cambridge, MA
1997–2001	Lecturer of Visual Arts, Massachusetts Institute of Technology, Department of Architecture

Lebt und arbeitet lives and works in New York City und Boston

Einzelausstellungen (Auswahl) Selected solo exhibitions

1990	Security Site Visits, Walker Art Center, Minneapolis
1992	Buffalo Under Surveillance, Hallwalls, Buffalo
1994	Don't Worry, Kölnischer Kunstverein
1996	Fribourg Sous Surveillance (mit Vanessa Beecroft), Fri-Art. Centre d'Art Contemporain, Fribourg
	American Fibroids, Andrea Rosen Gallery, New York
1997	Security World, Galerie Ghislaine Hussenot, Paris
1998	Predictive Engineering, San Francisco Museum of Modern Art
2002	Security by Julia XLV: Security Landscapes, Andrea Rosen Gallery, New York
	Security by Julia XLVI, Schipper & Krome, Berlin

Gruppenausstellungen (Auswahl) Selected group exhibitions

1988	(C)overt, P.S.1 Museum of Contemporary Art, New York
1989	The Desire of the Museum, Whitney Museum of American Art – Downtown, New York
	Whitney Biennial, Whitney Museum of American Art, New York
1992	The Speaker Project, Institute of Contemporary Art ICA, London
1993	The Return of the Cadavre Exquis, The Drawing Center, New York
	Internet, Neue Galerie am Landesmuseum Joanneum, Graz
	La Biennale di Venezia 45, Aperto '93, Venedig
1994	Temporary Translation(s), Deichtorhallen, Hamburg
	Security With Julia, Kölnischer Kunstverein
1995	Das Ende der Avantgarde, Kunsthalle der Hypo-Kulturstiftung, München
	Fantastic Prayers (mit Tony Oursler und Constance Jung), Dia Art Foundation, New York
1997	Heaven: Private View, P.S. 1 Contemporary Art Center, New York
	Surveillance, Massachusetts Institute of Technology, Cambridge
1998	Fast Forward: body checks, Kunstverein in Hamburg
2000	Continuum 001, CCA Glasgow
	Außendienst, Kunstverein in Hamburg
2001	CTRL Space. Issues of surveillance from Bentham to Big Brother, ZKM Karlsruhe
	ID/entity: Portraits in the 21st Century, MIT Media Lab, Cambridge
2002	Politik-um / New Engagement, Center for Contemporary Arts, Prag
	Metropolis Now, Museo Nacional Centro de Artem Reina Sofia, Madrid
2003	Auf eigene Gefahr, Schirn Kunsthalle Frankfurt
	Phantom der Lust. Visionen des Masochismus in der Kunst, Neue Galerie am Landesmuseum Joanneum, Graz

Publikationen (Auswahl) Selected publications

Julia Scher. Always There, Lukas & Sternberg, New York, Brian Wallis, Berlin 2002

Julia Scher. Tell Me When You're Ready. Works 1990–1995, PFM publishers, Boston 2002

Markus Vater

1970	geboren born in Düsseldorf, Deutschland
1997	Studium an der Kunstakademie Düsseldorf
2000	Studium am Royal College of Art (MA)
1998	DAAD-Scholarship for England
	Oliver Sweeney-Esquire Award
1999	Bundy Travel Award (RCA)
2003	Villa Romana-Stipendium, Florenz

Lebt und arbeitet lives and works in Düsseldorf und London

Einzelausstellungen (Auswahl) Selected solo exhibitions

1996	Wir tarnen uns für die Sintflut, Galerie 102, Düsseldorf
	Büro für konkrete Symmetrie, Künstlerhaus, Düsseldorf
1997	Malerei, Galerie Geviert, Berlin
	Vaterboy leckt Mutterboy (mein Gehirn sagt Guten Tag), Mehrwert, Aachen
1998	her hands smell of architecture, Ginsa, Tokio
2000	The Hans Albers Project, Site Ausstellungsraum, Düsseldorf
	Zeichnungen + Video, Diehl Vorderwuelbecke, Berlin
2002	The Dandileon-fairy-mass-suicide, Vilma Gold Gallery, London
	At the end of the world, Escale, Düsseldorf
	Drawings and Films, Sies + Höke Gallerie, Düsseldorf
2004	Sies + Höke Gallerie, Düsseldorf

Gruppenausstellungen (Auswahl) Selected group exhibitions

1996	coole Bilder, Old Trainworkshopbuilding, Köln
	Good News, Galerie 102, Düsseldorf
1997	Hello Down There, Gothaer Kunstforum, Köln
1998	hobbypop-terror, Glut, Kunsthalle Düsseldorf
	Keep on Riding, volkstümliche Malerei, Forum Kunst, Rottweil
	hobbypop publication, Niet de Kunstvlaai, Westergasfabrik, Amsterdam
	Wie wohl sein Unterkiefer schmeckt?, Schnitt Ausstellungsraum, Köln
	Das banale Schöne, Museum Baden Solingen, Goethe Institut, Rotterdam
1999	know what I mean?, Young german artists in Britain, Goethe Institut, London
	Spiel des Lebens, Hauptpost Düsseldorf
2000	Furore, Hobbypop Museum at Vilma Gold Gallery, London
	Paintings, Timothy Taylor Gallery, London
	democracy, in Collaboration mit Cesare Pietroiusti, Royal College of Art, London
	Hobbypop Museum presents Angel Island, NICC, Antwerpen
	Artcore Gallery, Toronto
2001	Drawn Out, London Print Gallery, London
	Death to the fascist insect …, Anthony D'Offay Gallery, London
2002	No Timewasters, Kent Institute of Art and Design, Rochester
2003	Hobbypop Museum, Ghislaine Hussenot, Paris
	Villa Romana Stipendiaten, Salone Villa Romana, Florenz
2004	Malerei V, Johnen + Schöttle Galerie, Köln
	Malerei Galerie Schöttle, München

Magnus Wallin

1965	geboren born in Kåseberga, Schweden
1988–1991	Konsthögskolan Valand, Göteborg
1989–1995	Kgl. Danske Kunstakademi, Kopenhagen

Lebt und arbeitet lives and works in Malmö

Einzelausstellungen (Auswahl) Selected solo exhibitions

1991	TAPKO, Copenhagen
1994	Watch Out, Galleri Nicolai Wallner, Kopenhagen
	Bloody Mary, City Galleriet, Göteborg
1995	Pick me up, Krognoshuset, Lund
1996	TAKE TWO, Centraal Museum in Utrecht
1997	Watch Out, Fri-Art. Centre D'Art Contemporain 1997–1998
	Check in Check out, Non Stop, Malmö Konstmuseum
	Drive in, Zoolounge, Oslo
1998	Non-Stop, ARTspace 1%, Kopenhagen
	Exit/Non-Stop, Akershus kunstnerssenter, Lillestrøm
1999	Nordiska Klassiker, Bergens Kunstförening, Bergen
2000	Physical Sightseeing, Uppsala Konstmuseum, Uppsala
	Skyline, Moderna Museet, Stockholm
2001	Exit & Limbo, Galerie Nordenhake, Berlin
	Skyline, Galerie Romain Lariviere, Paris
	Physical Sightseeing, Borås Konstmuseum
2002	Physical Paradise, James Cohan Gallery, New York
	Tensta Konsthall, Stockholm
	Solo, Physical Sightseeing, Malmö Konsthall
2003	Galerie Nordenhake, Berlin
2004	Galleri Magnus Aklund

Gruppenausstellungen (Auswahl) Selected group exhibitions

1993	Institute of Contemporary Art ICA, Malmborgs, Malmö
	Galleri Nicolai Wallner, Kopenhagen
1995	Oslo one night stand, Kunstnerernes Hus, Oslo
	*Tilt#, Malmö
1996	27 680 000, Contemporary Art in Swedish Television
	Update, Turbinhallen, Kopenhagen
	When the Shirt Hits the Fan, Overgarden, Kopenhagen
1997	The Louisiana Exhibition 1997, Louisiana, Humlebæk
	Funny versus Bizzare, Contemporary Art Centre CAC, Vilnius
1998	Swedish Mess, Arkipelag, Nordiska Museet, Stockholm
	Out of the North, Württembergischer Kunstverein, Stuttgart
	Momentum – The Nordic Biennial, Pakkhus, Moss
1999	End of the World & Principle Hope, Kunsthaus Zürich
	Bangkok 1%, Navin Gallery, Bangkok
	The Edstrand Foundation Art Prize 99, Rooseum, Malmö
	A Window, Kwangju City Art Museum-Biennale, South Korea
	Euro-Ride, Transmission Gallery, Glasgow
	New Life, Scandinavian Art Show, Tokyo
	Detox, Kunstnerernes Hus, Oslo
2000	Exit & Limbo, Guarene Prize Arte 2000, Turin
	Displaced, Sophienhof Kiel
2001	Brave new world, Galeria OMR, Mexico City
	Egofugal, Opera City Art Gallery, Tokyo
	Egofugal, 7th International Istanbul Biennial, Istanbul
	Hieronymus Bosch, Museum Boijmans Van Beuningen, Rotterdam
	Plateau of Mankind, La Biennale di Venezia 49
2002	Beyond Paradise, National Gallery, Bangkok
2003	Himmelschwer. Transformationen der Schwerkraft, Landesmuseum Joanneum, Graz
	Art Box, The Macedonian Museum of Contemporary Art, Thessaloniki
2004	The 10 Commandments, Hygiene-Museum in Dresden
	Film/Video Program. Building Identities, Tate Modern, London
	Mutation, toxicity and the sublime, Govett-Brewster Art Gallery, New Zealand

Publikationen (Auswahl) Selected publications

Physical Sightseeing, Uppsala 2000
Skyline, Moderna Museet Projekt, Stockholm, 2001
Solo / Physical Sightseeing, Malmö Konsthall, Malmö 2002

Johannes Wohnseifer

1967	geboren born in Köln
1998	Peter Mertes Stipendium 1998 (mit Monika Baer)
2000	Förderpreis der Stadt Köln
	Lebt und arbeitet lives and works in Köln

Einzelausstellungen (Auswahl) Selected solo exhibitions

1995	neugerriemschneider, Köln
	Künstlerhaus Bethanien, Berlin
1997	Nice Fine Arts, Nizza
1998	Galerie Gisela Capitain, Köln
	Bonner Kunstverein
	Städtisches Museum Abteiberg, Mönchengladbach (mit Mark Gonzales)
1999	Projektraum, Museum Ludwig, Köln
2000	Centre d'Art Contemporain, Genf
2001	Nicolas Krupp, Basel
2002	Galerie Johann König, Berlin
	Ehemalige Reichsabtei, Aachen-Kornelimünster (mit Silke Schatz)
2003	Sprengel Museum, Hannover
	Neuer Aachener Kunstverein / Ludwig Forum Aachen
	Kunstverein Ulm
	Trinitatiskirche Köln
2004	Nicolas Krupp, Basel
	SEAD Gallery, Antwerpen
	Casey Kaplan, New York
	Union Gallery, London (mit Jeppe Hein)

Gruppenausstellungen (Auswahl) Selected group exhibitions

1995	filmcuts, neugerriemschneider, Berlin
1997	someone else with my fingerprints, David Zwirner Gallery, New York
	Galerie Hauser & Wirth, Zürich
	Erotika, Villa Arson, Nizza
1998	Fast Forward – Trade Marks, Kunstverein in Hamburg
	El Nino – Gebt mir das Sommerloch, Städtisches Museum Abteiberg, Mönchengladbach
	Mengenbüro, Neuer Aachener Kunstverein
	Entropie zuhause, Suermondt-Ludwig Museum, Aachen
	Herbert Fuchs, Dave Muller, Johannes Wohnseifer, MAK Center, Mackey House, Los Angeles
1999	Wohin kein Auge reicht, Triennale der Photographie, Deichtorhallen Hamburg
	mode of art, Kunstverein für die Rheinlande und Westfalen, Düsseldorf
	German Open, Kunstmuseum Wolfsburg
2000	Deep Distance, Kunsthalle Basel
	Delay, Forum Stadtpark, Graz
	Mengenbüro II, Scuc Gallery, Lubljana
	Nuit & Jour, Trafic, FRAC Haute-Normandie
	Version_2000, Centre pour l' Image Contemporaine, Genf
2001	Superman in Bed – Kunst der Gegenwart und Fotografie, Sammlung Schürmann
	Wertwechsel, Museum für Angewandte Kunst, Köln
	Yokohama Triennale 2001
	Skulpturenpark Köln
2002	Neues Museum für Kunst und Design, Nürnberg
	Galerie für Zeitgenössische Kunst, Leipzig
	Prophets of Boom, Kunstalle Baden-Baden
	Kunst nach Kunst, Neues Museum Weserburg, Bremen
	Solitudes, Galerie Michel Rein, Paris
2003	Deutschemalereizweitausenddrei, Frankfurter Kunstverein
	Precise Models, Remont, Belgrad
2004	Werke aus der Sammlung Boros, ZKM Karlruhe
	Mengenbüro, The Changing Room, Stirling
	Sammlung Plum, Museum Kurhaus Kleve

Publikationen (Auswahl) Selected publications

Self destroying history, Fine arts Unternehmen Books, Obmoos 2003

Zu den Autoren About the Authors

Peter Bowen, geb. 1963. Übersetzer für Deutsch und skandinavische Sprachen. Lebt und arbeitet in London. Übersetzte die deutschen Texte im Firewall-Katalog ins Englische.

Dr. Ralf Christofori, geb. 1967, Kunstwissenschaftler, Autor, Kurator. Von 1998 bis 2000 Assistent am Württembergischen Kunstverein in Stuttgart. Seit 2001 freier Kurator und Kunstkritiker.

Helmuth Gauczinski, geboren 1957, Verwaltungswirt, Bereichsleiter „IT-Systeme" bei der citeq in Münster.

Dr. Martin Henatsch, geb. 1963, Kunstwissenschaftler, Autor, Kurator. Seit 2003 Kurator und Co-Direktion für die Gründung der Ausstellungshalle zeitgenössische Kunst Münster.

Dr. Andrea Jahn, geb. 1964, Kunstwissenschaftlerin, Autorin, Kuratorin. Seit 2002 stellvertretende Direktorin des Württembergischen Kunstvereins Stuttgart.

Dr. Gail B. Kirkpatrick, geb. 1952, Kunstwissenschaftlerin, Kuratorin. Seit 1991 Leiterin der Städtischen Ausstellungshalle Am Hawerkamp. Seit 2003 Leiterin der neuen Ausstellungshalle zeitgenössische Kunst Münster.

David Lyon, geb. 1947, Soziologie-Professur an der Queen's University in Kingston Ontario (Kanada), Forschung zu Globalisierung, Privatheit und Überwachung, Autor von „The Electronic Eye. The Rise of Surveillance Society", Minnesota Press, 1994. Sein Text in diesem Katalog ist der deutsche Erstabdruck von Auszügen aus dem letzten Kapitel seines Buches „Surveillance after September 11", Polity Press, Cambridge 2003.

Evrim Sen, geb. 1975, Autor der beiden Bücher „Hackerland – das Logbuch der Szene" und „Hackertales" sowie zahlreicher Artikel über die Hackerszene.

Nils Zurawski, geb. 1968, Projektleiter im DFG-Projekt „Überwachung" am Institut für kriminologische Sozialforschung der Universität Hamburg, Autor von „Virtuelle Ethnizität. Studien zu Identität, Kultur und Internet" (2000). Er übersetzte den Text von David Lyon ins Deutsche.

Peter Bowen, born in 1963. Freelance translator of German and Scandinavian languages. Lives and works in London. Translated the German articles in the Firewall catalogue into English.

Dr. Ralf Christofori, born in 1967, Art Historian, Author, Curator. From 1998 to 2000 he was an Assistant Director in the Württembergischer Kunstverein in Stuttgart. Since 2001 a freelance curator and art critic.

Helmuth Gauczinski, born in 1957, Master of Public Administration, "IT Systems" Area Manager at citeq in Münster.

Dr. Martin Henatsch, born in 1963, Art Historian, Author, Curator. Since 2003 curator and Co-Director for the inception of the new Ausstellungshalle zeitgenössische Kunst Münster.

Dr. Andrea Jahn, born in 1964, Art Historian, Author, Curator. Since 2002 Deputy Director of the Württembergischer Kunstverein in Stuttgart.

Dr. Gail B. Kirkpatrick, born in 1952, Art Historian, Curator. Since 1991 Director of the Städtische Ausstellungshalle Am Hawerkamp. Since 2003 Director of the new Ausstellungshalle zeitgenössische Kunst Münster.

David Lyon, born in 1947, Professor of Sociology at Queen's University in Kingston, Ontario, Canada. Research on globalisation, privacy and surveillance. Author of "The Electronic Eye. The Rise of Surveillance Society", Minnesota Press, 1994. His text in this catalogue is an extract from the last chapter of his book "Surveillance after September 11th", Polity Press, Cambridge 2003.

Evrim Sen, born in 1975, author of the two books "Hackerland – das Logbuch der Szene" (Hacker Land – a Logbook of the Sub-culture) and "Hackertales" (Hacker Tales) plus numerous articles on the hacker sub-culture.

Nils Zurawski, born in 1968, Project Manager of the DFG project "Überwachung" (Surveillance) at the Institut für kriminologische Sozialforschung der Universität Hamburg. Author of "Virtuelle Ethnizität. Studien zu Identität, Kultur und Internet" (Virtual Ethnicity. Studies on Identity, Culture and the Internet), 2000. He translated David Lyon's article into German.